ANATOMICAL VIEW OF MASTERPIECE CHAIRS

大師名椅解體全書

拆解、組裝、修復，經典名椅設計構造徹底圖解

西川榮明、坂本茂

U0020460

前言

本書將針對被稱為名作的椅子，以及由知名設計師設計的椅子介紹拆解、座面剝離與修復的過程，同時介紹每一把椅子的特徵以及設計師的巧思。

這次介紹的名椅共有18把。在這些名椅之中，最為有名的是吉歐龐堤的「超輕單椅」（Superleggera）、漢斯韋格納的「The Chair」（JH501）和「Y Chair」（CH24）、阿納雅各布森的「蛋椅」（Egg Chair）、「貝殼椅」（Series 7 Chair）或是芬尤的「45 Chair」（No.45）。除了上述眾所周知的名椅之外，還介紹了出自韋格納之手，卻鮮為人知的JH504，以及設計師或製造商不詳的紙繩編織折疊椅。

要被譽為名椅，其中必有某些理由，至於知名度不高的椅子，有可能是因為製造與銷售的期間太短，而這些理由無法只從椅子的外觀得知，所以本書才會想透過拆解、分解、座面剝離、修復等步驟，一探名椅的特徵以及設計師的設計理念。

有些雜誌報導介紹了這些名椅的設計理念從何而來，比方說，室內裝潢雜誌《室內》（工作社、已休刊）曾於1960～80年代連載「拆解進口家具與一探究竟」、「拆解熱門商品與一探究竟」這個系列。當我在圖書館看到《室內》過期雜誌刊載的「拆解與一探究竟」這個系列之後，便萌生「有機會的話，我也想實際動手拆拆看」的想法。不過，拆解全新的名椅實在太可惜，我也下不了手。因此我只能採訪修復椅子的師傅，讓我在一旁見證修復椅子的過程。

從旁見證拆解與修復的過程時，我發現了三個重點，這三個重點分別如下：
· 了解這些名椅應用了哪些技術（讓接榫加強強度的方法、展現設計的巧思，無法從外觀了解的細節）。
· 材質（木材、五金的種類、座面或編織座面的材質）。
· 經年累月產生的變化。

接著說明解體、分解這些用語的使用方式。以「The Chair」（JH501）為例，剝除藤編座面與拆解框架、椅腳的過程稱為解體（未將椅腳切開）；反觀旅行椅（Safari Chair）或FD130這類板式組合的椅子，就不會使用解體或修復這類字眼，而是會改用拆解或組裝等字眼。

本書由西川撰寫原稿，再由坂本茂編修，之後又透過多次的網路開會討論才得以整理出最終原稿。

如果各位能透過本書重新了解名椅的魅力或特徵，那將是作者無上的榮幸。

西川榮明

【留意事項】

・製造商名稱

　於介紹名椅的第一頁「製造商」一欄記載之製造商名稱，基本上會是椅子的製造者，下方則會記載現行產品的製造商。

・尺寸

　於名椅第一頁「尺寸」一欄記載的是實測照片之中的椅子所得的數據，有時會與製造商發表的數據有出入。

・材質、組裝方式

　椅子的材質或組裝方式都是在實際拆解之後得到的心得，有時會與現行產品或其他製造商製造的產品，在材質或製造方法的部分有所出入。

・零件名稱

　不同的製造業者與家具師傅，對於橫木、座框、搭腦、背板以及椅子其他部位的稱呼都會有些出入。本書則根據椅子的構造、零件的功能使用適當的名稱。

CONTENTS

解體「The Chair」
（JH501）

JH501（The Chair、Round Chair總統椅）

漢斯韋格納 Hans J. Wegner
1949年

[*]皮座面的版本為JH503

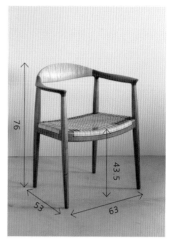

（單位：公分）

製造商：約翰尼斯漢森（丹麥）
Johannes Hansen
[*]現在由PP mobler生產（產品編
號PP501、PP503）

材質：橡木[*]、藤皮
[*]歐洲橡木與日本的水楢、枹櫟
同屬（殼斗科櫟屬）
丹麥語：Stilk-eg
學名：Quercus robur
[*]本書介紹的椅子應該是以歐洲
橡木製成。

尺寸：
高：　　76公分
座高：43.5公分
寬：　　最大（前腳外側之間的寬
　　　　度）：63公分
深：　　53公分
座深：46公分

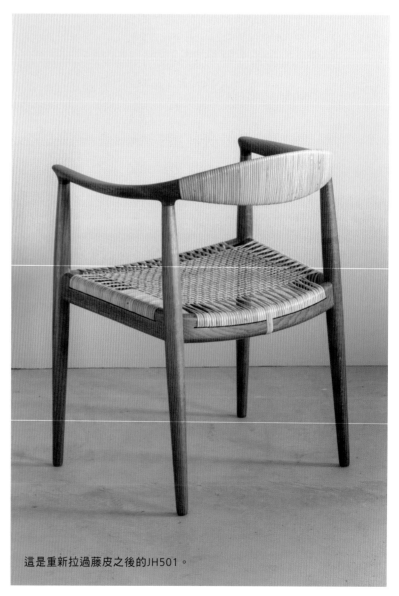

這是重新拉過藤皮之後的JH501。

為什麼JH501或JH503
被稱為「The Chair」？

漢斯韋格納在1949年設計的總統椅（Round Chair），後來被世人譽為「The Chair」（在台灣直接稱為The Chair。原本稱為「圈椅」，因為約翰甘迺迪在競選總統時，曾在電視辯論中坐過這張椅子，所以又被稱為總統椅）。

這張椅子於1949年舉辦的哥本哈根匠師展[1]展出時，是以座面與椅背均為藤皮的款式亮相。負責製作的人是約翰尼斯漢森（產品編號為JH501）。隔年，1950年，皮座面的款式JH503誕生。關於「The Chair」這個名字的由來眾說紛云。一說認為美國記者非常喜歡JH501，所以稱呼這把椅子為「The Chair」，另一說則是哥本哈根的家具作品專賣店「Den Permanente」[2]的總監命名的。

這把椅子最初獲得好評的地點是美國，而不是丹麥。美國室內裝潢雜誌《Ineriors》在1950年2月號推出專欄「Danish furniture」，JH501的照片在這個專欄中占了極大的版面之後，JH501這類丹麥家具因此獲得關注。在美國獲得關注之後，這把椅子也接著在丹麥國內以及國際上得到青睞。

十年後，又發生了一件將這款椅子知名度推向高峰的事件。1960年，約翰甘迺迪與查理尼克森舉辦了一場總統大選電視辯論。當時所有美國國民透過電視收看這場辯論會的時候，也看到這兩位總統候選人坐在這款椅子（當時使用的是JH503）上的模樣。

那麼，這款椅子真的對得起「The Chair」這名字嗎？在此為大家列出幾項特徵。

① 以中國椅子的流程組裝的設計

韋格納從明朝的「圈椅」得到靈感之後，於1940年初期至中期這段期間，設計了好幾款中國椅子。其中之一就是以弗利茲韓森（Fritz Hansen）發表的FH1783改造而來的The Chair與Y Chair。這兩款椅子主要是以圈椅為雛型，重新設計成內斂又充滿生命力的模樣。

② 從椅背到扶手的木頭接合方式

椅背到扶手的部分不是由一根木頭彎曲製成，而是由三個零件組成，因此有兩個部分以木頭接合，讓扶手與椅背融為一體。最初的JH501即是以這種方式組成，為了遮住接合之處才特別纏上藤皮。之後，改以指接榫[3]強化接合強度。儘管接合處沒有另外纏上藤皮，接榫的部分仍非常美觀。

③ 兼顧強度與設計

椅腳屬於頭尾尖細、中腹粗實的設計，中間最粗的部分則與座框接合。椅腳與左右兩側的座框採榫頭榫孔接合的方式組裝。椅腳與前後的座框是以暗榫的方式組裝，會貫穿左右座框的榫孔[4]。椅腳與扶手也是利用暗榫組裝，但除此之外，為了看起來更加穩定，只讓椅腳微微傾斜。

扶手、前後的椅腳與扶手下方突起的部分接合，呈現平滑的一體感。狀似螺旋槳的扶手與支撐腰椎的椅背，組成了平滑而美麗的弧線。

JH501的零件雖少，構造雖簡單，卻為了增加強度而在接合處下了不少工夫。像這樣將設計藏在構造之中，讓坐的人能坐得舒適的一把椅子，當然撐得起「The Chair」這個名字。

[1]
「哥本哈根匠師展」是由哥本哈根木造家具公會所舉辦的展覽會（於1927～66年之間舉辦）。由於是家具的製造師傅、設計師與建築家合辦的展覽會，所以有許多名作在這個展覽會中誕生。

[2]
Den Permanente是1931年創立的展場，長年展出高品質的丹麥日用品（於1989年歇業）。

[3]
finger joint，中譯為指接榫。是一種利用特殊刀具將木材的邊緣裁成指接形狀，讓左右兩側的指接部分得以完美接合，再塗上黏著劑的榫接方式。

[4]
現行產品的PP501（PP Mobler製造）的前後左右座框都是利用小根榫頭（缺一角的榫頭）接合，座框之間不會互相干擾。

▶ 剝掉座面的藤皮

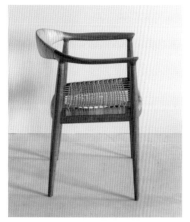

解體之前的JH501。

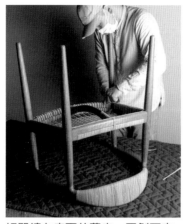

切開纏在座面的藤皮，再剝下來。

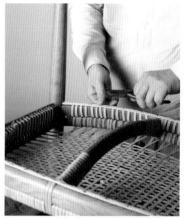

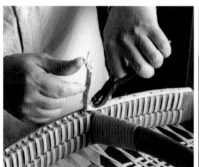

在剝掉藤皮的時候，會發現藤皮穿過座框的切口。拆掉包在固定藤皮位置的藤芯（請參考下列座框內部的說明）。

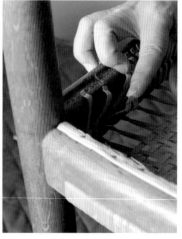

座面下方的中柱（以下簡稱支柱）前後都包了藤皮，只有與中柱前後端連接的座框下層處纏上藤皮（請注意P6的椅子後方座框）。在纏上藤皮的時候，會從這個部位開始纏。下方的照片正準備將固定藤皮的第一根釘子拔出來。

【將藤皮固定在座框的作業】

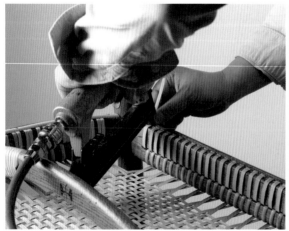

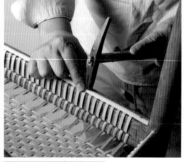

在纏繞藤皮的時候，會先在上層的座框繞一層，再繞到下層座框（從照片來看，是位於上方的座框），然後利用釘針（或是釘子）固定藤皮。接著再蓋上剖面為半圓形的藤芯，遮住以釘針固定藤皮的位置。

▶ 拆掉椅背的藤皮

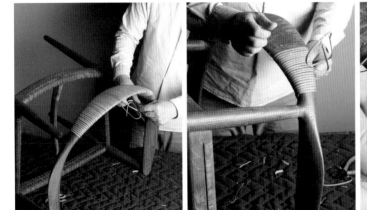

這個步驟要拆掉椅背的藤皮。椅背的藤皮有遮住木頭接合處，以及木材積層紋路的功能。

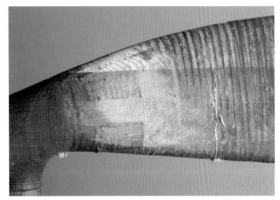

椅背下緣的孔是「藤皮纏繞的起點與終點」，以及在「接續藤皮」之際，插入藤條和利用藤芯固定的痕跡。

拆掉藤皮之後，木頭的接縫處就露出來了。

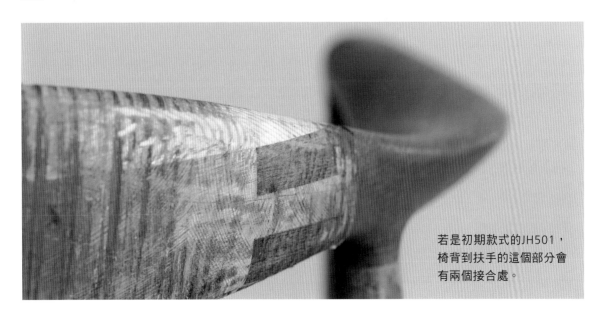

若是初期款式的JH501，椅背到扶手的這個部分會有兩個接合處。

拆解椅架以及拆解之後的各部零件

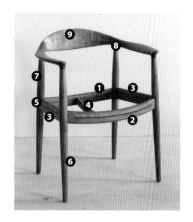 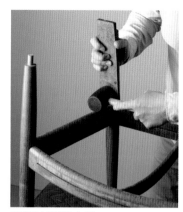

拆除椅背與後腳。　　　　　　　拆解椅腳與座框。

圖中（上）是座框的後部（以後簡稱為後座框）與（下）座框的前部（以後簡稱為前座框）。座框與榫頭都有弧度平緩的R角（圓角）。後座框比前座框短。

圖中是側邊的座框（以後簡稱側座框）。左側會與前椅腳接合，右側則與後椅腳接合。兩接合處的角度不同（因為前椅腳與後椅腳與座框接合的角度不同）。

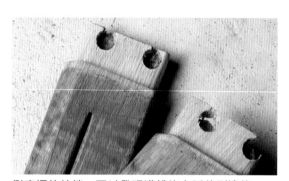

前座框的榫頭。

側座框的前端。可以發現溝槽沒有延伸到邊緣。

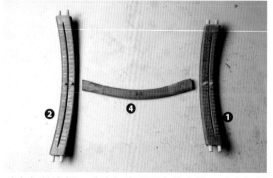

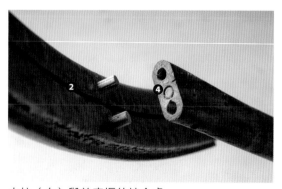

（左）前座框、（中）座面下方的中柱、（右）後座框。

中柱（右）與前座框的接合處。

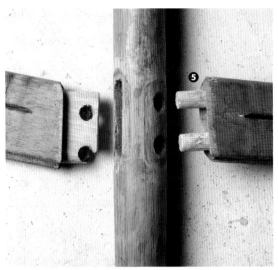

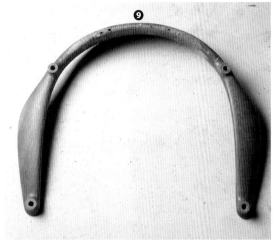

由左至右分別是側座框、後椅腳、後座框。側座框的榫頭插入椅腳的榫孔之後，再插入後座框的暗榫，藉此組裝這三個組件。後椅腳與後座框的組裝角度不是直角，而是稍微傾斜的角度。

圖中是前椅腳（左）與後椅腳。椅腳末端的直徑為24公釐，中間最粗的部分則是40公釐。

圖中是與扶手接合的椅腳末端的暗榫。

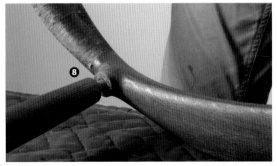

將椅腳的暗榫插入扶手的暗榫孔。

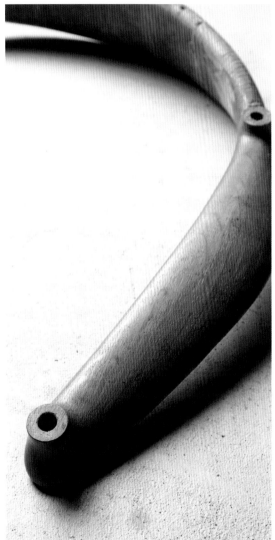

圖中是扶手的下緣。扶手的暗榫孔與周邊的部分（與椅腳的接合處）都做成能讓椅腳以傾斜的角度接合的形狀。

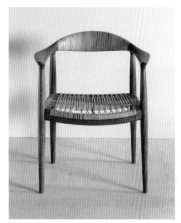

解體前。
從正面拍攝的照片。

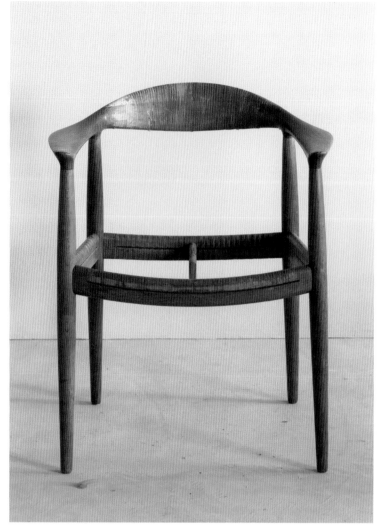

只剩下椅架的狀態。

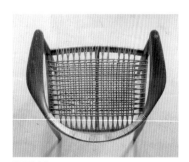

解體前。
從正上方俯拍的照片。

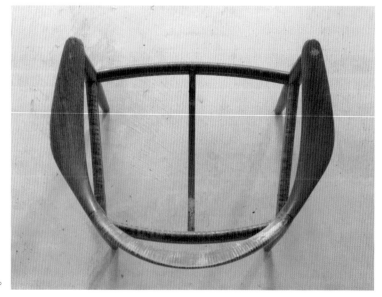

只剩下椅架的狀態。

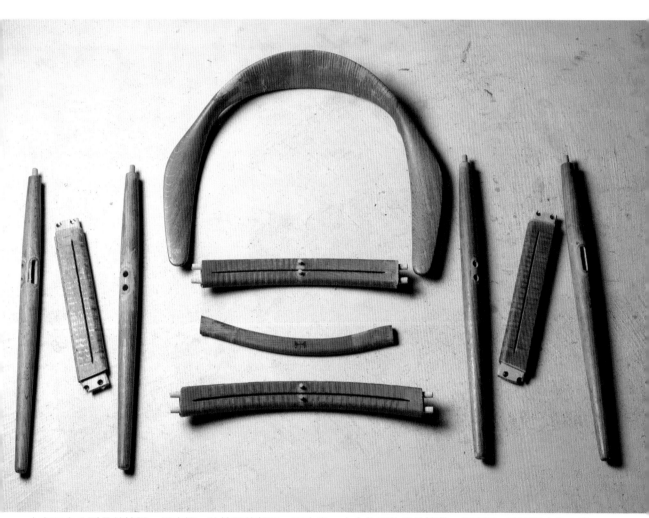

由左至右分別是前椅腳、側座框、後椅腳的部分。正中央,由上往下依序是椅背、後座框、座面下方的中柱
與前座框。

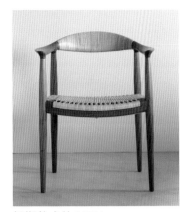

初期款式的JH501。

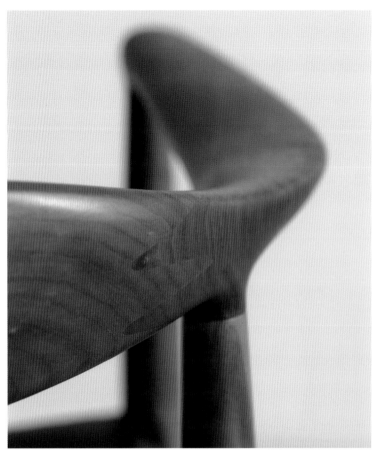

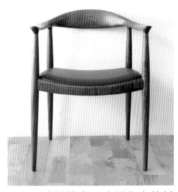

JH503（胡桃木、座面為皮革材質）。

JH503（胡桃木）的椅背。從椅背到扶手的接合處都是利用指接榫的方式所組成。

（左）初期款式的JH501（拆掉藤皮的狀態）。從椅背到扶手的部分是以榫接的方式組成。為了遮住接合處才特別纏上藤皮。JH503（右）則是故意露出指接榫接合的部分。

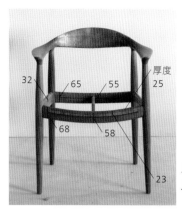

只剩下椅架的
JH501。
（單位：公釐）

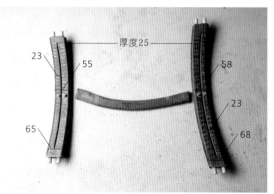

（左）後座框、（中）中柱、（右）前座框。
（單位：公釐）

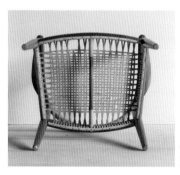

JH501（解體前）
的底面。

JH503的底面。

JH501的「中柱」

除了JH501的座面是藤皮，JH503的座面是皮革之外，兩者在椅架也有一些不同之處。比方說，JH501有一根連接前後座框的拱形橫木（中柱），JH503則沒有。

之所以需要這個零件，是為了在座面纏上藤皮。JH501的座框側面有溝槽。讓藤皮穿過這個溝槽，纏在座面之後，使藤皮座面與下方的座框分成兩層，賦予座面更輕盈的質感。

這個溝槽只延伸到座框的邊緣，所以座框的兩端仍呈上下相連的狀態，座框並非被這個溝槽分成上下兩塊。

此外，前後座框呈現向外彎曲的形狀，厚度為25公釐。前座框的兩端高度為68公釐，後座框則為65公釐。在中心高度方面，前座框為58公釐，後座框為55公釐，前後座框的形狀皆為中心微微下沉的拱狀。

在纏繞藤皮（溝槽的上方）的座框高度方面，前後座框都是23公釐。因此，纏藤皮的前後座框是由高23公釐×厚25公釐的薄剖面木材來撐住中央的部分（左右的座框為高32公釐×厚25公釐）。

將藤皮纏在座框之後，座框會承受一股往座面中心拉扯的力道。此外，這把椅子在使用的時候，座面會承受一定的重量，而這股重量也會壓在座框上，所以座框有時會向內彎曲。一旦座框向內彎曲，「纏繞藤皮的上方座框」與「未纏繞藤皮的下方座框」的形狀就會有出入（形變）。如果再施以更大的壓力，座框最終有可能會因此散架，為了避免這個問題發生，才會多加一根「中柱」，避免前後座框向內彎曲。

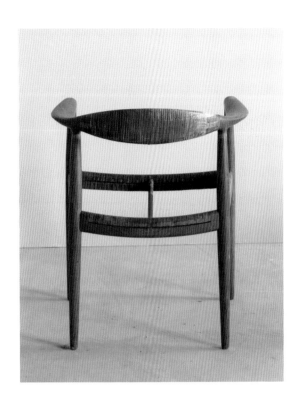

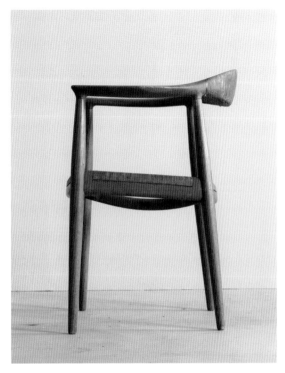

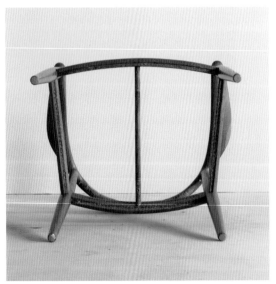

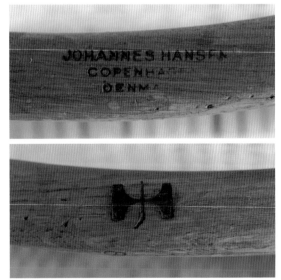

約翰尼斯漢森的公司名字與符號刻在椅架的內側。

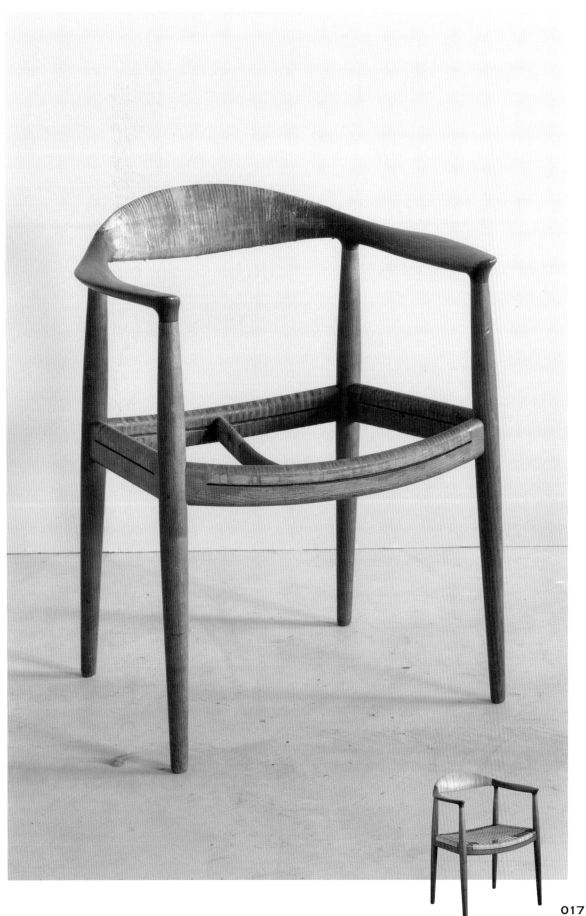

Y Chair的解體、組裝與更換座面

CH24（Y Chair、叉骨椅）
Y Chair、Wishbone Chair
漢斯韋格納 Hans J. Wegner
1949年（發售：1950年）

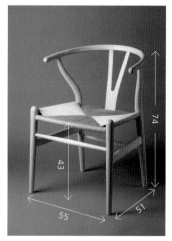

（單位：公分）

製造商：卡爾漢森父子
Carl Hansen & Son

材質：櫸木*、紙繩編織
*歐洲櫸木與日本殼斗科同屬
　（殼斗科山毛櫸屬）
丹麥語：Bog
學名：Fagus sylvatica
*本書介紹的椅子應該是以歐洲
　櫸木製成。
*除了櫸木之外，還有橡木、桳
　樹、櫻桃木與胡桃木的版本。

尺寸：
高：　　74公分
座高：　43公分
寬：　　55公分
深：　　51公分

*上面的座高是原始尺寸43公
　分。現行產品的座高是45公
　分，高度是76公分。
*從1950年發售到2003年為止，
　座高一直都是43公分。自從卡爾
　漢森父子於2003年將生產據點
　移至新工廠後，就開始銷售座高
　為45公分的款式。但銷往日本的
　還是座高43公分的款式。自
　2016年之後，為了提高生產的
　效率，連日本也統一為座高45
　公分的款式。

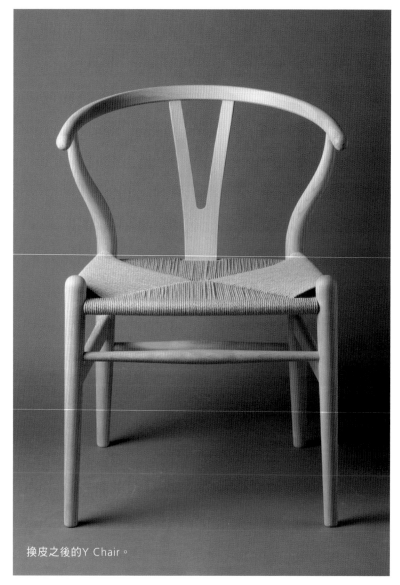

換皮之後的Y Chair。

為什麼Y Chair從發售以來，歷經70年仍歷久不衰呢？

在丹麥知名家具設計師漢斯韋格納著手設計的椅子之中，特別有名的作品就屬「Y Chair」[1]。1950年，由卡爾漢森父子以編號CH24推出之後，過了70年，這款椅子至今仍然熱銷。

「Y Chair」的設計是以中國明代的椅子為雛型。1943年，韋格納在圖書館閱讀由奧萊萬夏所著的《家具樣式（Mobeltyper）》這本書時，看到了書中明代椅子「圈椅」的照片。隔年，便參考中國椅子的概念，透過弗利茲韓森發表了中國椅子（FH4283），而且還另外設計了經過巧思改造的中國椅子（FH1783、現為PP66）。

1949年，韋格納受卡爾漢森父子之託，設計了以機械量產的椅子。在隔年發售的四腳椅子之一，就是從中國椅子改造而來的「Y Chair」（CH24）。

「Y Chair」之所以能成為長銷商品，背後其實有許多原因，比方說，圓弧扶手與Y型椅背這類特殊的設計、實現這款設計的構造與機械加工的生產體制完美配合的結果，所以「Y Chair」才能成為長銷商品。

接下來為大家介紹主要的零件，一窺「Y Chair」在構造與設計的特徵。

①為了平順地接合，將背板設計成Y字型

背板是由三片單板貼合的模壓合板加工成Y字型所製成。之所以要如此製作，是為了在組裝的時候，能彎曲背板，以便插入扶手的榫孔。如果使用的是原木板（無垢板），很有可能在組裝或是使用的時候裂開（有些仿冒品的背板就是使用無垢板）。由於Y字型背板的上半部與扶手之間留有空隙，所以在搬運的時候，手可以直接握住這個部分。

②後椅腳是平面弧度，不是立體弧度

若是從不同的角度觀察後椅腳，會發現後椅腳在某些角度是彎的，在其他角度卻是直線的。由於後椅腳看起來像是彫刻似，所以讓人覺得是立體的弧度，但其實是平面的。將板材切成弧度平緩的S型之後，再利用能依照金屬模型而自動削切的機械，切出具有美麗弧線的椅腳。

③在坐的人眼中，扶手是U字型的形狀

扶手是先讓角材經過曲木處理之後，做成直徑30公釐的圓棒。直徑之所以為30公釐，是因要有一定的厚度才能與後椅腳、背板接合，而這也是比較適合握住的粗細。為了讓坐的人能舒服地靠在扶手上，遂將背部會碰到的部分都削成傾斜的角度。

U型扶手的末端有一點點往外張開的感覺。不管是正坐，還是斜座，這一點點往外張開的設計都能讓人坐得很舒服。

④座框後方的形狀

由於Y型背板是插在後座框的，所以在纏繞紙繩座面的時候，紙繩會被Y型背板擋住。為了解決這個問題，特別在背板接合處的前方挖一個細長的洞，讓紙繩從這個洞穿過去，才能編出紙繩座面。

這個細長的洞會被紙繩拉得很緊。若是使用溝槽切割機在木材的正反面切出溝槽（參考P23右下方的上邊照片），有些木材會在加工過程中裂開，所以在櫻桃木版本且發售於1999年的「Y Chair」，將溝槽切割機換成雕刻機（P23右下方的下邊照片。其實以前也有利用雕刻機加工的產品，加工方法亦會依照當時的工廠狀況調整）。

[1] 其實「Y Chair」不是韋格納命名的，是在不知不覺之中，因為Y型背板才有了這個名字。這款椅子在美國被稱為叉骨椅（Wishbone Chair，wishbone指鳥類的鎖骨）。

▶ 切開與拆除紙繩編織座面

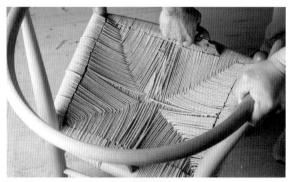

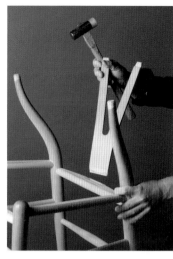

拆掉背板（Y型背板）。

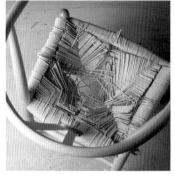

第一步要切開纏在座面的紙繩。或許是因為這把椅子使用了15年，所以紙繩已經沒那麼緊密，座面也往下沉。

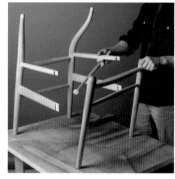

拆掉前椅腳。

利用尖嘴鉗拔出固定紙繩邊緣的釘子。

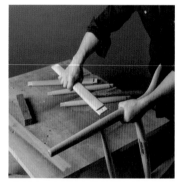

從後椅腳拆掉中柱。

▶ 分解椅架

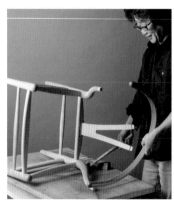

利用塊錘從下方敲擊扶手，將扶手從後椅腳拆下來。

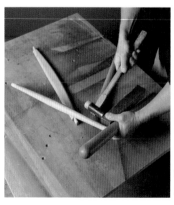

從前椅腳拆掉中柱。

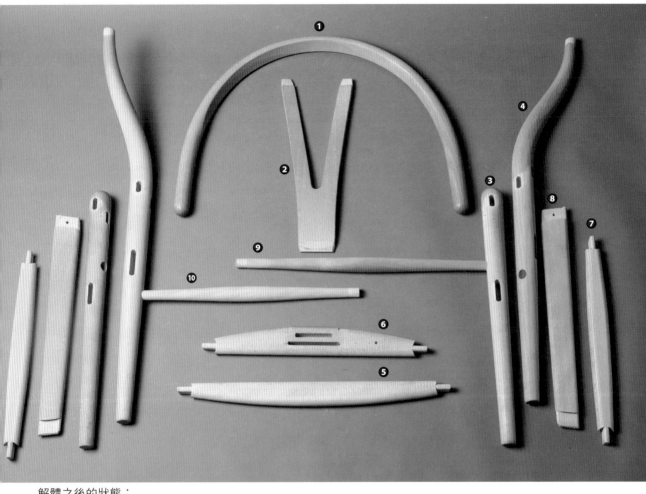

解體之後的狀態：

❶ 扶手　❷ 背板（Ｙ型背板）　❸ 前椅腳
❹ 後椅腳　❺ 前座框　❻ 後座框　❼ 側座框
❽ 橫木　❾ 前方橫木　❿ 後方橫木

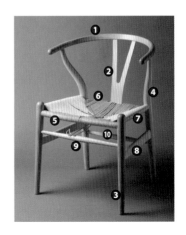

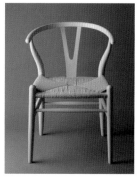
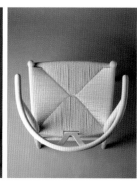

▶ 背板（Y型背板）與扶手

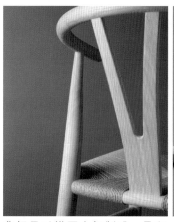

背板是以模壓合板製成，具有一定的彈性與韌性，厚度為9公釐。Y型構造的末端有榫頭，可插入扶手的榫孔接合。由於這塊背板有一定的柔韌度，而可以稍微彎曲，再將榫頭插入榫孔。

這是背板的側面。右側是仿冒品的背板（使用的是6公釐的原木板）；左側是真品（模壓合板）。

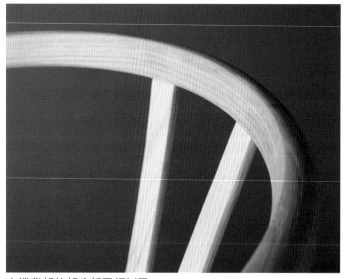

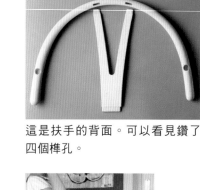

支撐背部的部分都已經刨平。

這是扶手的背面。可以看見鑽了四個榫孔。

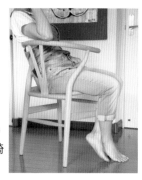

扶手的末端呈微微外張的形狀。如此一來，就算側著坐在這張椅子上，也會坐得很舒服。

▶ 後椅腳

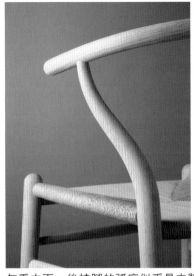
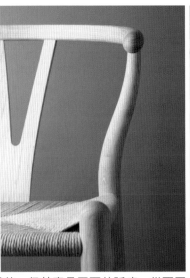
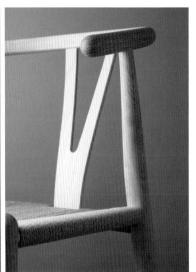

乍看之下，後椅腳的弧度似乎是立體的，但其實是平面的弧度。從不同的方向觀察就會發現，椅腳在某些角度下是彎曲的，在其他的角度卻是筆直的。

▶ 後座框

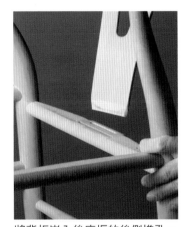

將背板嵌入後座框的後側榫孔。

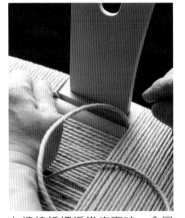

在纏繞紙繩編織座面時，會因為背板而無法將紙繩纏到後側。所以背板的前方才會另外開了一個細長的洞，方便紙繩穿到後側。

從右側的木材削出左側的後椅腳。

（上）這是一直沿用至1999年的後座框。（下）於1999年之後使用的後座框。背板會插入上方的榫孔，紙繩則是從下方的細孔穿過再纏成座面。這可承受相當重量的位置，所以若是以早期的工法製成，有時會從細孔的邊緣開始裂開，但是自1999年改以雕刻機做成圓角之後，這部分的強度就增加不少。

後座框的背面黏了卡爾漢森父子的貼紙。（上）這是貼在解體之後的椅子的貼紙，可以看到卡爾漢森父子的姓名。（下）1980年代的貼紙。

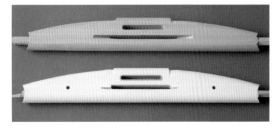

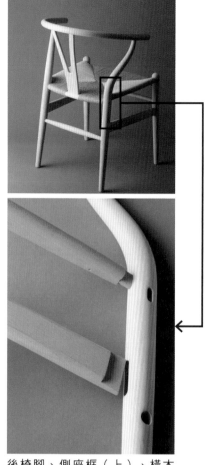

前椅腳的榫孔。

圖中為前椅腳。挖榫孔的時候，已避免干擾前座框與前方橫木的接合處，同樣也避免干擾側座框與橫木的接合處。

後椅腳、側座框（上）、橫木（下）的接合處。

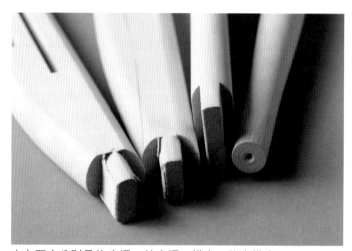

由左至右分別是後座框、前座框、橫木、後方橫木。

Y Chair（CH24）的榫孔

Y Chair的榫頭是以沖壓加工的方式製作，以便插入位於前後椅腳的長橢圓形（圓角）榫孔。

為了不改變榫頭的厚度，利用金屬模具夾緊榫頭的部分，再從上下以金屬的V形固定塊沖壓，藉此壓縮邊角，這就是所謂的「木殺」工法。右上角照片的左側兩個榫頭都是已經加工完成的樣子，第三個榫頭則是加工前的樣子。

最右側的棍狀橫木是將榫頭挾在輥鍛機，讓榫頭的部分一邊旋轉，一邊壓縮成能插入圓形榫孔的大小。這部分也稱為「木殺」加工。

為什麼榫頭要以「木殺」工法加工呢？

要將榫頭的邊角加工成圓角，通常會使用修邊機或雕刻機這類的工具機。由於橫木的榫頭根部是往外凸出的曲面，因此為了讓橫木能與棍狀的椅腳完美接合，旋轉的刀刃只能在末端的部分加工。僅有不會影響榫頭根部的部分能利用機械加工的方式削出弧度，剩餘的部分得手工削出弧度，但這種作業流程不利大量生產。雖然也可以在彎曲的榫頭根部進行暗榫加工再接合，但Y Chair的座框較薄，無法插入兩根暗榫的空間。

由於以榫頭榫孔接合方式的強度比暗榫接合的方式更高，所以「木殺」工法看似胡來，卻能讓接合更加穩固，也是更合理的方法。

組裝

▶ 椅腳與橫木的接合

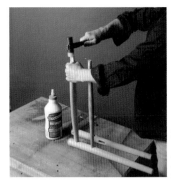

在前椅腳的榫孔塗抹上黏著劑，再插入前方橫木與前座框。

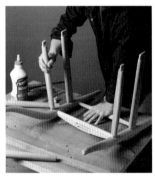

在後椅腳的榫孔塗抹黏著劑，再將後座框插入後椅腳。

在前椅腳與後椅腳的榫孔分別塗抹黏著劑之後，插入橫木，組成椅架。

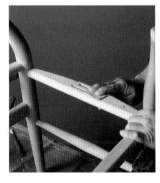

先用砂紙將後座框、椅背（Y型背板）的下方、後椅腳的上層磨細。之所以要先利用砂紙打磨，是因為在完成步驟①之後，很難用肥皂水洗掉汙垢，也很難在完成步驟②之後利用砂紙打磨。

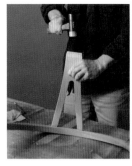

在位於扶手中央的兩個榫孔上塗抹黏著劑，再插入椅背（Y型背板）。

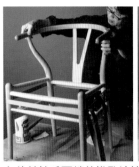 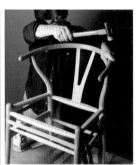

在位於扶手兩端的榫孔塗抹黏著劑，再插入扶手與椅背（Y型背板）。之後只需靜置，等待黏著劑乾燥。

▶ 利用肥皂水清洗椅架

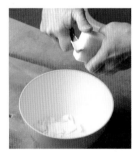

將肥皂（可選用高純度肥皂）削成細塊，再用熱水溶化。

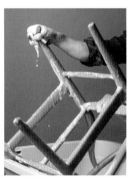

清洗Y Chair的椅架。先利用吸飽肥皂水的海綿打溼整個椅架。等到汙垢與椅架分離，再利用海綿較粗糙的那面用力搓洗椅架。之後用熱水沖掉椅架表面的肥皂水，再以乾布或是乾燥的毛巾擦乾。

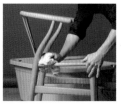

編織紙繩座面

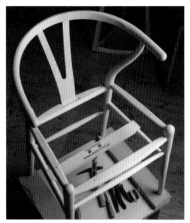

椅架洗乾淨之後，可先進行皂裝處理，再固定在工作檯。

▶ **在前座框的兩端纏繞紙繩**

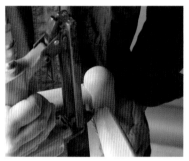

第一步先將紙繩裁成約1公尺的長度，再利用釘針將紙繩的繩頭固定在前座框的右側根部。接著在座框纏繞11圈紙繩之後，再以釘針固定繩頭。

將紙繩裁成約10公尺的長度之後，以釘針將紙繩的繩頭固定在前座框的左側根部，並在前座框的左側纏繞11圈。由於後座框的寬度比前座框小，為了讓後座框與前座框的寬度相同，才需要先在兩端繞11圈的紙繩。

⟷ 纏繞　　⟷ 纏繞

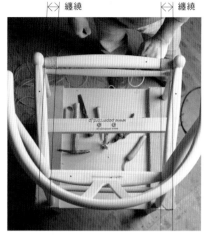

這是在前座框的兩端纏繞11圈紙繩之後的狀態。從圖中可以發現，「前座框沒有纏繞紙繩的部分」與「後座框」同寬。

▶ **於前後左右纏繞紙繩**

將纏繞在前座框左側11圈的紙繩的另一端繩頭纏在後座框的上方。

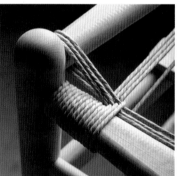
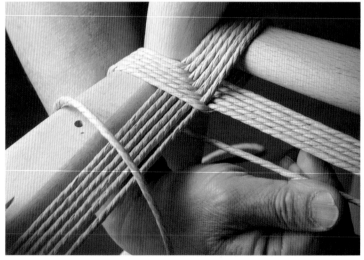

讓紙繩從前座框的下方往後座框的上方纏繞。即在後座框繞一圈紙繩之後，穿過座框的中間，繞到左座框的上方。

在左座框繞一圈之後，再往右座框的上方纏繞。在右座框繞一圈之後，再從剛剛拉緊的紙繩上方穿過後座框的上側，於後座框繞一圈。不斷重覆這個編織過程。

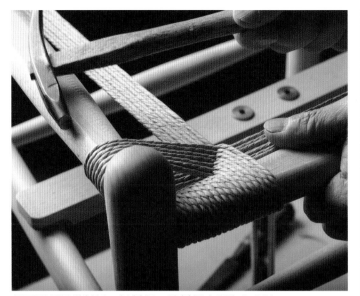

偶爾要利用鐵錘槌一槌紙繩，讓紙繩之間沒有空隙。

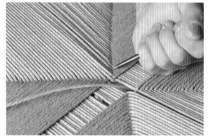

編織紙繩時，記得隨時拉緊，不能讓紙繩失去張力，變得鬆垮垮的。

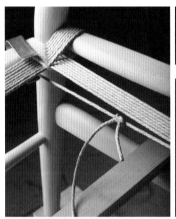

可以看到紙繩的接縫處。一張Y Chair的座面大概需要150公尺的紙繩。編織座面時，可不斷地接上較短的紙繩，再編織座面。

紙繩的密度越密越好，千萬不要留下半點間隙。

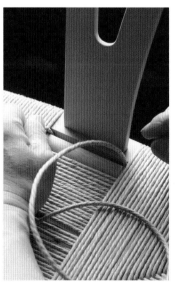

編到一半的時候，中間會出現鏤空的部分。要注意的是，這個部分必須是矩形的，絕對不能是梯形。請參考P29的說明。

紙繩沒辦法繞到椅背後面，所以要從椅背前方的細孔（後座框的細孔）穿過。

如果纏到沒有空間可纏繞，就利用釘針將繩頭固定在背面。

修復完成

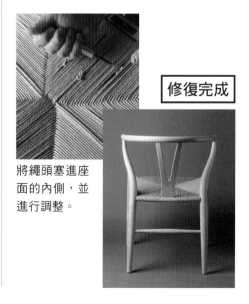

將繩頭塞進座面的內側，並進行調整。

使用了十幾年的Y Chair與更換座面之後的Y Chair

左側是使用了十幾年的椅子。可以發現在經年累月的使用之後，紙編座面的中心部分塌陷了，坐起來很不舒服。

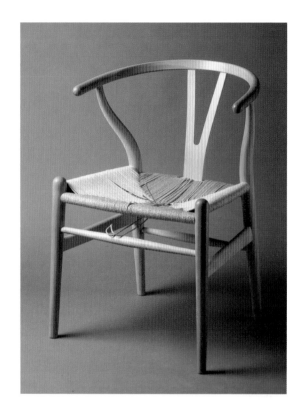
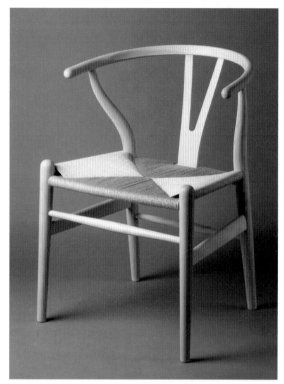

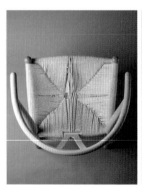
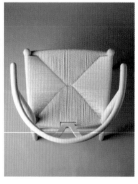
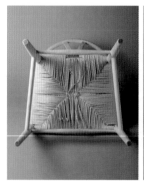
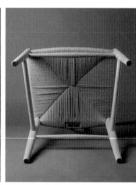

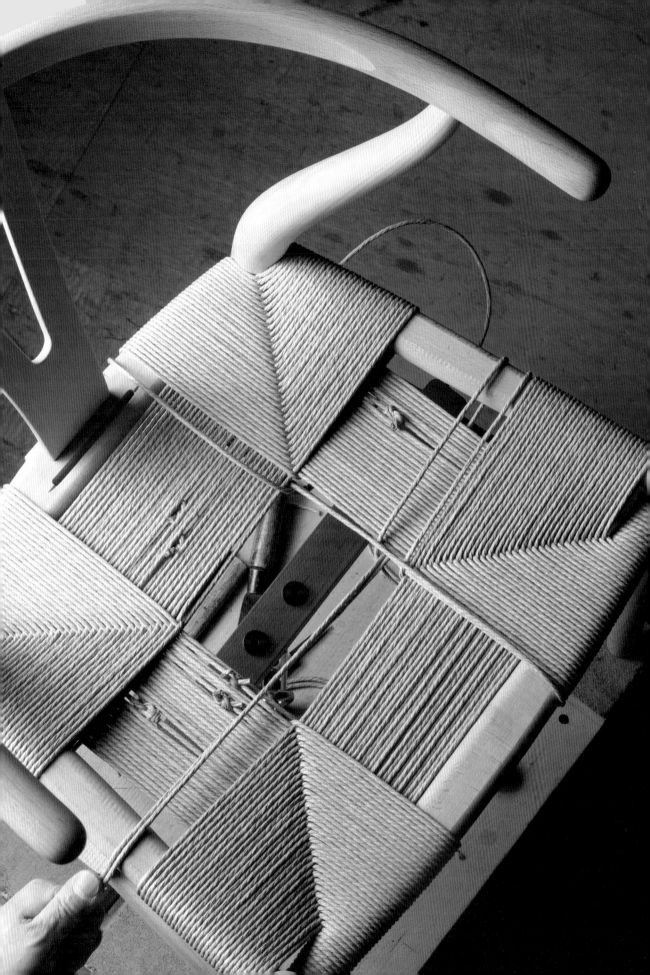

大熊椅（AP19）的
布料座面更換

大熊椅（泰迪熊椅、AP19）
Bear Chair（Papa Bear Chair）
漢斯韋格納 Hans J. Wegner
1950年

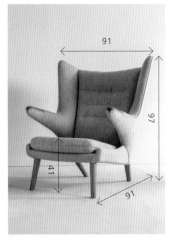

（單位：公分）

製造商：AP Stolen（丹麥）
＊AP Stolen從1951年開始製作。到
了1970年代中期，AP Stolen歇
業，遂停止生產。到了2003年之
後，PP Mobler以泰迪熊椅
（PP19）這個名稱重新製造與販
售。自1953年之後，PP Mobler就
以外包商的身分協力製作大熊椅
的椅框。

材質：柚木＊（扶手末端的部分）、
橡木（椅腳）、櫸木（座框）、
布料（座面材質）、棉花、馬毛
（填充物）
＊柚木的產地為印尼、泰國、緬甸
這類東南亞國家。硬度適中的柚
木非常適合加工，也常製成家
具。不怕水也不怕磨損。
學名：Tectona grandis

尺寸：
高：　97公分
座高：從坐墊上方起算為41公分
　　　高
　　　座面前側的座框為30.5公
　　　分高
寬：　最大寬度為91公分
　　　座面前方寬度為58公分
深：　91公分
椅腳末端的直徑為3公分

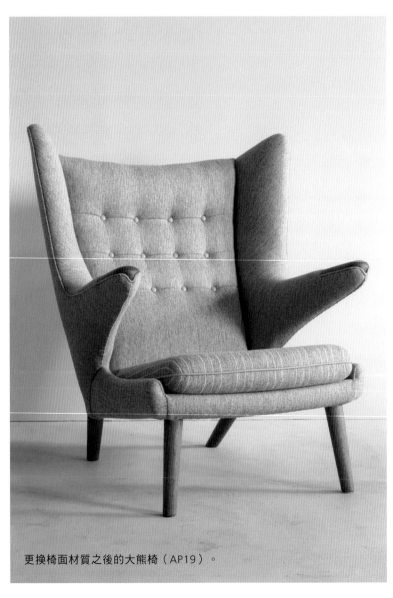

更換椅面材質之後的大熊椅（AP19）。

在韋格納設計的眾多椅子之中，
大熊椅的舒適度絕對是名列前茅

自從某位記者將這張椅子形容成「看起來像是一隻要討抱抱的大熊」[1]之後，這張椅子就被命名為大熊椅（Bear Chair）。在漢斯韋格納設計的多款椅子之中，大熊椅的舒適度絕對能排進前幾名。

1944年，韋格納根據歐洲傳統椅子——翼椅（Wing Chair）的造型，設計了大型的厚墊椅（由約翰尼斯漢森製作）。這就是所謂的「再設計」（Redesign）。椅背上方的兩端各有一個很大的耳朵，看起來很像是翅膀。二十初頭的韋格納在哥本哈根手工藝學校就讀時，已接觸到卡爾克林特的設計理念，亦受到「再設計」方法論的影響[2]。

之後，韋格納改良椅子，在1950年設計了這款在日後被暱稱為泰迪熊椅的椅子。隔年，由AP Stolen開始製造（產品編號AP19）[3]，並以「最適合放鬆的位子與結合摩登外觀的椅子」這個宣傳文案銷售。

據說韋格納非常喜歡這款大熊椅。晚年的他行動不太方便，所以特別喜歡坐在這張椅子上。接下來就讓我們一起了解這款椅子的特性，一窺這款椅子好好坐的祕密吧。

①扶手下方的自由空間

由於扶手的末端沒有與座面連在一起，所以扶手的下方多了一些空間。也因為有了這個自由空間，使用者不僅可以正坐、側坐，還可以將雙腳放在扶手上，或是將頭倚靠在椅背的翅膀上，再將腳打直（參考P40）。

②隱藏在椅面材質下方的木製椅架

雖然從椅面材質看不出來，但其實椅架的形狀非常特殊，而且堅固。

後椅腳往斜上方延伸之後，就變成扶手的部分（參考P38）。座框這類隱藏在布料下方的椅架都是使用硬度適中又堅韌的欅木製作。

這款椅子的填充物包含棉花、椰子外殼的纖維、粗麻布、馬毛、螺旋彈簧，以及多種傳統材質。椅背縫了12顆鈕扣，避免布面變得鬆垮。

③扶手末端的爪子

扶手末端的上方是木頭材質的護木，看起來像是熊掌的爪子。這個爪子是讓使用者放手的地方，也是指尖經常接觸的位置，所以這個部分若以布料製作，恐怕會很容易弄髒，才會換成護木。這可說是站在使用者立場的觀點。

以製作者的觀點來看，當要從左右兩側縫合布料與收邊時，位於這個爪子下方的凹洞剛好可以收納縫合之後多出來的布料。想必韋格納也是考慮到這點，才將這個部分設計成爪子的形狀（參考P39）。

在韋格納著手設計的家具之中，通常會從構造或是製作流程的觀點找出需要額外進行處理的部分，再利用充滿巧思的設計美化這些部分（參考P38）。

1
在不同的資料之中，這位記者的形容也有一些不同之處。比方說，「這張椅子像是從背後抱著使用者的大熊」、「這張椅子的扶手像是從背後抱住使用者的熊掌」。

2
當時的美術手工藝學校是由卡爾克林特的學生奧拉莫爾加德尼爾森執掌教鞭（設計了P148介紹的FD130）。

3
韋格納應該是將這款椅子稱為AP19這個產品編號。製造公司AP Stolen的老闆安卡彼得森（Anker Petersen）非常喜歡大熊椅這個名字。

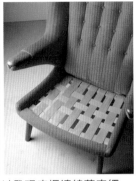

拿掉放在座面的座墊。可以發現座框纏繞著麻繩。

▶ 拆掉扶手末端的爪子

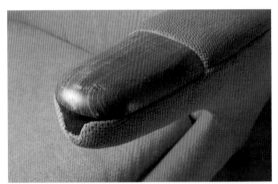

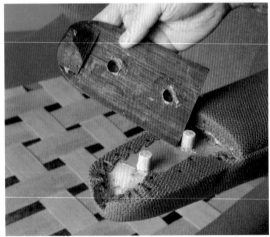

這個步驟要拆掉安裝在扶手末端上方的爪子部分。末端有往下突出的構造（從下方的照片可以發現，這個突出的構造有缺損）。中央有兩處暗榫孔，可嵌入下方扶手的暗榫。扶手的末端是往下凹陷的構造。

＊柚木爪子部分：長度15公分、厚度2公分。下方扶手暗榫的高度為1.6公分，暗榫與暗榫的間隔為5公分。爪子上方為觸感良好的圓弧構造。

▶ 剝掉座面的藤皮

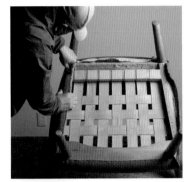

拔掉將布面固定在座框下方的釘子，一步步剝下整塊布面。

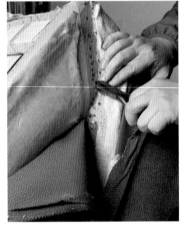

拆掉布面的手縫部分。翻開布面，裡頭的棉料就會露出來。

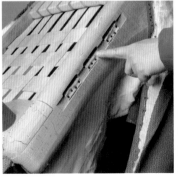

去除座面側邊的棉料。麻繩是以釘子固定在椅架的淺溝。

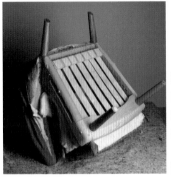

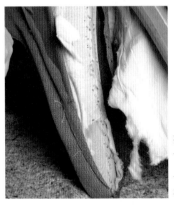

拔掉固定水平編織的麻繩的釘子，拆掉麻繩。下方是拆掉麻繩之後的狀態（垂直編織的麻繩還留著）。

▶ 拆掉扶手背面的布面

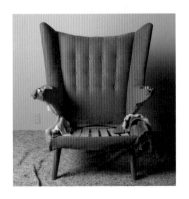

拆掉布面之後，就會看到裡頭的棉料與櫸木材質的座框。

▶ 拆掉椅背兩側的手縫部分

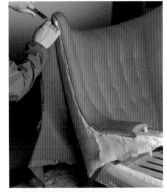

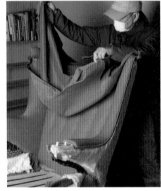

拆掉從兩側扶手到椅背的手縫部分，再翻開布面。

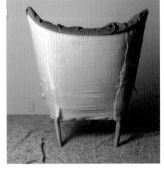

這是拆掉椅背布面的狀態。兩端包覆了一層薄薄的棉料，中央部分則覆蓋著一層薄布。

▶ 拆掉邊緣的內滾邊

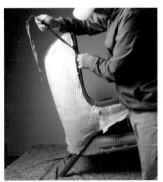

拆掉滾邊（鑲邊*）。
*布面或皮面的椅子通常將內層包在條狀布料裡面做為裝飾，這種裝飾就稱為滾邊或鑲邊。

▶ 拆掉椅背（內側）的布面

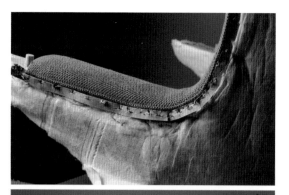
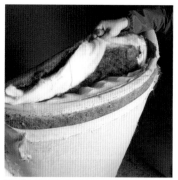

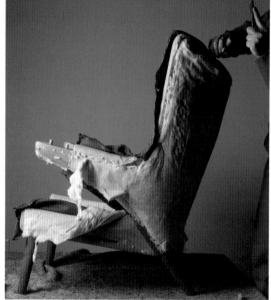
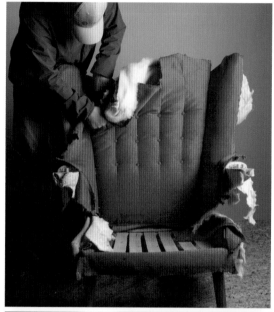

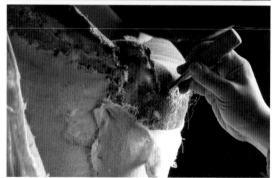
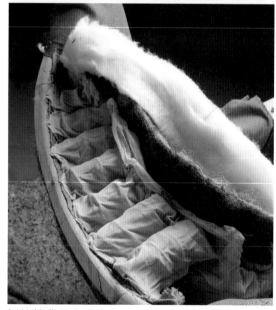

拆掉椅背的布面之後，可以看到椅背裡面的填充物，其中包含布面的布料、棉料、馬毛、用於填充的布料、椰子的外殼纖維、包在麻布裡面的彈簧。

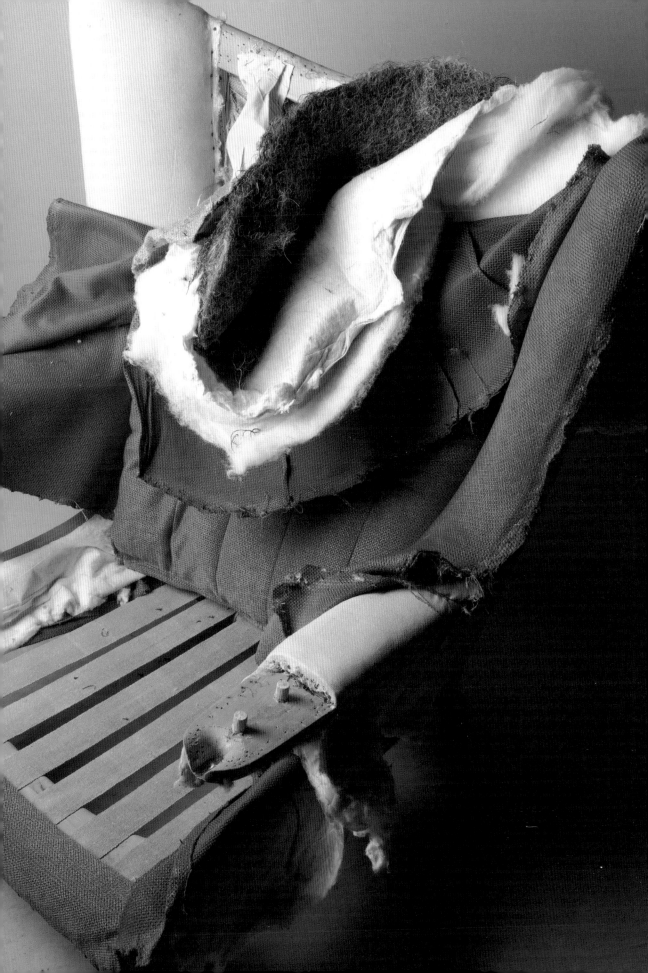

▶ 拆掉椅背外側的布面

拆掉椅背背面用來填充的布料之後，就會看到麻織物。接著就是去除這個麻織物。

以鈕扣固定在椅背正面的繩子，向後延伸，固定在椅背背面的麻繩上（麻繩有支撐定位螺旋彈簧的功能）。棉料則是避免這些繩子脫落的填充物。

拆開椅背正面的布面與填充物之後，可以看到原本被布面遮住的36個彈簧。

▶ 拆掉前座框上方的座框

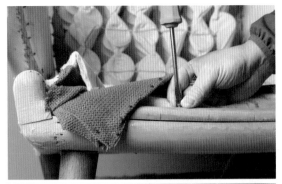

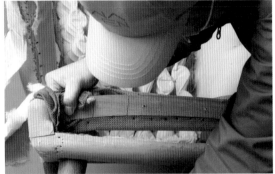

前座框上方的座框有「讓座框前方的布料往內摺的效果」以及「遮住固定麻繩的釘子的效果」。

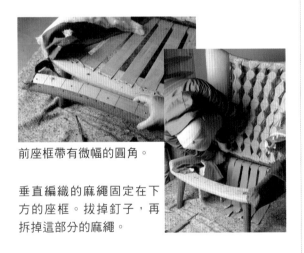

前座框帶有微幅的圓角。

垂直編織的麻繩固定在下方的座框。拔掉釘子,再拆掉這部分的麻繩。

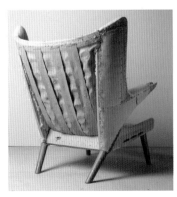

這是拆掉布面之後的狀態。

▶ 打開座墊

座墊前方的寬度為58公分,後面的寬度為44公分,深度為54公分,厚度為10～11公分。

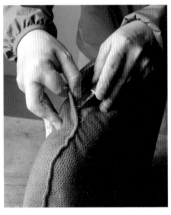

利用美工刀拆掉手縫的部分。

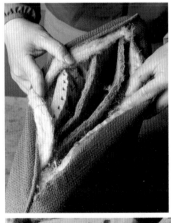

透過弧形加工讓棉料、氨酯橡膠、椰纖墊(透過弧形加工讓椰子外殼的纖維更有彈性之後,再利用乳膠凝固而成的墊子)。

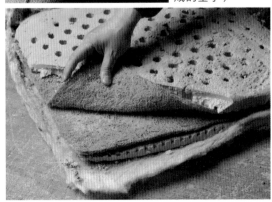

無法從外觀得知的巧思

▶ 後椅腳與扶手的關係

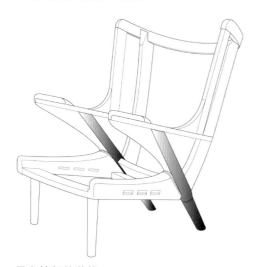

只有椅架的狀態。

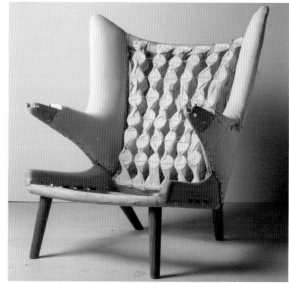

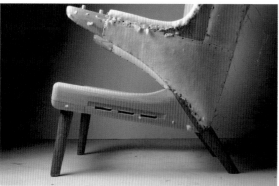

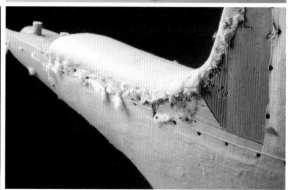

插圖的網底部分為後椅腳，與扶手是連在一起的。椅
架是由木頭零件組合而成。

▶ 前座框與椅腳的接合處

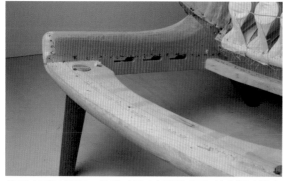

從圖中可以發現，椅腳（橡木材質）插入前座框（櫸木
材質）之後，從上方打入楔子，強化接合的力道。在右
側的照片之中可以看到接合處的螺絲頭。這應該是在前
次更換椅面材質的時候，用於補強接合處的措施。

▶ 扶手末端的爪子

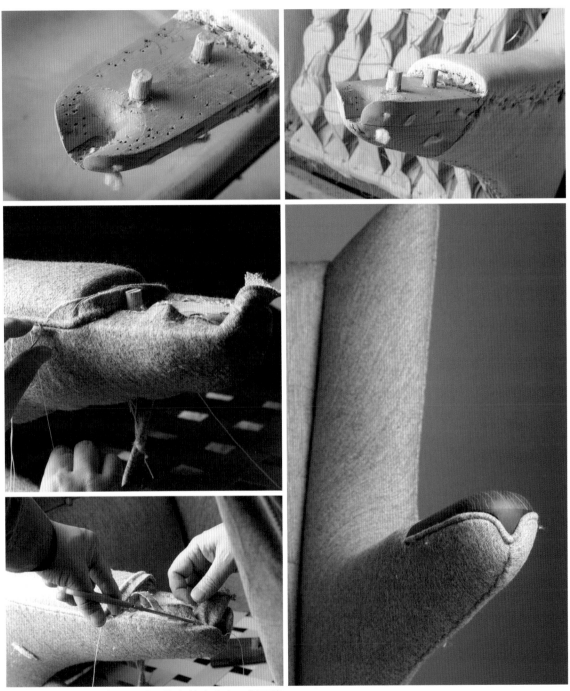

從上方的照片可以發現，爪子的末端中央有一個凹陷
處。這是在縫合布面的時候，讓多餘的布料有「地方
塞」的設計。從爪子的側面到前方這段與布料接觸的
部分皆利用滾邊修飾。

拆掉椅面布料的狀態（左）與更換之後的狀態（右）

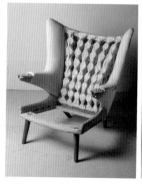 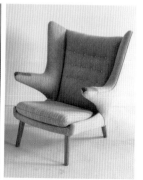 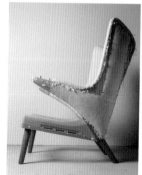 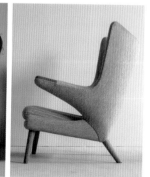

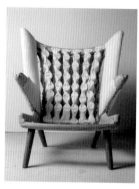 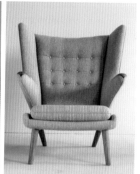 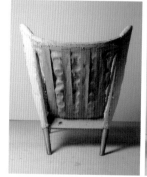 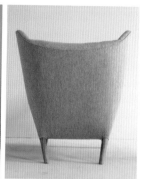

可擺放各種姿勢倚偎在大熊椅上

 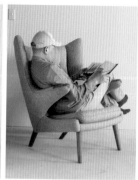 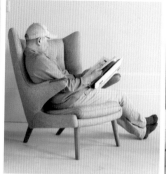 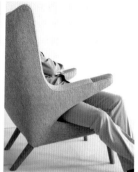

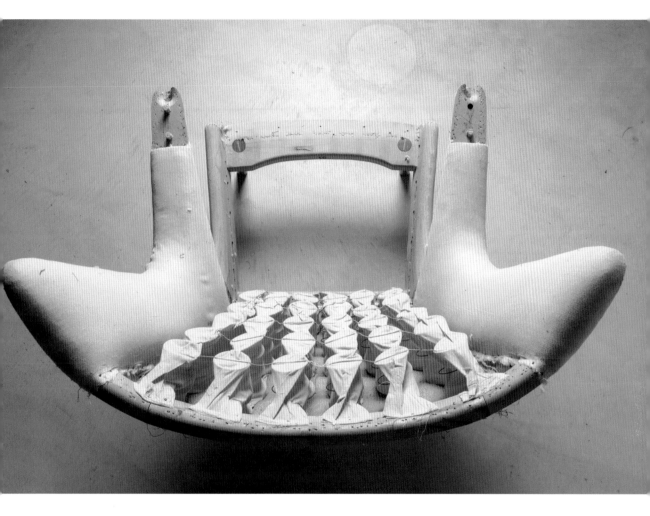

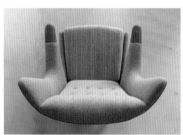

這是AP Stolen刻在椅架的記號。
照片可能有點模糊，但左下角依
稀可以看到「A. P.」的字樣。

解體與修復
JH504

JH504
漢斯韋格納
Hans J. Wegner
1950年

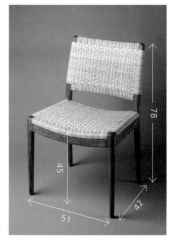

（單位：公分）

製造商：約翰尼斯漢森
Johannes Hansen

材質：橡木、藤

尺寸：
高：　　78公分
座高：45公分
寬：　　51公分
深：　　前後椅腳的距離：42公分
　　　　座面深度：40公分

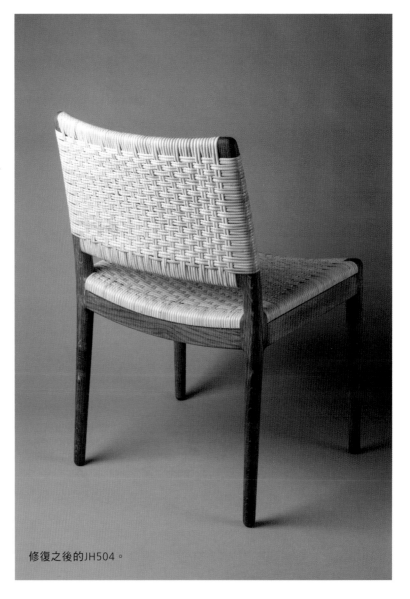

修復之後的JH504。

為什麼在韋格納的作品之中，唯獨JH504鮮為人知呢？

JH504是一張結構簡潔單純，椅架沒有橫木的椅子。椅背與椅座都是藤皮，散發著一種輕盈的質感，看起來很好坐。不過，JH504卻是一張鮮為人知的稀有椅子。所謂的「稀有」即產量不多以及銷售期間很短的意思。若問為什麼呢，我們可從幾個觀點探究箇中緣由。

① 製造與成本的觀點

生產量之所以很少，很有可能是因為未能建立穩定的供給體制所導致，但這終究只是推測而已。

藤條主要是從東南亞（主要是印尼）進口，因此若無法打造一套能兼顧質與量的採購系統，就無法穩定供給產品。此外，藤皮的生產非常耗工，也要有能穩定製作藤皮的工匠師傅。尤其是這張椅子的椅背在正反兩面採用了「十字編織」的藤皮，需要技術高超的藤編師傅製作。由於手工製作的部分需要更多的人事費用，成本有可能因此增加。

② 接合處與材質的關係

這款椅子的座框分成兩層，只有上層是藤編座面。前後椅腳與座框則是以暗榫接合。座框的四個剖面各有兩根暗榫，而這兩根暗榫則分別配置在剖面的兩端，就強度而言，這張椅子很容易從暗榫孔的部分裂開。只要在椅子加壓，上層的座框就會承受「往內側凹陷」的力量，這也是將暗榫盡可能配置在座框兩端的原因吧。

這次介紹的椅子只使用橡木製作。橡木是纖維較粗，容易沿著木頭紋路裂開的木材，若用來做成座框的話，可能會耐不住經年累月的使用，所以座框的榫孔才會裂開，座框會破損（參考P44）。

假設藤編座面的上層座框改用以韌性較強的櫸木，或許就能避免破損的問題。除了本書介紹的這把椅子，其他的如JH504亦有可能改以櫸木製作（在修復這把椅子的時候，就以櫸木重新製作了座框）。

③ 沒有橫木的構造與座框的關係

JH504這把沒有橫木的藤編座面椅子看似輕盈，但一拿起來卻發現比想像來得沉重。想要一張玲瓏小巧的藤皮椅子的人，通常會希望椅子輕且堅固，所以這把椅子恐怕無法滿足使用者的需求。

或許是因為沒有橫木，才必須讓下座框與前後椅腳都在4公分的厚度吧。雖然讓下座框薄一點，可使椅子輕量化，但也有可能損及強度。此外，雖然增加下座框的高度就能減少一點厚度，也能顧及強度，但整張椅子的重量並不會減少很多，座面的側邊還會因此變厚，韋格納或許也無法接受這種不協調的感覺吧。

這款椅子若能仿效JH501（PP501）的方法，在下座框挖出細縫，再讓藤皮穿過這個細縫，或許能在保有原本的強度之下，讓座框稍微變薄一點。不過，JH504若真的採用這種細縫構造，恐怕會對藤皮的設計造成影響[1]，所以刻意不使用，改將座框分成上下兩層吧。

該說韋格納就是這麼高明嗎？他居然能在設計這張椅子的時候，兼顧藤皮的設計。由於JH504的椅腳與座面平滑地接合在一起，所以會讓人以為這把椅子是一體成型的。韋格納之所以讓座面的藤皮穿過上下座框之間的細縫，或許就是希望下方的木頭座框與上方的藤皮材質形成美麗的對比。雖然韋格納運用了各種巧思設計這把椅子，但這把椅子卻沒能長期生產，市面上也沒有復刻版。

1
若是連椅腳都纏繞藤皮，藤皮的編織方法就會變得很奇怪。

▶ 解體前的JH504

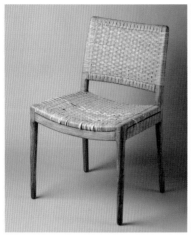
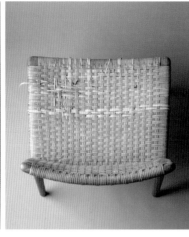
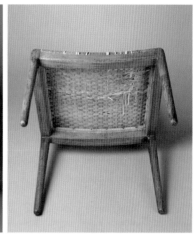

▶ 剝除座面的藤皮

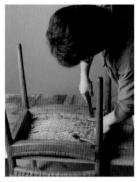
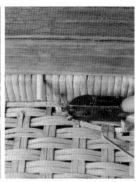

第一步要將固定在座框內側的藤皮拆下來。先將固定藤皮的釘子全部拔掉。

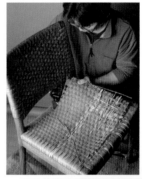

切開藤編座面，再開始剝除。

這是用來固定上述藤皮的釘子。

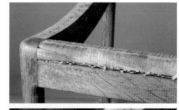
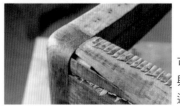

可以發現上層座框與椅腳的接合處附近已經裂開了。

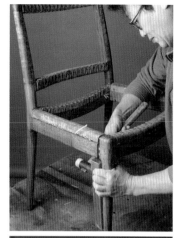

▶ 分解椅架

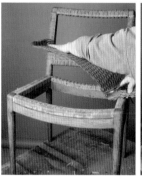

這是剝掉座面藤皮之後的狀態。

接著要切開與剝除椅背的藤皮。從圖中可以發現，椅背的外側與內側都採用了十字編織的藤皮。

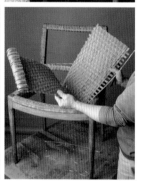

這是剝除所有藤皮，只剩下椅架的狀態。

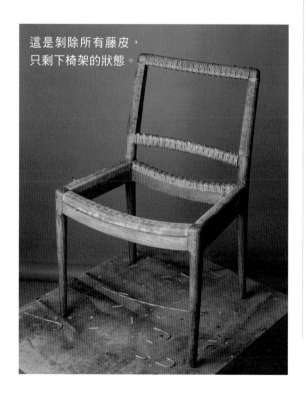

開始拆開前椅腳與座框。上層的側座框（纏繞藤皮的座框）之剖面有兩根並排的暗榫（直徑6公釐）；下層的側座框剖面則由兩根並列的暗榫（直徑10公釐），前椅腳與座框就是靠這四根暗榫接合。

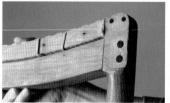

前椅腳與前座框的接合面有四個暗榫孔。暗榫孔的位置太過接近前椅腳的邊緣，導致強度有疑慮。

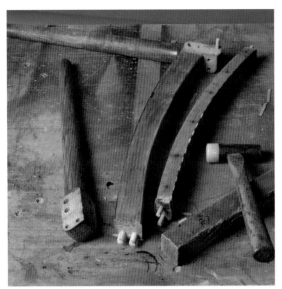

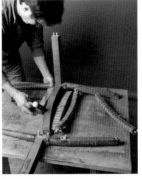

讓前座框與側座框分離。　　變形的暗榫。

由左至右分別是前椅腳、下層與上層的前座框。

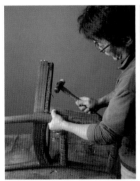

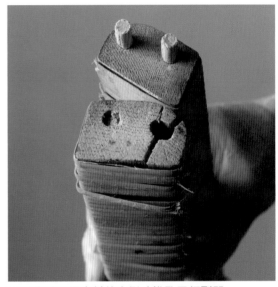

接著要讓後椅腳與座框分離。　　可以發現下層木材的右側暗榫孔已經裂開。

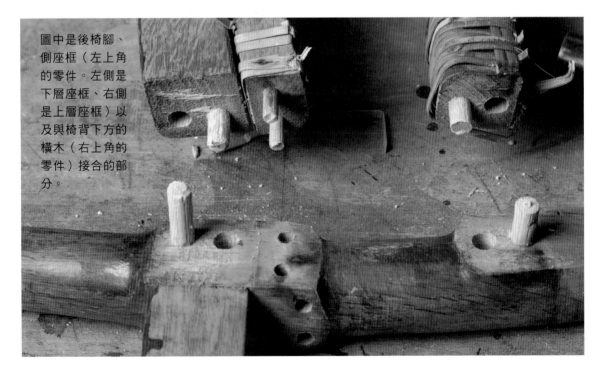

圖中是後椅腳、
側座框（左上角
的零件。左側是
下層座框、右側
是上層座框）以
及與椅背下方的
橫木（右上角的
零件）接合的部
分。

❶ 後椅腳、側座框（下層）　❷ 側座框（上層）　❸ 前椅腳
❹ 藤皮椅背　❺ 椅背的橫木（上層）　❻ 椅背的橫木（下層）
❼ 後座框（上層／下層）　❽ 前座框（上層）　❾ 前座框（下層）
❿ 藤皮座面

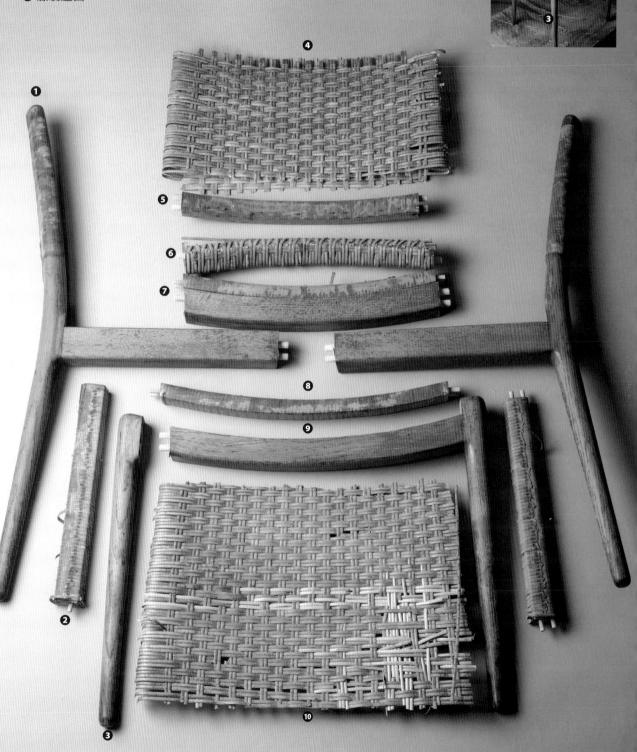

修復

▶ 去除塗裝與打磨

以刮刀刮除表面的噴漆，再利用電動砂紙機打磨木材的表面。

▶ 組裝零件

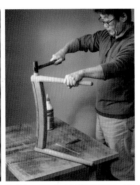

在前椅腳的暗榫孔塗抹黏著劑，再將前椅腳嵌入前座框。

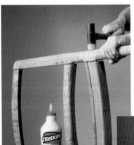

在後椅腳的暗榫孔塗抹黏著劑，再嵌入椅背與座框。

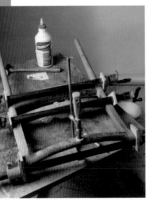

接合處利用快速夾固定後，靜置一陣，等待黏著劑完全乾燥。

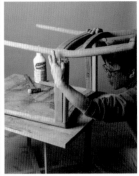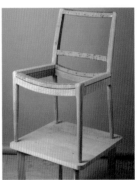

接著讓側座框與椅腳接合。將上層座框換成全新的櫸木材質（原本是橡木）。

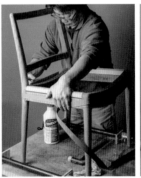

利用帶子綁緊接合處，等待黏著劑完全乾燥。右側是組裝完成的椅架。

▶ 塗裝

利用砂紙打磨椅架之後，再進行塗裝。塗上一層木蠟油之後，會浮現鮮亮的斑紋。

這是上油之後的狀態。

▶ 座面的藤皮（垂直）

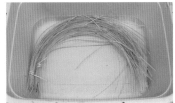

這是5公釐寬的藤皮。編織之前要先泡水。

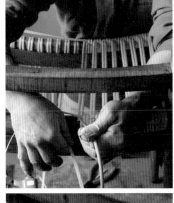

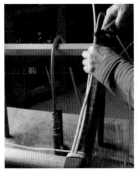

在上層的前座框纏繞兩圈之後，往後座框纏繞，固定藤皮。

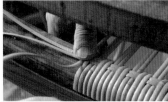

讓兩根藤皮在前座框與後座框之間往返，一步步編出座面。

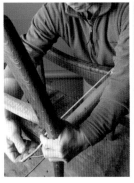

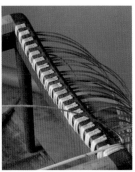

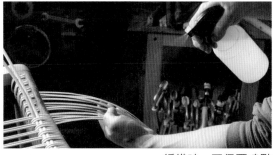

編織時，可偶爾噴點水，避免藤皮因為乾燥而變得堅韌。

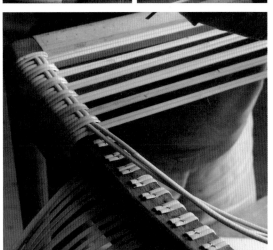

將藤皮裁成需要的長度後，從前座框的下方往上纏繞。每纏兩條藤皮後就得預留固定的間隔，再以釘針固定在座框的上方。

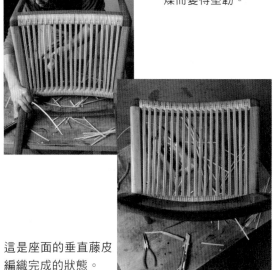

這是座面的垂直藤皮編織完成的狀態。

▶ 座面的藤皮（水平）

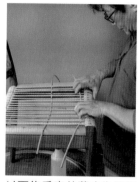 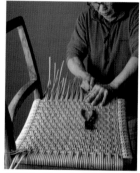 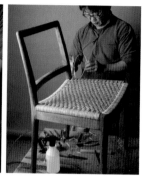

以兩條垂直的藤皮為間隔，讓水平的藤皮與垂直的藤皮互相交錯。

利用釘針固定左右兩邊的藤皮。這時候要特別注意藤皮是否與椅架貼合。

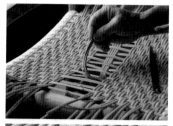

一步步用藤皮從座面的前方編到後方，編滿整張座面，最後再以釘針固定。可利用木片將藤皮推緊，盡可能不要讓藤皮彼此之間留下縫隙。

最後將藤皮固定在椅面的背面。從圖中可以發現，背面與正面的藤皮都排列得很整齊。

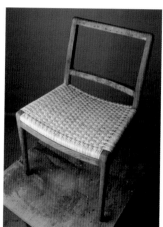

這就是座面編好之後的狀態。

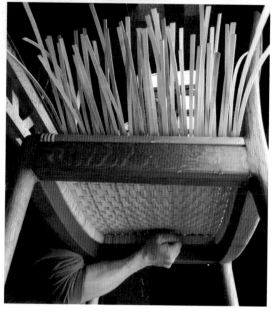

▶ 椅背的藤皮

 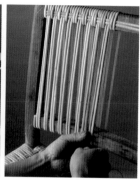

椅背的藤皮與座面的藤皮一樣，先從垂直的藤皮開始編織。

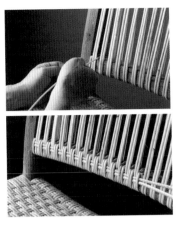

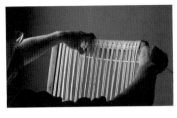

開始編織水平的藤皮。

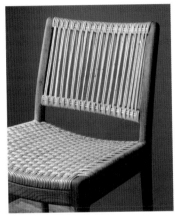

水平貫穿的兩根藤皮不只兼顧了設計，還能壓住垂直的藤皮。

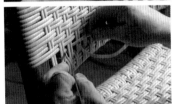

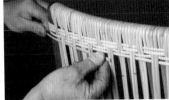

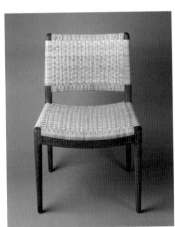

這是椅背的垂直藤皮編完之後的狀態。

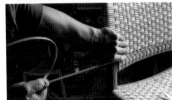

將兩根水平的藤皮與兩根垂直的藤皮以十字交錯與上下重疊的方式編滿整個椅背。椅背與只有單面藤皮的座面不同，是兩面都有藤皮的設計。

修復完畢

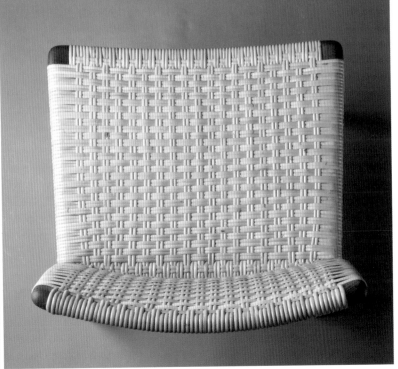

【JH504】

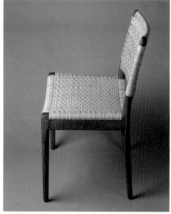

【CH31】

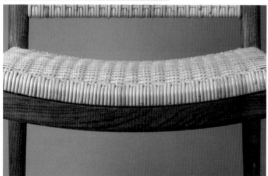

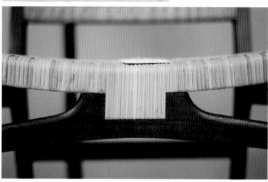

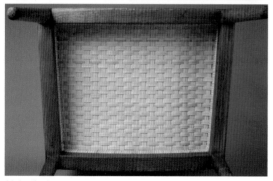

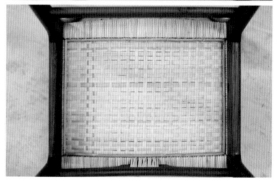

椅架寬度4公分。

椅架寬度3公分。

【CH31】

漢斯韋格納 1956年
製造商：卡爾漢森父子
材質：柚木

JH504發表的六年後（1956年），卡爾漢森父子推出了被認為是JH504再設計版本的CH31。
JH504沒有橫木，但CH31的左右椅腳與前方的座框都有橫木支撐（形狀類似晒衣架的橫木），左右兩側的後椅腳也以後方橫木支撐。由於採用的是榫頭榫孔接合法，所以強度比JH504還高。
雖然CH31沒有繼續生產，但在1990年代有人試作了復刻版。可惜的是，要找到厲害的藤編師傅與優質的藤皮需要耗費不少成本，所以復刻版的生產也只能就此作罷。

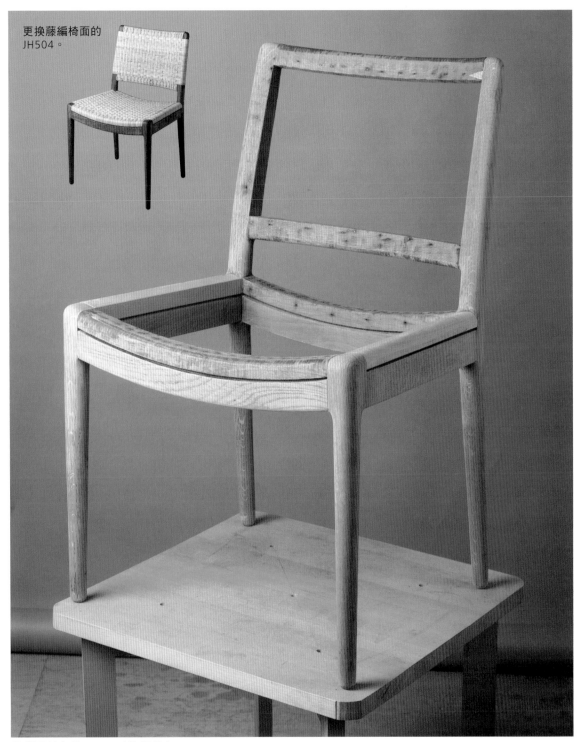

更換藤編椅面的
JH504。

只剩下椅架的JH504（修復後）。

約翰尼斯漢森的烙印
（位於椅架內側）。

解體與修復
CH23

CH23
漢斯韋格納
Hans J. Wegner
1949年（發售：1950年）

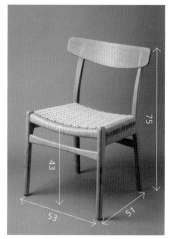

（單位：公分）

製造商：卡爾漢森父子
Carl Hansen & Son

材質：橡木（椅架）、紙繩、
　　　榑木（背板）

尺寸：
高：　 75公分
座高：43公分
寬：　 53公分
深：　 51公分

*CH23曾一時停止生產，後於
　2017年復刻。

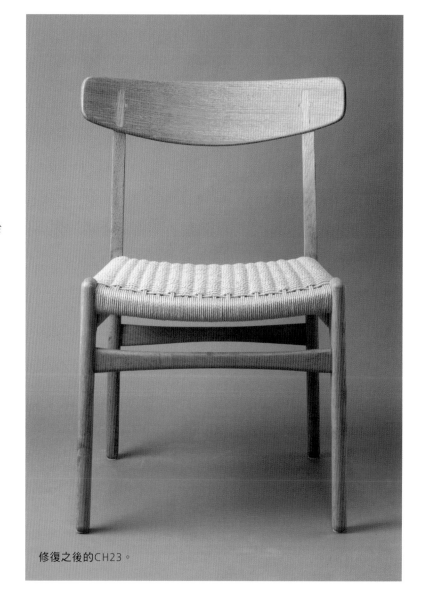

修復之後的CH23。

以紙繩編織座面
作為設計亮點的椅子

從1949年至1950年間，漢斯韋格納在卡爾漢森父子（以下簡稱CHS公司）的委託之下，設計了CH22、CH23、CH24（Y-Chair）、CH25這一系列的椅子。這些椅子也從1950年開始生產與銷售。

韋格納習慣根據家具製造商的方針以及他擅長的製作技術替各家製造商量身打造。CHS公司早期採用講究效率的機械化生產系統製造產品，從1940年代初期開始生產溫莎椅（Windsor chair），也著手生產車床加工的椅子。

韋格納在確認CHS公司的工廠與設備之後，基於機械量產與壓低價格的概念，催生出上述四種椅子。這四種椅子的座面雖然都是以人工的紙繩（紙纖）編織法方式來打造，但整體的架構都採用機械生產的方式製造。

主要做為餐椅使用的CH23是上述四張椅子之中，最為玲瓏小巧的一款。乍看之下，設計雖然單純，卻處處蘊藏著韋格納的巧思，接著就為大家介紹這些巧思。

① 雙層構造的座框與緊密的編織密度[1]

CH23最令人印象深刻的部分為座面側面以及紙繩編織的紋路。從圖中可以發現，座面側面的座框為雙層構造[2]，上層為座框的部分，下層為橫木的部分，上下兩層以紙繩編織法固定成單一的座面。

這上下兩層的座框之間約有15公釐的空隙。紙繩繞至側面，穿過座框之間的空隙與下層的座框，藉此完成編織。這個雙層構造的座框與紙繩編織的紋路是這款椅子的設計亮點，也是特徵之一。

此外，座框下層的橫木也以紙繩編織的方式包裹，藉此與座面合為一體，所以就外觀來看，這彷彿是一張沒有橫木的椅子，整體設計顯得俐落許多。

② 背板與後腳接合處的設計

背板與後腳是由左右兩側各兩根，總計四根的木工螺絲接合與固定。為了隱藏這四根木工螺絲，特別在背板鑲嵌了十字形狀的木栓。以單片木栓蓋住同一側的木工螺絲，此處的木栓特地設計成縱長的十字形狀，也讓這個部分成為設計上的亮點。

一般認為，十字形狀的設計在構造上不具特殊意義，但以十字形狀的木栓取代單純的圓形木栓這點，似乎也印證了韋格納在這部分的用心與巧思（參考P58）。

1
關於「椅腳與座框的接合或密合度的關係」將於P64詳述。

2
過去也有CH40仿照CH23，採用相同紙繩編織法的椅子，但目前已停止生產。

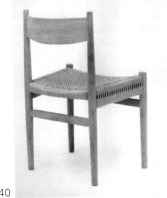

CH40

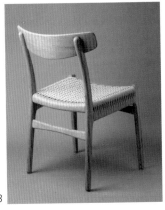

CH23

▶ 切開與拆除紙繩

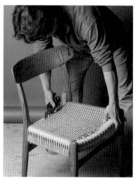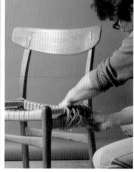

使用花藝剪刀剪開紙繩。這些座面的紙繩應該有三十年以上的歷史。

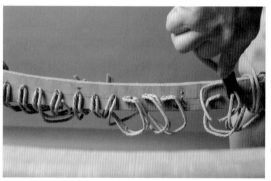

利用尖嘴鉗拔出固定紙繩的釘子。

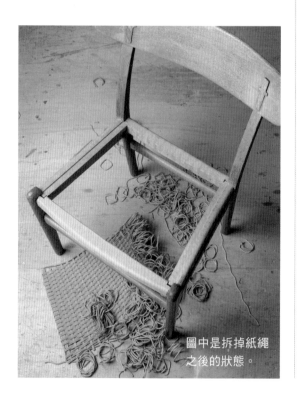

圖中是拆掉紙繩之後的狀態。

▶ 分解椅架

在前椅腳墊塊木頭，再以塊錘敲打，讓座框與橫木分離。

圖中是座框與前椅腳的接合處。左側為側座框。側座框的上層（上座框）與下層（下座框、橫木）、前座框都與前椅腳的上半部接合；上層座框的內側突出構造與前座框咬合。這應該都是為了避免座框因載重而往內凹陷的巧思。

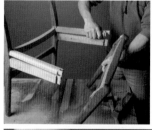

從前椅腳與前座框拆掉側座框。

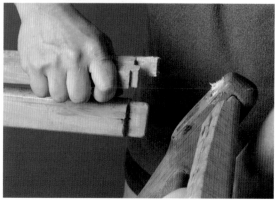

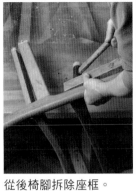

從後椅腳拆除座框。

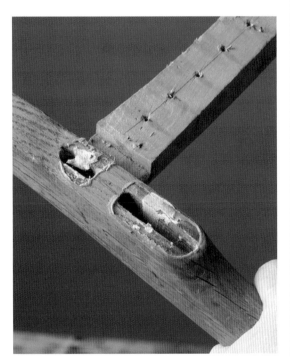

後椅腳的榫孔。

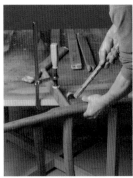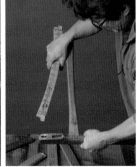

不容易拆除的接合處可先用快速夾固定單側，再以塊錘慢慢敲開椅腳。

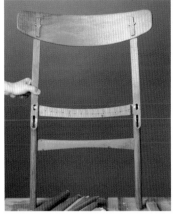

這是背板還沒拆掉的後椅腳。

▶ 拆掉背板

噴蒸氣，拆掉十字形狀的木栓（用於填充的木頭）。木栓的功能在於遮住固定背板的螺絲。

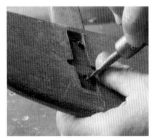

拆掉固定背板與後椅腳的螺絲。
左右兩側的後椅腳各有兩處以螺絲固定的位置。使用的是一字螺絲。

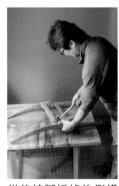

從後椅腳拆掉後側橫木與後座框。

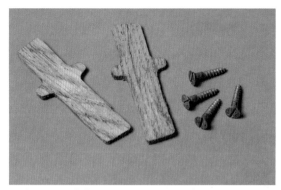

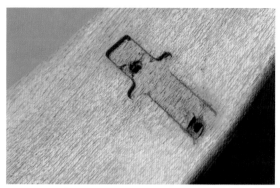

圖中是銜接背板與後椅腳的4根螺絲，以及蓋住螺絲的十字形狀木栓（用於填充的木頭）。

在背板刻出十字凹槽，再將十字木栓蓋在螺絲上方，將螺絲隱藏起來。

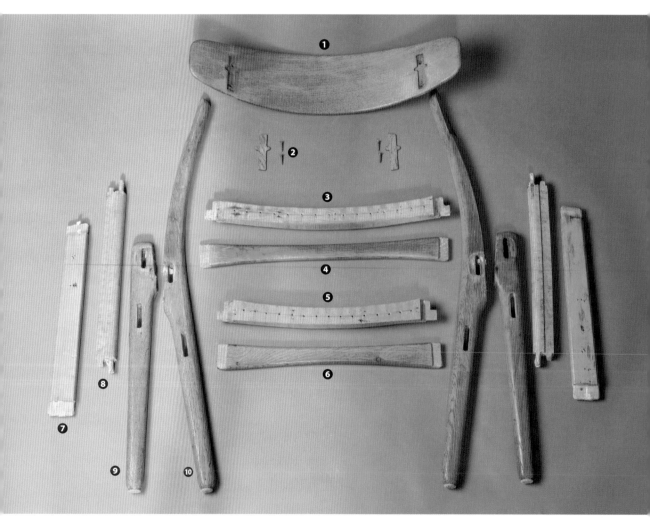

解體之後的狀態：
❶ 背板 ❷ 背板的2塊木栓（用於填充的木頭）、固定背板與後椅腳的4根螺絲 ❸ 前座框
❹ 前方的橫木 ❺ 後座框 ❻ 後面的橫木 ❼ 側座框（下層、下座框、橫木）
❽ 側座框（上層、上座框） ❾ 前椅腳 ❿ 後椅腳

修復

▶ 將零件整理乾淨

在椅腳墊一塊木頭，再利用塊錘敲打，讓橫木與座框接合。

利用蒸氣的熱能將黏在椅腳榫孔的黏著劑脫落。再以刮刀與彫刻刀刮除木屑，清理榫孔與榫孔附近的木頭。

接合椅腳與側座框下方的橫木。

利用海綿、肥皂水（熱水）清洗椅腳與椅背的零件。洗完後，利用毛巾擦乾水氣。

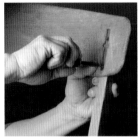

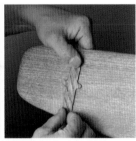

▶ 組裝椅架

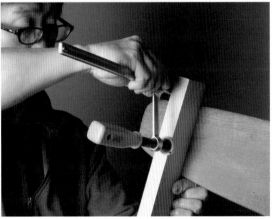

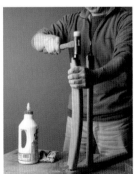

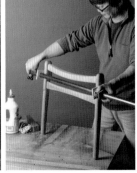

接合椅腳、座框、橫木，再利用快速夾固定。

將背板裝在後椅腳的上半部。利用螺絲固定後，在蓋住螺絲的十字木栓上塗一層黏著劑，再嵌入十字形狀木栓。利用快速夾壓緊十字木栓，直到黏著劑乾燥為止。

▶ 上蠟

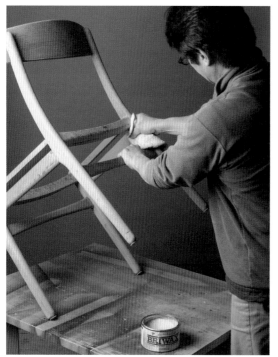

利用砂紙打磨椅架後，再以乾淨的布上蠟。
*上蠟可保護木頭，讓木頭散發光澤。

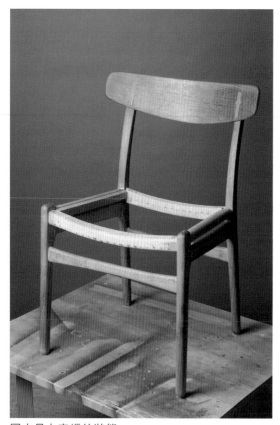

圖中是上完蠟的狀態。

▶ 編織紙繩之前的準備

圖中是側座框、前座框、前椅腳、後椅腳的接合處。

找出後側座框的中心位置。在這位置畫上記號。之後要在這個位置釘L型釘。
*原本的釘子位置有誤差，後來有修正位置。

在釘釘子的位置預先鑽孔。

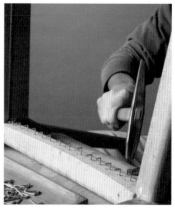

在前後座框的內側釘入L型釘。

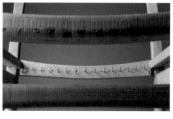

這是釘完L型釘的狀態。

▶ 垂直編織紙繩

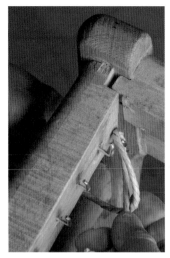

將椅架固定在工作檯之後，再以紙繩勾住前座框邊緣的釘子，接著再往座面的前後方向（垂直方向）纏繞紙繩。

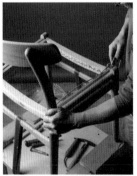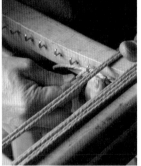

一邊將紙繩（兩端各4條、中間的部分為2條）勾在前後座框的釘子上，一邊沿著座面的前後方向（垂直方向）編織紙繩。編好之後，敲打釘頭，以便固定紙繩。

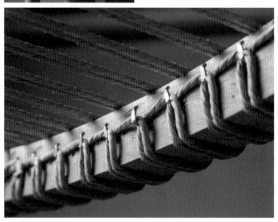

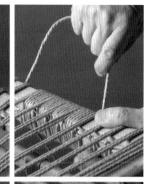

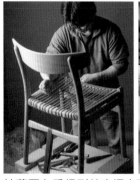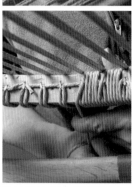

接著要在看得到前座框木頭材質的部分纏繞紙繩。從前座框的中央部位分頭纏繞至左右兩側之後，再以釘針固定紙繩。

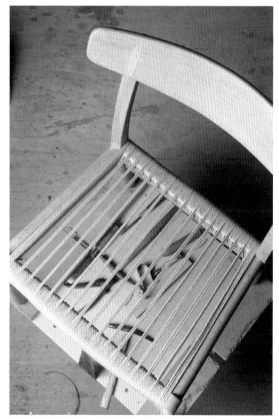

這是座面的直向紙繩編織完成的狀態。

▶ 編織水平方向的紙繩

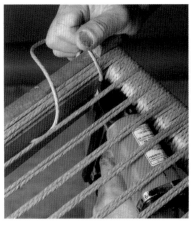

以釘針將紙繩的繩頭固定在上層側座框的內側。

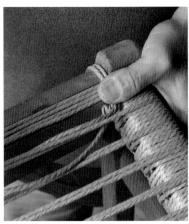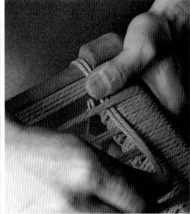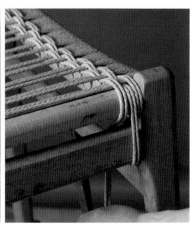

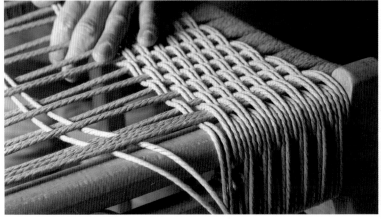

一次編織兩條紙繩。讓水平方向的紙繩在垂直紙繩的上下交替穿梭。上層與下層側座框的部分則是以交互纏緊的方式纏繞紙繩。

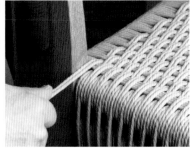

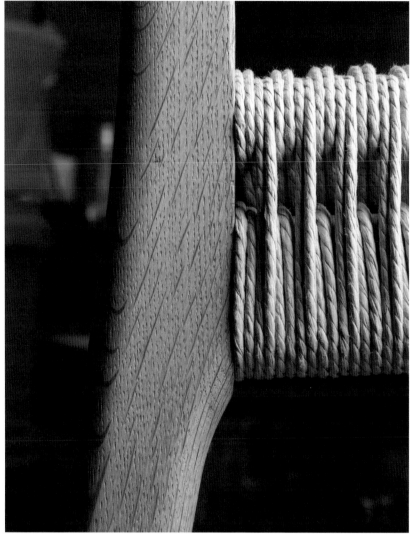

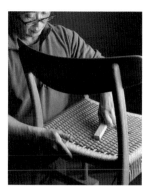

在不傷及紙繩的情況下，利用木片調整紙繩的網目。

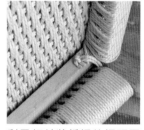

圖中是後椅腳與座框的接合處。為了不在紙繩之間留下空隙，要一邊推緊紙繩，一邊纏繞紙繩。不夠服貼的紙繩會因著使用者坐在上面的壓力而慢慢貼合。

利用釘針將紙繩的繩頭固定在座框上。

修復完畢

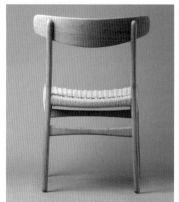

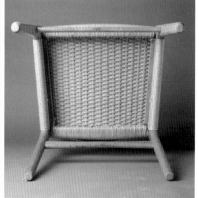

椅腳與座框的接合以及密合度的關係

直向與橫向的紙繩

　　CH23的座面是以紙繩「平編」的方式編織。早期也有藤皮的款式。

　　沿著座面的前後方向纏繞紙繩（直向纏繞）時，會在前後座框的內側釘L型釘，一邊將紙繩勾在釘子上，一邊來回纏繞。雖然座面的橫向紙繩也會來回纏繞，卻不會用到L型釘，而是直接繞到下層座框的左右兩側（下座框、橫木）部分，再與直向紙繩以交錯疊合的方式纏繞。

座框與椅腳的接合藏有許多巧思

　　為了不讓座框在載重的時候向內凹，上層座框的左右兩側矩形剖面零件是呈水平方向的（下層座框是呈垂直方向）。下座框與前後的椅腳以榫頭榫孔的方向接合。這個接合處的椅腳是最粗的部分，應該也是為了顧及強度才如此設計。

　　前椅腳與上座框／下座框的接合面是傾斜的。這是為了讓前椅腳與前座框的寬度一致，避免在前座框的內緣（照片的紅線部分、望向右側是前座框）產生間隙。由於接合處呈現傾斜的角度，所以上座框與下座框的長度也不一致；紙繩編織版本大約相差2條紙繩，藤皮編織版本差不多是差距1條藤皮的長度。所以上座框要比下座框纏繞更多紙繩或是藤皮。

　　後椅腳與座框的接合面先平順地往椅背延伸，再微微地扭轉，與背板接合（請參考右頁上方的兩張照片）。

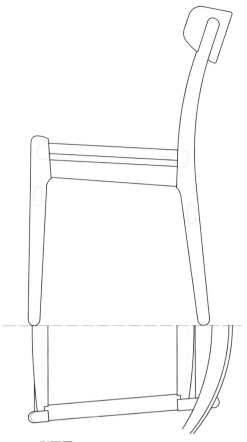

CH23側面圖。

右側是打了L型釘的前座框。紅線是前座框內緣的位置。

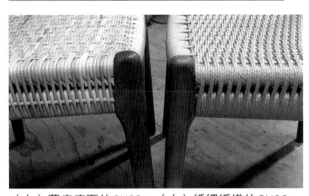

（左）藤皮座面的CH23、（右）紙繩編織的CH23。

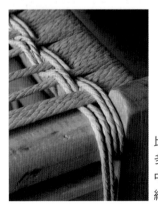

比起下座框，上座框多纏了兩條紙繩。圖中是上座框右側的紙繩。

這是只剩椅架的狀態。
為了與背板的曲面接合，後椅腳的
正面形狀從與座面接合之處開始，
慢慢地往上扭轉。

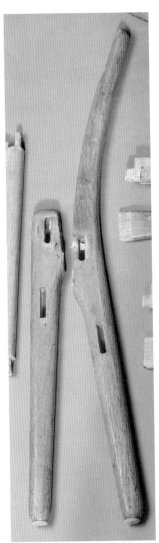

（左）前椅腳、（右）後椅
腳。

讓芬尤的No.45椅子
只剩下椅架

扶手椅No.45（NV45、FJ45）
芬尤
Finn Juhl
1945年

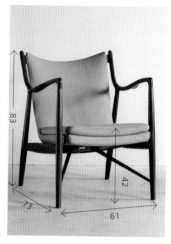

（單位：公分）

製造商：尼爾斯沃戈（丹麥）
Niels Vodder

* 1945年，由尼爾斯沃戈製作。
之後由梭倫宏（Søren Horn）、
尼爾斯羅斯安德森（Niels Roth
Andersen）製作。2008年開始，
由One Collection的House of Finn
Juhl製作。

* 本書介紹的椅子是在哥本哈根
的老牌百貨公司「ILLUMS
BOLIGHUS」陳列的商品（製造
商未知）。椅架的背面有記載
店名的銘牌。參考P67。

材質：柚木（椅腳、橫木、支撐
座面的橫桿）、櫸木（座
框、椅背的骨架）

尺寸：
高：
· 椅背最高處83公分
· 椅背中央處76公分
· 扶手末端處69公分
座高：
· 從坐墊上方起算為42公分
· 從椅架前半部起算為37公分
寬：
· 椅部上半部的寬為62公分
· 左右前椅腳的距離61公分
深：
· 從椅背上方到扶手末端為73
公分

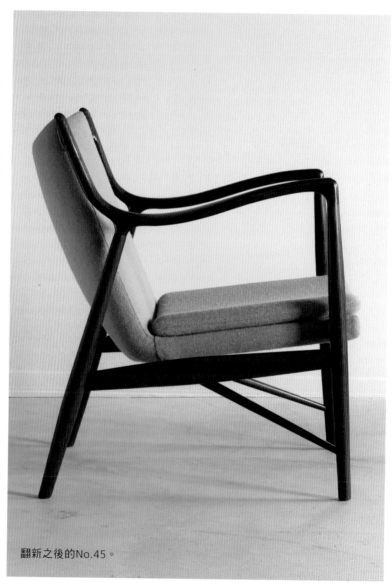

翻新之後的No.45。

尼爾斯沃戈實現了
芬尤腦中的想法

扶手椅No.45常被形容是「擁有世界上最美扶手的椅子」。流暢優美的形態卻藏著銳利的線條。芬尤以設計如同彫刻品和工藝品般、造型優雅的家具而聞名；在他的眾多作品之中，這把扶手椅No.45恐怕是最具代表性的吧。

芬尤在年輕的時候立志成為美術史學家，進入丹麥皇家藝術學院學習建築。在校時，並未遵循學院家具科講師卡爾克林特的設計方法論（工學與傳統樣式），而是另闢一條家具設計的蹊徑。

No.45曾在1945年的哥本哈根匠師展中展出。當時的椅腳與扶手以柚木製作，椅面則是手工縫製的羊毛布面。製作者當然是家具師傅尼爾斯沃戈。芬尤不太了解木材加工、構造這些部分，但在沃戈的巧手下，芬尤這款形狀複雜的家具才得以誕生在世人面前。一般來說，其他參展的製造商都不會選擇這種需要額外加工的形狀。這種形狀雖然簡單、優雅，卻需要複雜的技術才能製作。芬尤與尼爾斯沃戈合作的作品在1939年到1959年之間，連續20年在哥本哈根匠師展中露出。

接下來讓我們一起了解No.45的特徵與魅力吧。

① 從前椅腳開始延伸的傾斜橫木

扶手椅No.46也有的棒狀傾斜橫木與座面下方的彎曲橫木（「yoke」軛的形狀）連接。芬尤也很常使用這種構造與設計。

② 扶手與椅腳的接合方式

扶手會在與後椅腳接合之處叉成兩股，一股往上方延伸，與椅背的骨架接合，另一股往下延伸，再與後椅腳接合。從分叉為兩股的地方往座面前端慢慢變寬的扶手擁有如同工藝品般的美麗曲線。扶手的外側末端處削得只剩下2～3公釐厚，而前方的扶手末端處則顯得較窄，主要是與前椅腳接合（參考P68）。

② 看起來像是浮在半空中的座面

這款椅子的座面位於兩側橫木上方幾公分處，看起來就像浮在半空中一樣。看了只剩下椅架的照片就會發現，櫸木材質的座框是壓在座面下方的襯木（連接左右橫木的橫木）上，座面前方稍微突出前椅腳的部分則是以暗榫的方式接合。布面（或是皮面）的座面也與木頭材質的構造相映成趣。正是因為這些因素，座面才給人一種浮起來的感覺吧。

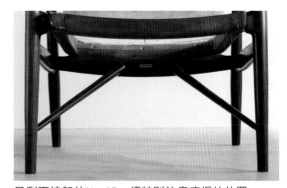

只剩下椅架的No.45。須特別注意座框的位置。

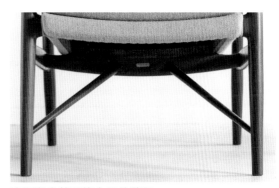

座面與坐墊更換之後的狀況。

釘在座面下方襯木的銘版。上面刻著ILLUMS BOLIGHUS。

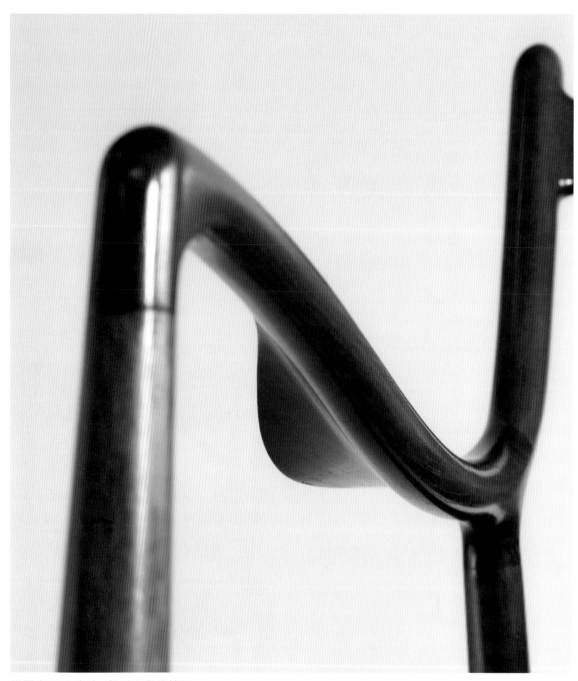

從圖中可以看到，扶手在與後椅腳
接合處叉成兩個方向（Y型）。在
與前椅腳的接合處部分則是呈L
型。

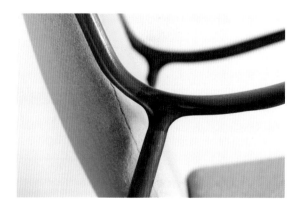

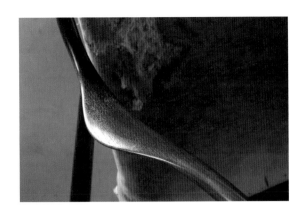

扶手往外延伸的末端削到只剩下
2～3公釐的厚度。這是在銷售或
整理這款椅子之際，要特別注意
的部分。

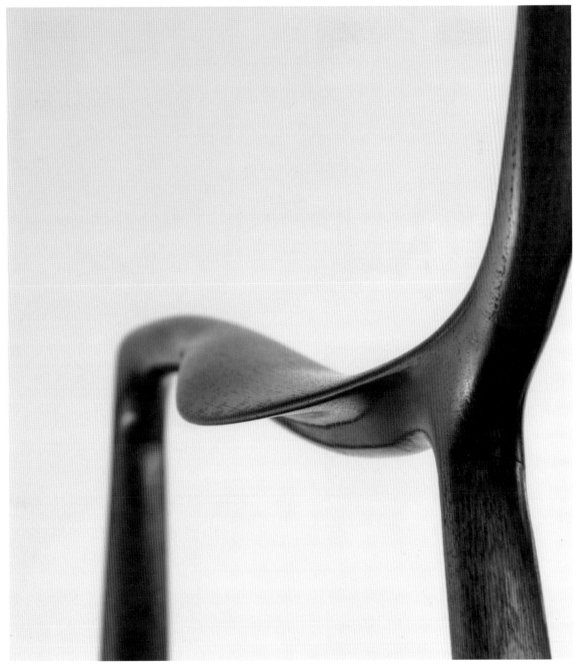

▶ 這是剝除椅背布面與拆掉座面之後的狀態

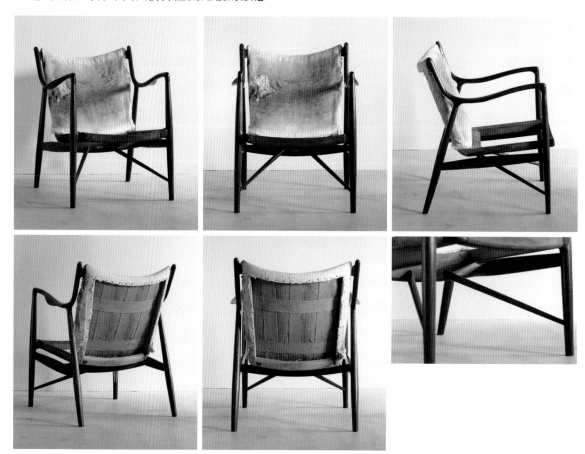

▶ 拆除椅背的靠墊

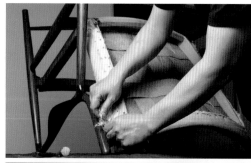

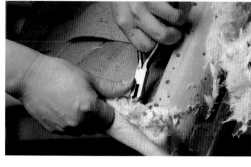

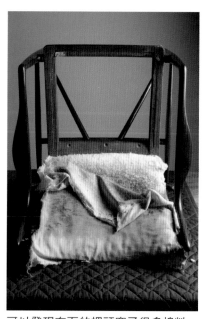

拔掉固定內墊布料的釘子，再拆掉布面。

可以發現布面的裡頭塞了很多棉料。

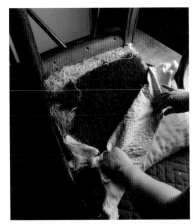

去除棉料之後，可以看到黑色的馬毛。馬毛下層塞了很多麻纖維。

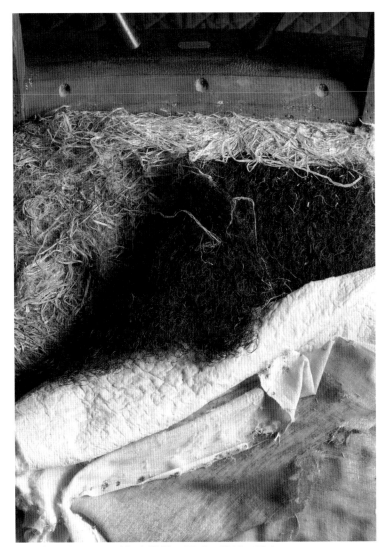

由左上至右下，分別為麻纖維、馬毛、棉料、薄布。

剝除馬毛。

麻纖維的下層是一層麻布（Hessian Cloths）。以尖嘴鉗剪斷的麻線主要是用來固定麻纖維，避免麻纖維跑位的。

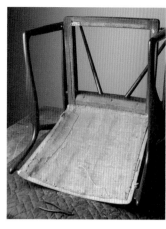

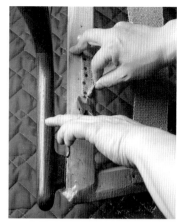

這是去除馬毛與麻
纖維之後的狀態。

拔掉固定麻織帶的
釘子，再拆除麻織
帶。

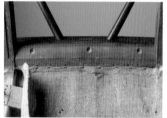

麻布下方有寬7公
分的麻織帶。

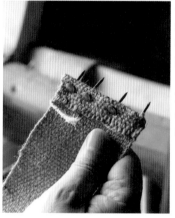

與其他部位不同的
是，將麻織帶固定
在後方椅架的位置
時，使用的是長釘
（長20公釐、釘頭
直徑10公釐）。1
條麻織帶必須以4
根釘子固定。

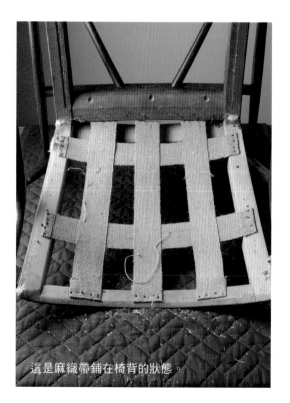

這是麻織帶鋪在椅背的狀態。

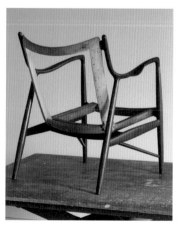

只剩下椅架的狀態。

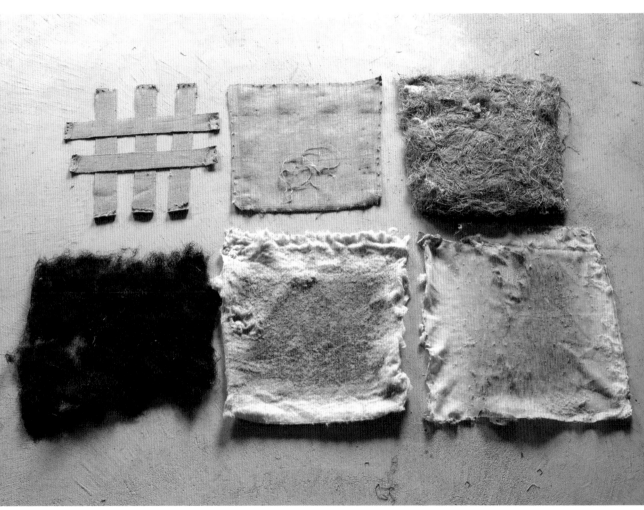

由左至右（順時針方向）依序為麻織帶、麻布（Hessian Cloths）、麻纖維、薄布、棉
料、馬毛。麻纖維與馬毛在經過日晒處理之後，撥散與重新利用。

椅腳與椅架的接合處

這是椅背的骨架（欅木）與扶手
上方（左側、柚木）的接合處。

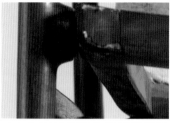

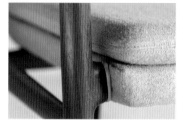

（上）這是椅背的骨架與後椅
腳的接合處。為了方便進行後
續的滾邊設計，後椅腳的榫頭
稍微削得較細。（下）這是座
框與前椅腳的接合處。與後椅
腳進行了相同的處理。

（上）這是重新拉好布面之後，
後椅腳與椅背骨架的接合處。可
以發現這部分有滾邊的設計。
（下）座框與前椅腳的接合處也
以相同的方式處理。

只剩骨架的狀態與重新拉好布面之後的狀態

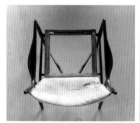

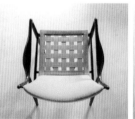

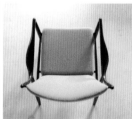

這是從俯視角度拍攝的樣子。
由左至右分別是尚未拉好布面
的狀態，其次是拉好布面，座
面只有麻織帶的狀態，最後是
將坐墊放在座面之後的狀態。

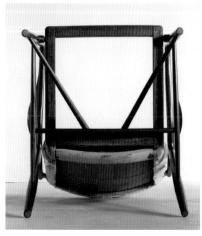

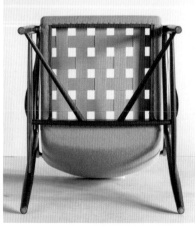

這是座面的背面角度。由左至
右分別是尚未拉好布面的狀態
以及拉好布面之後，座面只有
麻織帶的狀態。

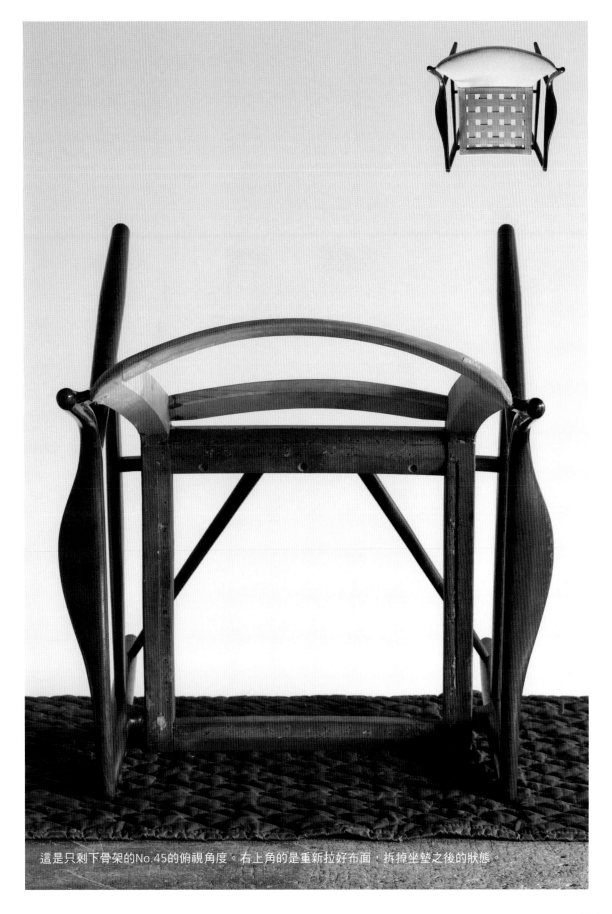

這是只剩下骨架的No.45的俯視角度。右上角的是重新拉好布面，拆掉坐墊之後的狀態。

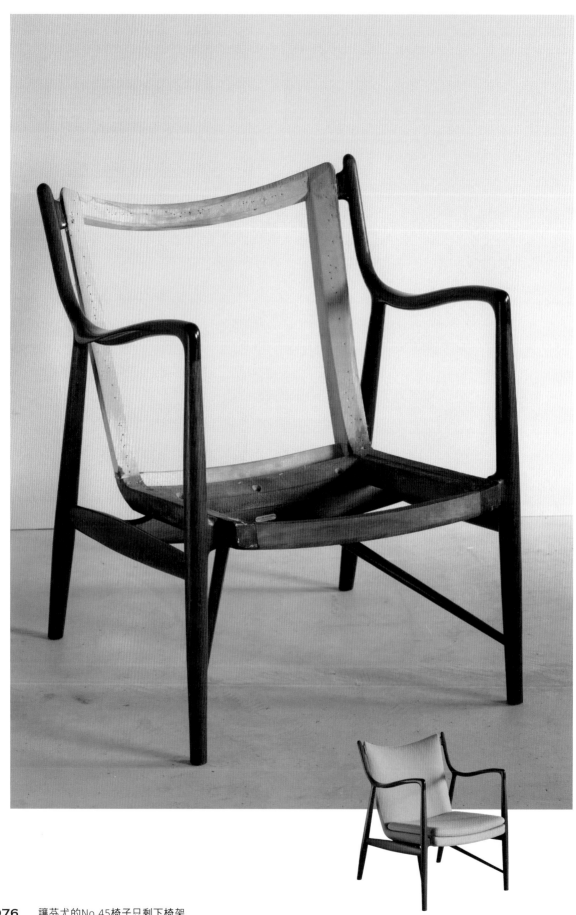

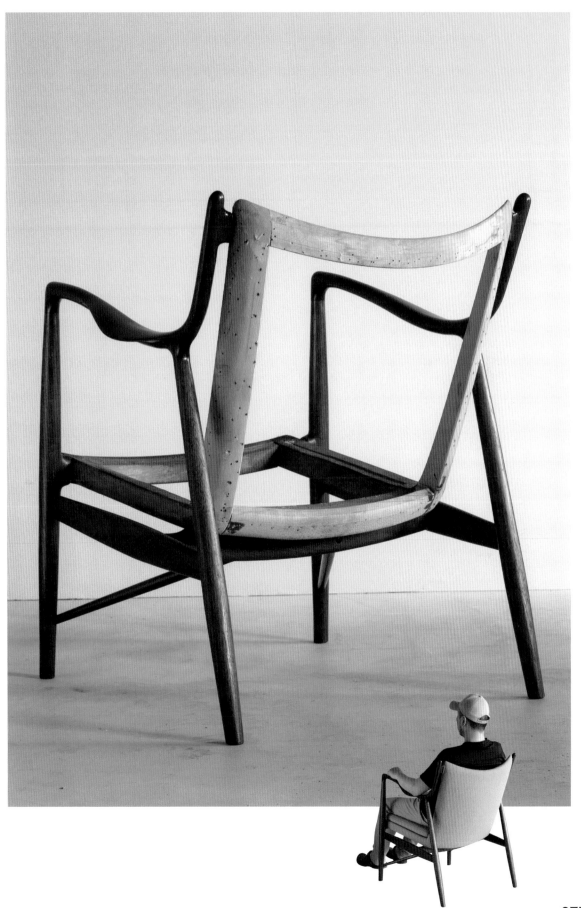

更換芬尤No.46的皮革椅面

扶手椅No.46（NV46、FJ46）
芬尤
Finn Junl
1946年

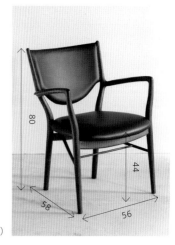

（單位：公分）

製造商：尼爾斯沃戈Niels Vodder
*1953年，博維爾克（Bovirke）
製作翻新版本的BO72。2008年，
One Collection的House of Finn
Juhl復刻了BO72的模型。

材質：花梨木*（椅腳、橫木、扶
手）、櫸木（座框）、合
板（椅部的芯材）。
*花梨木的種類非常多，這張椅子
使用的是巴西玫瑰木（又稱為藍
花楹木），可說是最優質、最道
地的花梨木。1960年之後，花
梨木的資源枯竭，現在被華盛頓
公約附錄一列為禁止國際貿易的
植物。
色澤優美的花梨木有著多變的紋
路。雖然比重只有0.85，卻便於
加工，所以常常被當成高級家具
的材料使用。
學名：Dalbergia nigra

尺寸：
高：　80公分
座高：44公分
寬：　左右前椅腳的距離：
　　　56公分
　　　椅背上緣：52公分
深：58公分

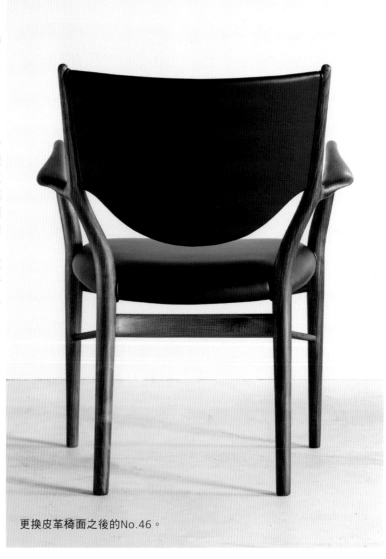

更換皮革椅面之後的No.46。

以直徑僅1公分的細棍
做為橫木的扶手椅

這張由芬尤設計，尼爾斯沃戈工坊製作的扶手椅No.46於1946年發表，之後也進行了各種修改。

這款椅子雖然充滿了芬尤特有的優美弧線精神，但製作時，應該非常費時費工，而且成本很高，或者說，芬尤設計的家具都這樣？比方說，呈立體形狀的後椅腳是從單塊木頭切割而成的。這款椅子的椅腳與扶手是以花梨木或柚木這類高級木材製成；要做出線條優雅的後椅腳，得削掉不少木材，而在組裝纖維的圓棍橫木時，也得特別小心。或許是基於上述的背景，博維爾克才會在1953年另外推出成本較低的變形版No.46，例如扶手椅BO72或是沒有扶手的BO63。這兩款變形版的椅子都沒有纖細的圓棍橫木（直接由左右兩側的傾斜橫木連接），座面前方的椅架則採用了不同形狀的設計。

接下來為大家介紹No.46的特徵與魅力。

① 傾斜的纖細橫木

芬尤也常使用傾斜的橫木，不管是1944年發表的No.44（骨椅，Bone Chair），還是No.45或是酋長椅，都可看得到這種傾斜的橫木。No.46當然也不例外，刨成細棍狀的橫木實在吸晴，而且與前椅腳接合的部分，其直徑只有1公分，與後半部弧度較為緩和的橫木直徑則有2公分，整根橫木由前到後漸漸變粗（呈錐狀的意思）。連接左右這兩根傾斜橫木的棍狀橫木沒有錐度，從頭到尾的直徑都是1公分。

有外國的文獻指出這種橫木與「米卡多遊戲棒（Mikado，在歐洲流行的遊戲）」使用的竹籤如出一轍[1]。相關的記載如下：「細長的支柱收納在充滿玩心的空間之中。這兩根纖細的支柱彷彿是剛好與穩定的後部支柱接合一般。或許這種設計不符合機能主義（看起來不具機能性），但就結構（強度）而言，應該是沒有問題才對[2]」。

② 扶手與後椅腳的線條

No.46的扶手、後椅腳與被譽為世界最美椅子的No.45一樣，都擁有充滿活力，又不失優雅的線條，整張椅子散發著藝術般特有的美感。後椅腳不是以曲木製作，而是不惜成本，直接切削花梨木這種高級木材製成。

從圖中可以發現，後椅腳與座面後方接合的部分突然往內縮，這曲線看起來就像是人體的腰部；後椅腳的上半部則是往前敞開的形狀，座面前方的寬度是48.5公分，這些設計都能騰出更多的空間，讓使用者坐得更寬敞。

③ 適材適所的木材使用技巧

椅腳這類看得見的部分皆使用高級原木製作，座框採用堅固耐用的櫸木，椅背的芯材則是使用用途多元的平價合板。No.46與其他的北歐家具都以櫸木製作那些看似不起眼卻很重要的結構。

1

《*Finn Juhl Life, Work, World*》（Christian Bundegaard, PHAIDON, 2019）

2

原文：「This may seem anything but functionalist, but the static tension is probably perfect.」由共同作者意譯。

烙印在椅架內側的尼爾斯沃戈的簽名。

纖細的橫木、線條優美的扶手與椅腳

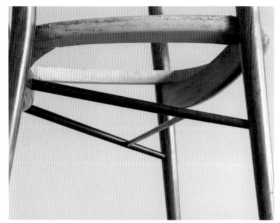

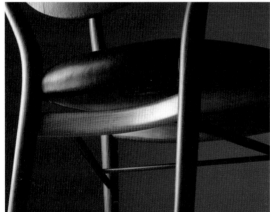

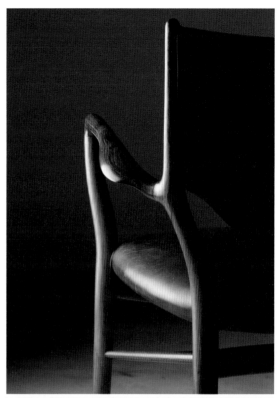

前椅腳與後半部微微彎曲的橫木是由具有錐度的2
根傾斜橫木連接。這兩根傾斜的橫木以另一根纖細
的棍狀橫木（直徑1公分）來強化強度（是否真能
補強強度則未知）。

* 錐狀橫木的粗細：與後方橫木接合的部分為直徑2
公分，與前腳接合的部分為直徑1公分。

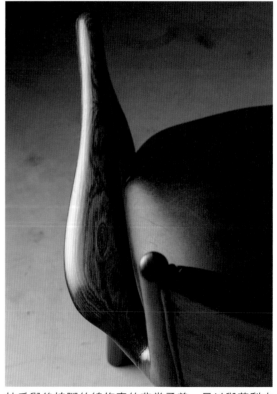

扶手與後椅腳的線條真的非常柔美，足以與花梨木
的紋路相映成趣。

試著比較No.46與BO72

1953年，博維爾克推出了以No.46為雛型的BO72。這個經過修改的版本並沒有直徑1公分的細長橫木。連接前後椅腳的是有著一定寬度的橫木，而連接這兩塊橫木的是粗壯的襯木。整張椅子的強度透過上述這些構造加強了不少。座面前側的襯木也採用了不同的設計。

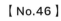 【No.46】

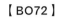 【BO72】

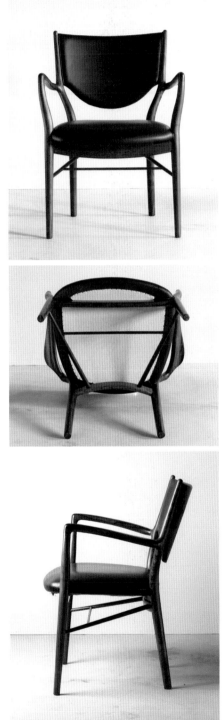

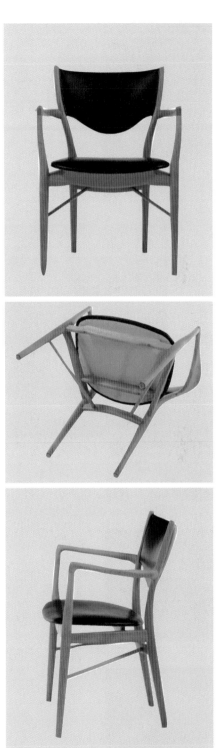

剝除座面與椅背的皮革　作業：檜皮奉庸（檜皮椅子店）

▶ 剝除椅面皮革

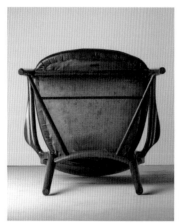

這是剝除椅面皮革前的No.46。

去除皮革邊緣的滾邊（鑲邊）。

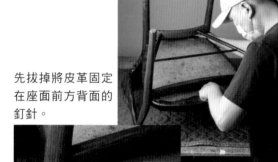

先拔掉將皮革固定在座面前方背面的釘針。

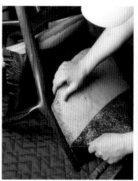

剝除椅背的皮革。椅背表裡兩面的皮革都是用PU泡棉這種材質黏著。

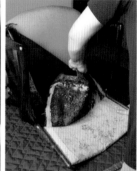

座面前方背面的皮革拆掉之後的狀態。

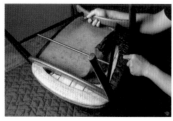

一步步拆掉座面背面的皮革。

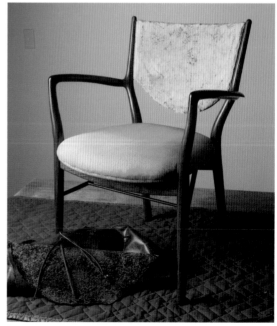

剝掉所有皮革之後的狀態。

▶ 剝掉PU泡棉

接著要剝除座面與椅背的墊子。先利用美工刀在PU聚氨脂材質的墊子正中央劃一刀。

座面的PU泡棉有兩層，下層還有一層麻布。

麻布下方有一層以橡膠織帶交互編織而成的緩衝層。拔掉固定這些織帶的釘子。座框的材質是櫸木。

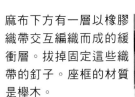

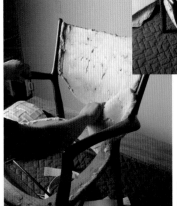

PU泡棉的墊子黏在椅背的合板上。

去除黏在座框或椅背合板的PU泡棉或黏著劑的殘渣。

這是從俯視角度觀察的座框與細長的橫木。

這是座框與後椅腳的接合處。可發現是以暗榫的方式接合。

照片左側的是後椅腳，右側是座框。可以發現接合處已經有點分離，但仍可以稍微看得出來是以暗榫的方式接合。

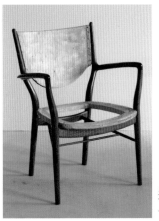

這是只剩椅架、椅背合板的狀態。

只剩下椅架的No.46與重新拉皮的模樣

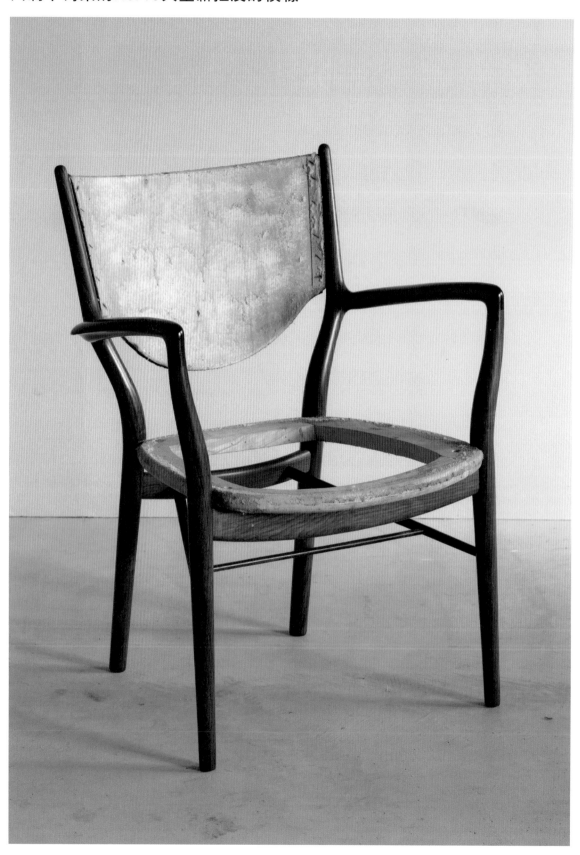

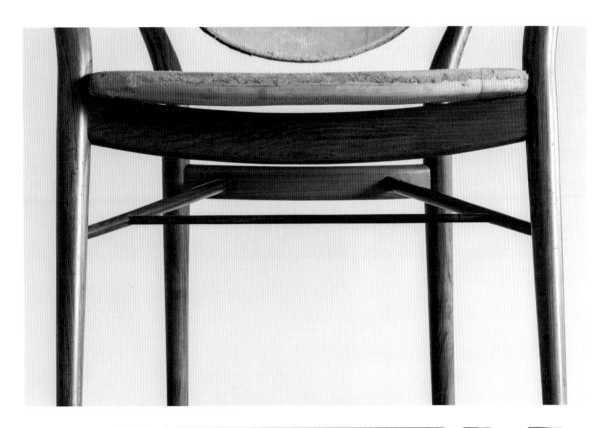

（上）只剩椅架的狀態的No.46、（下）重新拉皮之後的狀態。

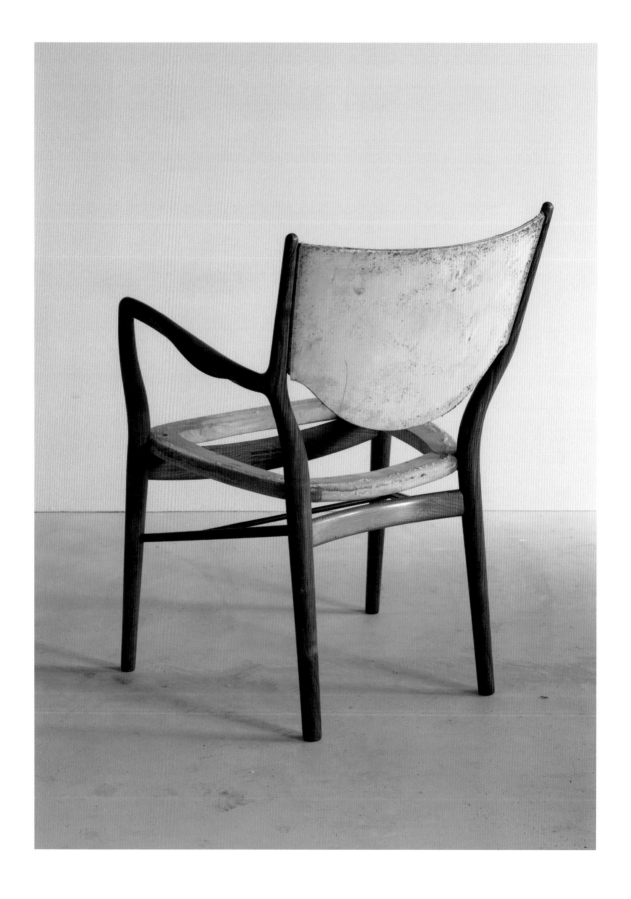

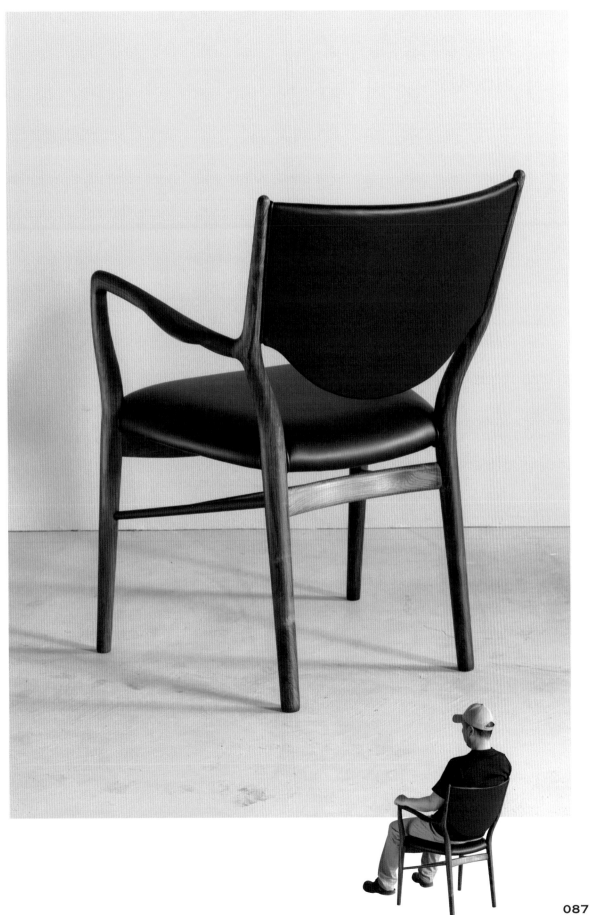

解體與修復芬尤
No.48

扶手椅No.48（NV48、FJ48）
芬尤
Finn Juhl
1948年

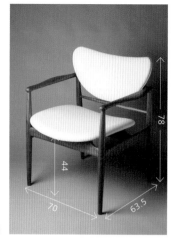

（單位：公分）

製造商：尼爾斯沃戈
Niels Vodder
*之後由尼爾斯羅斯安德森（Niels Roth Andersen）在美國貝克家具公司（Baker furniture）製作。
2018年，由One Colection的House of Finn Juhl復刻。

材質：柚木

尺寸：
高： 78公分
座高：44公分
寬： 70公分
深： 63.5公分

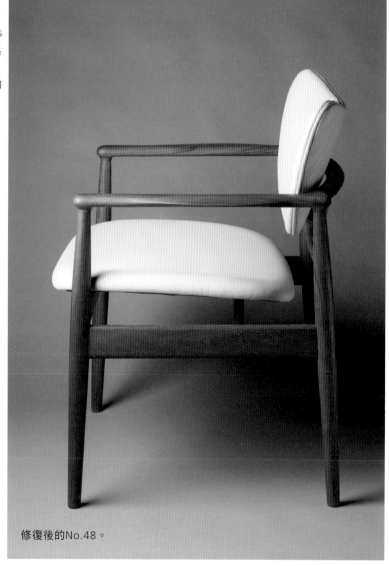

修復後的No.48。

為什麼芬尤No.48的座面與椅背看起來像是浮在半空中呢？

「座面看起來像是與椅架脫離一般，浮在半空中」。芬尤著手設計的椅子常讓人有這種感覺，這張No.48也讓人覺得座面與椅背彷彿浮在半空中。

1948年，芬尤與家具師傅尼爾斯沃戈一起參加了哥本哈根匠師展。當時有一個攤位是以「美術收藏家的書房」為主題的客廳以及書房所組成，扶手椅No.48與伸縮式桌子就擺在這個攤位上。之後，在芬尤家寬闊的寢室裡，就擺了與扶手椅No.48同系列的雙人座版本椅子。

為什麼這張椅子的座面與椅背看起來會像是浮起來的呢？在此為大家試舉三個理由。

① 椅背與後側的椅架沒有接觸

後側的椅架沒有與椅背直接接觸。後方的兩根橫木之間，有一根稱為「束」'（直木）的支柱撐在正中央。在束安裝了一根金屬管，上方的橫木安裝了兩根金屬管，椅背則是以貫穿上述金屬管的木螺絲固定。

② 支撐座面的橫木的形狀

座面未與左右兩側的椅架直接接觸，而是壓在座面下方的兩片橫木上。這兩片橫木的中央較高，左右兩側較矮；座面則是固定在較高的中央處。由於座面的位置高於兩側的椅架幾公分，座面與椅架之間出現了明顯的空隙，而讓座面看起來就像浮在半空中一樣。

③ 椅背與座面沒有銜接

椅背與座面以上述①與②的方式固定。座面與接近半圓形的椅背沒有銜接，椅背的下方與椅座的後方也留有一定的空間，如此一來，整張椅子會散發著輕盈的質感。

芬尤不像漢斯韋格納擁有木工師傅的證照。雖然他曾經就讀丹麥皇家藝術學院建築科，卻對當時擔任家具科講師的卡爾克林特所提倡的設計方法論沒有共鳴。芬尤從年輕的時候就很喜歡美術史，也對亨利摩爾的彫刻作品充滿興趣。在欣賞各種美術作品之後，他培養出自己獨特的美感，比起椅子的構造與強度，芬尤更常順著感覺來設計椅子。

「若讓椅背與座面看起來像是浮在半空中，椅子就會讓人覺得更加輕盈」，想必這就是從芬尤的美感所衍生的想法吧。由於克林特設計的椅子通常很紮實渾厚，所以或許這種質感輕盈的椅子是對克林特的叛逆。

這次介紹的是初期製作的No.48。這款椅子在結構上有一些問題，主要是椅背與後方椅架以及「束」的接合處。

前面提過，椅背未與椅架直接接觸，兩者之間由銅製金屬管隔開，看起來就像是椅背浮在半空中的構造。椅背是利用貫穿銅製金屬管的木螺絲固定，材質為較薄的合板（9公釐厚），在椅背貼一層PU泡棉之後，再另外拉皮作為椅面。由於使用的是較薄的合板，所以時間一久，螺絲就鎖不緊，椅背也容易脫落。早期的No.48在修理的時候，都會發現合板上的螺絲孔變鬆，所以得在其他位置鑽孔，但這麼一來，通常也會傷到合板，現在銷售的No.48似乎已經修正這個問題了（參考P97）。

這次介紹的椅子除了椅背之外，扶手的部分也有裂痕，其他零件亦有一些需要修復的部分。雖然這張椅子之前曾經修復過一次，卻有很多偷工減料的部分（例如只利用螺絲固定椅腳與橫木，加強這兩個部分的強度，或是沒有拆掉座面的布面，直接套上一層新布面）。即使是這種滿身瘡痍的椅子，也能利用從下一頁開始介紹的方法予以修復。

1
束是日本的建築術語，是「束柱」的簡稱。意指樑與棟之間的短柱。

▶ 分解椅架

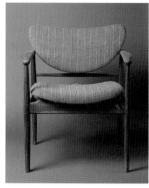

解體前的No.48。

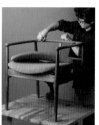

先拆掉將椅背與座面固定在椅架上的木螺絲與銅製金屬管，再將椅背與座面從椅架上拆下來。

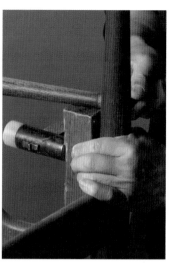

利用塊錘輕輕地將椅腳與橫木敲開。

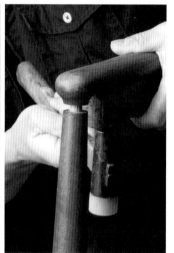

將扶手與椅背的骨架從椅腳拆下來。可以發現這兩個部分與椅腳是以暗榫的方式接合。

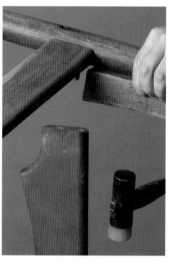

將座面下方的襯木從椅腳拆下來。可以發現兩者是以暗榫的方式接合。

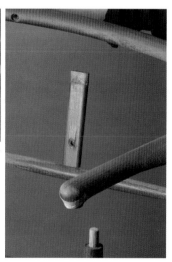

這是拆掉扶手與椅背骨架之後的狀態。

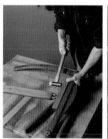
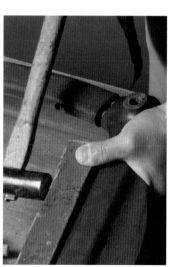

拆解扶手與椅背的骨架。可發現是以暗榫方式接合。

▶ 切開座面

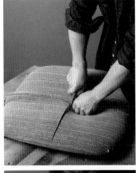
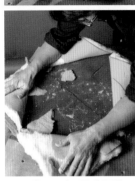
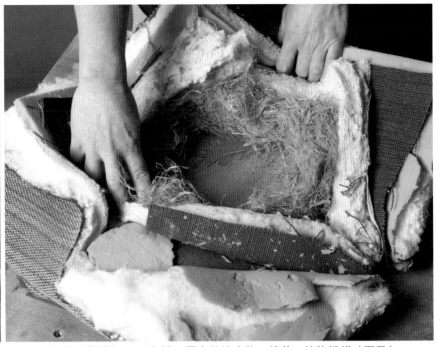

利用美工刀切開座面後,可以看到棉料(化纖)、PU泡棉、原本的填充物、棉花、植物纖維(椰子)。
*這張椅子曾經重新拉皮。之前負責拉皮的師傅沒有將原本的布面拆掉,而是直接套上另一層新的布面(明顯是偷工減料)。

▶ 切開椅背

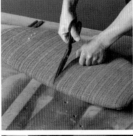

椅背背面的布料是以釘條(pit)縫合。
*釘條在日本稱為「pit」或「catch」,但正確的英文是Tack strips。

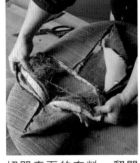

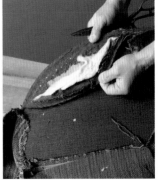

從座面的合板拆掉坐墊(裡面是PU泡棉、原本的填充布料、棉料與植物纖維)。

切開表面的布料,翻開內裡的部分。

利用剪刀剪開椅背坐墊的縫線,再翻開內裡。
*原本的椅背背部並非以釘條縫合,而是以手工縫製的方式縫合。

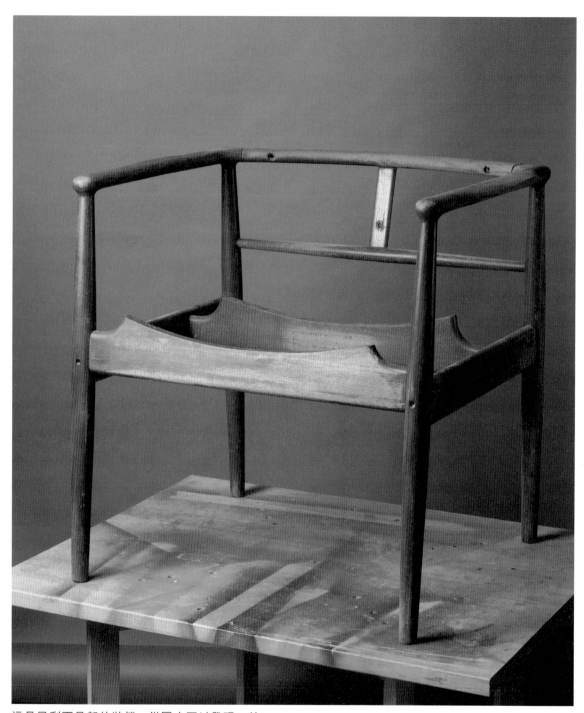

這是只剩下骨架的狀態。從圖中可以發現，前
椅腳的正中央有小洞。這是在前次修復時，以
螺絲固定前椅腳與橫木留下來的痕跡（偷工減
料的補強方式）。這個部分原本是以暗榫的方
式接合，沒有使用任何類似螺絲的零件。

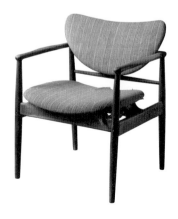

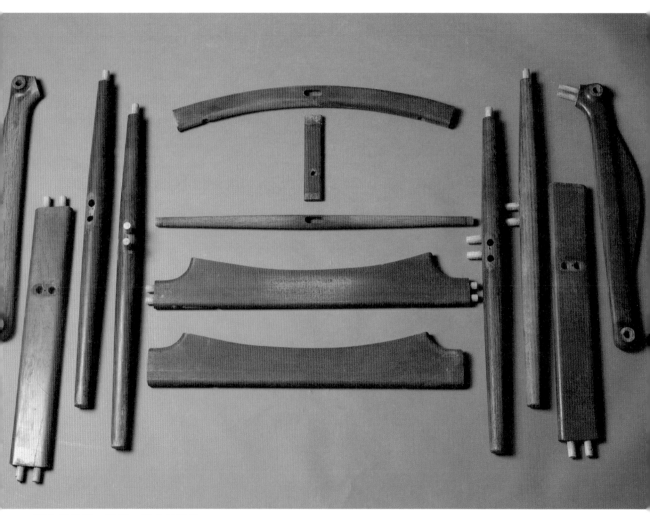

圖中是骨架、椅腳、橫木的零件。

由右至左分別是扶手、橫木、前椅腳、後椅腳。由正上方至正下方依序為椅背上方橫木、束、椅背下方橫木、座面下方的兩片橫木。最左側的扶手左緣缺了一塊。

修復

▶ 修補扶手

這是從俯視角度拍攝的椅子。可以發現，左側扶手的左邊邊緣缺了一塊長條的木頭。

（左）缺損的左側扶手、（右）右側的扶手。

接下來要修補缺損的扶手。由於是與椅腳接合的暗榫孔周圍及扶手邊緣缺損，所以先磨平缺損的部分，再另外黏一塊柚木。參考沒有缺損的扶手，以刨刀刨成相同的形狀。照片是刨削之前的樣子。

修復完畢的扶手。

▶ 修復完畢的扶手。

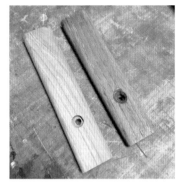

（右）螺絲孔變鬆的束。（左）重新製作的束。

▶ 填補椅架的殘孔

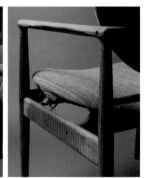
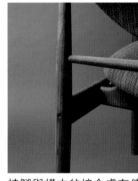

椅腳與橫木的接合處有使用螺絲固定的痕跡。接下來要以下列的修復方式填補這個痕跡。

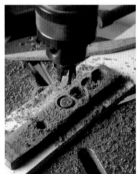
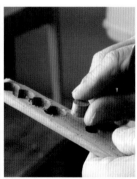

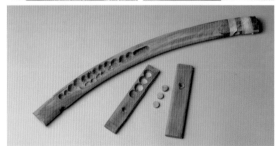

用來填補殘孔的柚木來自這張椅子的破損零件。從這些零件中挖出能剛好填補殘孔的塞子。

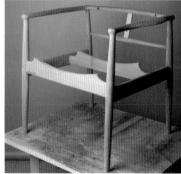

▶ 在椅架上油

在殘孔塗抹黏著劑之後，將圓形木片塞進橫木裡。

這是椅架修補完成的狀態。*組裝工程予以割愛省略。零件解體後，先磨掉表面的塗裝，再將表面磨到光滑才組合零件。

上1次油後，在潮溼的狀態下打磨，再以乾布擦掉油脂。這項作業要重覆2～3次。

刨除凸出來的平片之後再磨平。

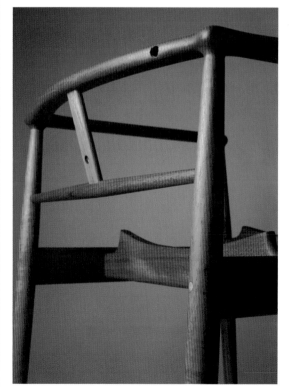

如此一來，接合處的螺絲殘孔就消失了，完美地修補成功。

這是上完油的狀態。

▶ 在座面與椅背貼PU泡棉

座面與椅背的填充物改成PU泡棉。

在PU泡棉與座面的合板上噴一層橡膠膠合劑,再將PU泡棉貼上去。

將PU泡棉往內折,黏在合板的側面。

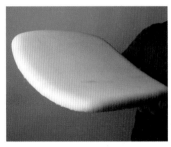

座面的PU泡棉(25公釐厚)貼好了。

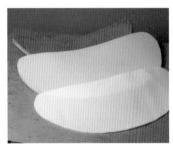

接著要貼椅背的PU泡棉。由上至下分別是背板的合板、背板正面的PU泡棉(15公釐厚),與背板背面的PU泡棉(5公釐厚)。

背板的合板。

這是貼好PU泡棉後的椅背側面。黏貼PU泡棉的步驟與座面的PU泡棉相同。

▶ 座面與椅背的拉皮

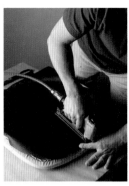

將皮革蓋在座板上,再用釘槍打入釘針固定。這次使用的是色澤自然的牛皮(苯染、丹麥製)。

在座面的背面罩上一層不織布。將不織布的邊緣往內側折,再利用釘針固定。

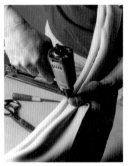

座面的拉皮完成。

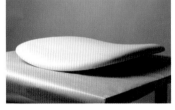

接著是椅背的拉皮。利用釘針將皮革固定在椅背合板邊緣的溝槽。

這是利用裁縫機縫製成的滾邊。裁掉多出來的縫份。

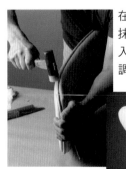

在椅背的邊緣(溝槽的部分)抹上一層黏著劑,再將滾邊塞入。一邊利用塊錘敲平,一邊調整滾邊的位置。

椅背拉皮完成。

▶ 安裝座面與椅背

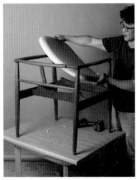

將座面放在椅架上，再從下方以螺絲固定。

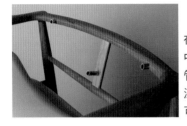

在椅背的骨架與束中嵌入銅製的金屬管。將骨架的孔挖深一點，讓金屬管可以埋得深一點。

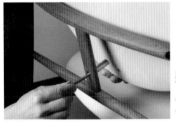

將螺栓穿過銅製金屬管再鎖緊，讓椅背與束接合。

利用螺栓固定椅背與束

　　在開始修理之前，這張椅子的椅背是以三個木螺絲固定。由於背板是9公釐薄的合板，因此木螺絲沒辦法轉到底，只能鎖住前端而已。時間一久，這些木螺絲就會搖晃而鬆動，最後只要稍微施力，螺絲就會從合板脫落。

　　要實現芬尤讓椅背浮在椅架上的構造，就必須在背板的合板中嵌入螺帽，然後利用螺栓牢牢固定椅背才行。這次修理的時候，使用了12公釐厚的合板。為了讓螺栓固定「束」與椅背，因此只在合板的中央接合處嵌入螺帽。由於束與椅背幾乎呈平行，所以比較容易在椅背的合板嵌入螺帽，也能利用螺栓牢牢固定。此外，是利用較粗（直徑5.5公釐）的自攻螺絲將椅背固定在椅架上方兩處的接合處。

【固定椅背與椅架的零件】

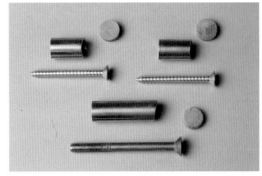

上方的六個零件是將椅背固定在後側椅架上方的銅製金屬管、遮住螺絲頭的木栓，以及自攻螺絲。下方的三個零件則是用來固定束的螺栓與相關零件。可以發現，銅製金屬管的右緣是傾斜的，這個傾斜的角度與背板的角度吻合。

利用自攻螺絲鎖緊椅架與椅背。

這是為了遮住螺絲頭的木栓（利用柚木的角料製作）。在這個木栓上塗一層黏著劑之後，利用塊錘輕輕地將木栓敲進洞裡。最後再擦掉溢出來的黏著劑即可。

修復完畢

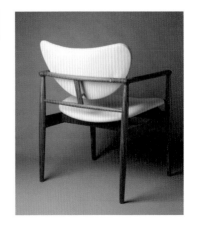

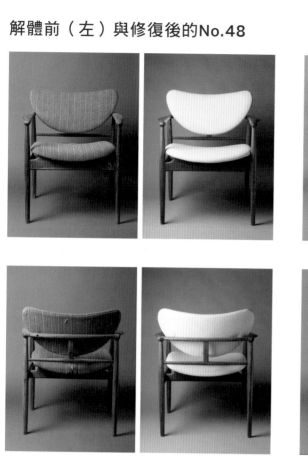
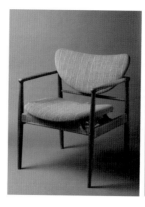
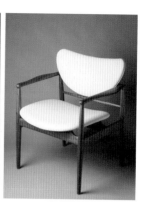

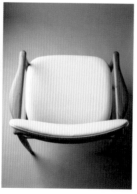
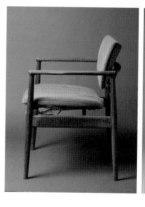
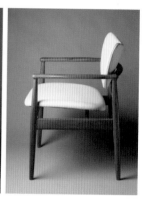

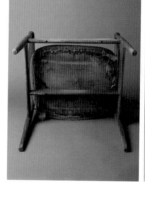
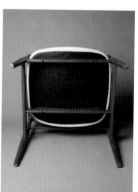

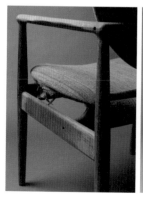
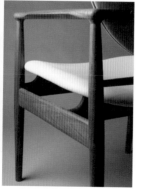

尼爾斯沃戈的烙印（位於椅架內側）。

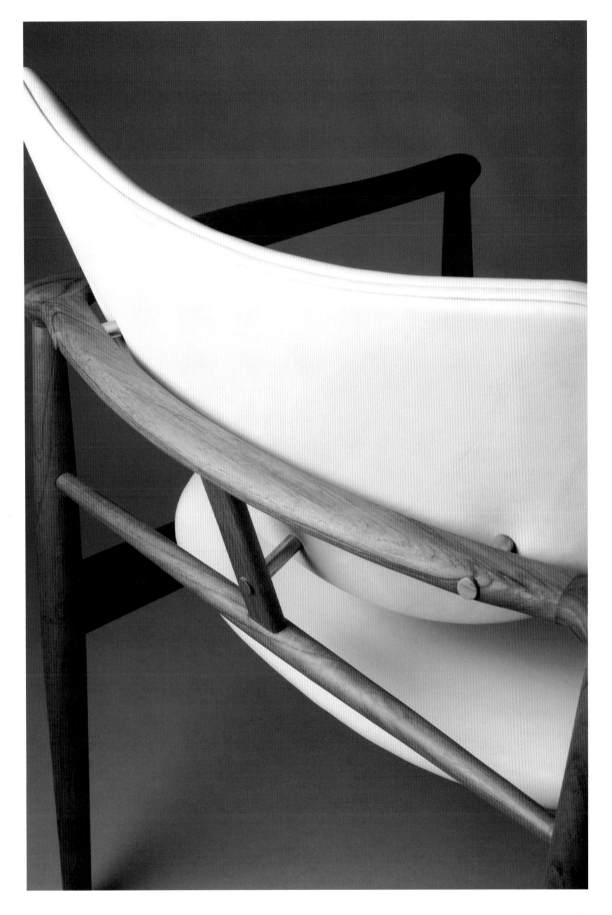

替蛋椅
重新拉皮

蛋椅Egg Chair
阿納雅各布森
Arne Jacobsen
1958年

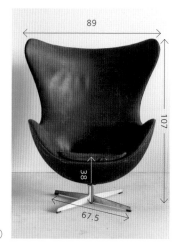

（單位：公分）

製造商：弗利茲韓森（丹麥）
Fritz Hansen

材質：皮革（椅身）、鋁（椅腳）、
　　　PU泡棉、棉料（填充物）

尺寸：
高：
・椅背上緣（最上方）：107公分
・椅背中央處：99公分
・椅腳高度：13公分
座高：
・有坐墊的情況：38公分
・沒坐墊的情況：35.5公分
寬：
・椅背上緣：89公分
・左右扶手的寬度：81.5公分
深：
・79公分
・座深：47公分
朝四個方向延伸的腳座（4爪腳座）的長度：67.5公分

這次介紹的椅子應該是在1960年代中期～70年代中期，在弗利茲韓森工廠生產的產品。現代的蛋椅是在波蘭工廠製造，某些製造方式也經過改良。

腳座是一體成型的鋁製品，屬於70年代中期前的款式。70年代之後，就改成不銹鋼圓柱搭配鋁製腳座的組合式構造。椅身基部也以不同方式製作。

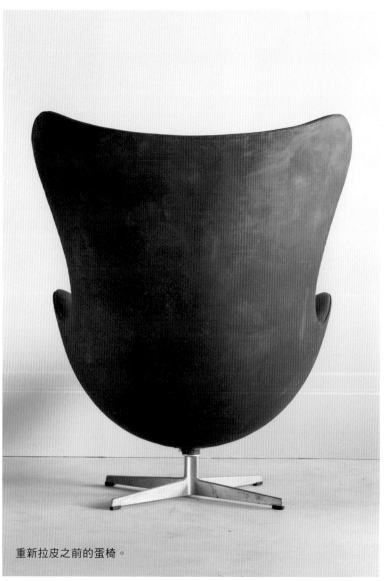

重新拉皮之前的蛋椅。

為什麼蛋椅
會做成雞蛋的形狀？

從外觀就可以知道，蛋椅絕對是一張名符其實的椅子。阿納雅各布森為了佈置自己設計的SAS皇家飯店（丹麥、哥本哈根、1960年竣工）[1]，特地親自設計了蛋椅與天鵝椅這幾款與飯店空間相襯的椅子。

在外型上屬於翼椅系統的蛋椅擁有能輕輕托住頭部的造型。為了放在飯店大廳這類常有人出入的地方，也能讓使用者擁有屬於自己的空間，才會選擇做成蛋型吧[2]。

這張椅子有幾個劃時代的特點，接下來就試著為大家介紹。

① 利用新技術製作椅身

如同雞蛋的特殊形狀是運用當時的新技術製作的，蛋椅的椅身（蛋殼）是以聚苯乙烯[3]這種塑膠以及射出成型的加工方式所製作的（讓加熱處理過的聚苯乙烯在椅身的模具中冷卻）。這種方法是在1950年代後半，由挪威的設計師亨利克萊因開發。弗利茲韓森在取得於家具應用這項技術的權利之後，雅各布森就打算利用新素材來設計椅子。在射出成型的椅身上黏貼高密度的PU泡棉，再以皮革或是布料包覆。皮革的縫合也需要非常高超的技術。

1960年代中期之後，椅身改以利用玻璃纖維而強化的PU泡棉發泡材[4]所製作。

② 金屬製的單一椅腳

早期的蛋椅採用鋁壓鑄（鋁鑄造法之一）製作支撐椅身的金屬椅腳（照片的左側）。

雖然埃羅薩里寧在1956年發表的鬱金香椅才是使用鋁壓鑄一體成型椅腳的先驅，但雅各布森在如此大張的安樂椅上採用了這種椅腳的設計（椅腳的長度為13公分左右）。進入1970年代後半，椅腳更換材質。圓柱方面採用的是不銹鋼管，下方的四個腳座則是鋁合金材質（左下角右邊照片）。

③ 旋轉與後傾

蛋椅被放在SAS皇家飯店的大廳與客房。1970年代初期，為了讓使用者更方便，而在可旋轉的椅身另外加入了後傾功能。

[1]
現在的名稱為The Radisson Collection Royal Hotel, Copenhagen。

[2]
雅各布森利用石膏不斷地打造出模型之後，總算找到理想的設計。據說蛋椅之所以會設計成猶如彫刻品的外型，是因為雅各布森受到羅馬尼亞彫刻家康斯坦丁布朗庫西（1876～1957年）的影響。

[3]
聚苯乙烯（polystyrene）。polystyrol是德語。

[4]
PU泡棉發泡材（polyurethane foam）。foam是發泡的意思，而不是意指形狀的form。

（左）重新拉皮之前的皮面類型。
（右）修復之後的布面類型。

剝除　作業：檜皮奉庸（檜皮椅子店）

▶ 經年累月使用的蛋椅

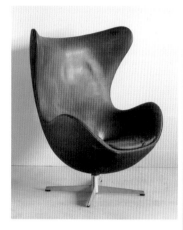

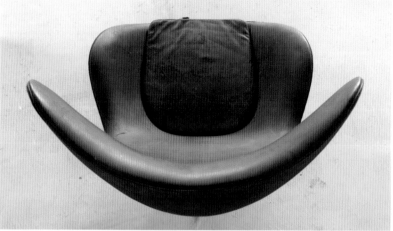

沒有坐墊的狀態。

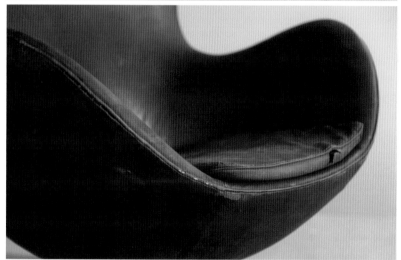

▶ 剝除椅面

剝除皮面。

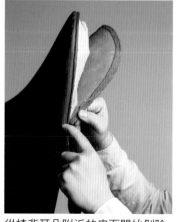

從椅背耳朵附近的皮面開始剝除。
先切開手工縫線，再拔釘針。

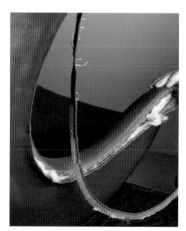

滾邊的部分是在以釘針固定皮面
之後，再以手工縫製。

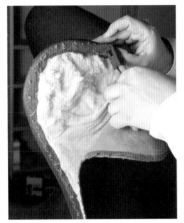

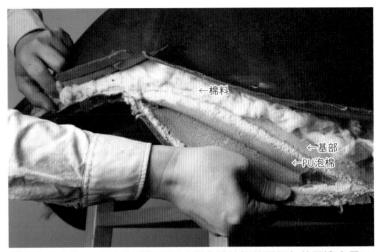

剝除皮面之後，可以看到靠正面（與身體接觸的那側）的那邊塞了PU泡棉，靠背面那邊的則是棉料。

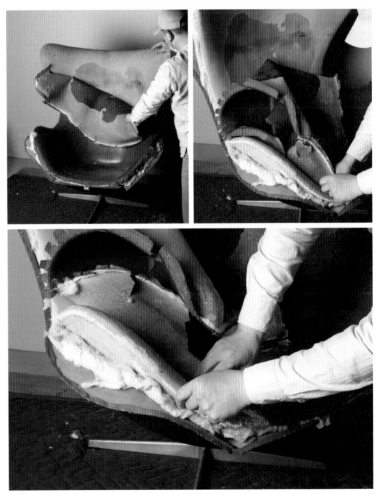

放倒椅子，繼續剝除皮面。

將椅子立起來之後，從椅身正面的部分開始剝除皮面。

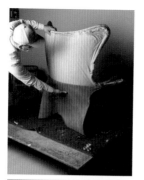
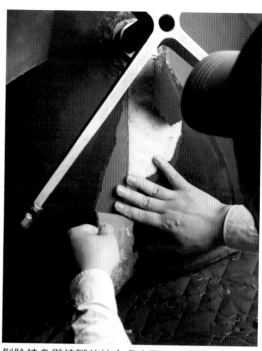

剝除椅身正面的皮面。

小心翼翼地慢慢剝除椅身背面的皮面。

剝除椅身與椅腳的接合處皮面。可以發現裡面的填充物是棉料。

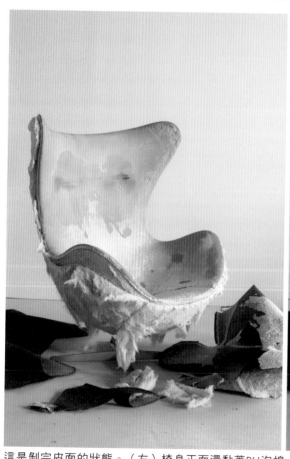
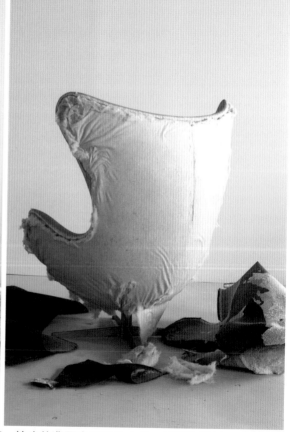

這是剝完皮面的狀態。（左）椅身正面還黏著PU泡棉。椅座的背面之所以白白的，是因為棉料還沒拆除乾淨。（右）椅身背面還黏著一層棉料。

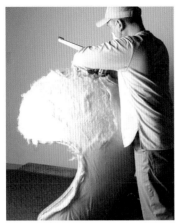

拔掉固定棉料層的釘針。

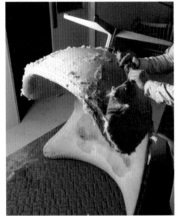

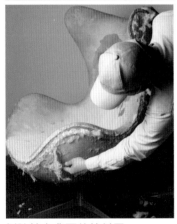

剝除椅身背面的棉料層。

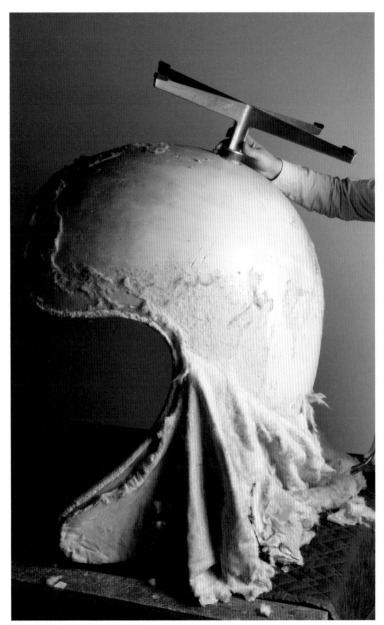

這是椅身上下顛倒的樣子。

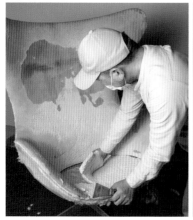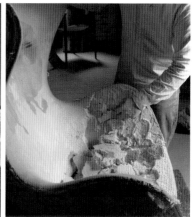

剝除椅座的PU泡棉。

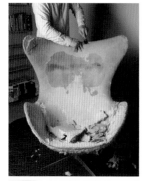

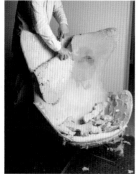

剝除椅背的PU泡棉。

用力刮除椅身的基部就會
看到玻璃纖維。

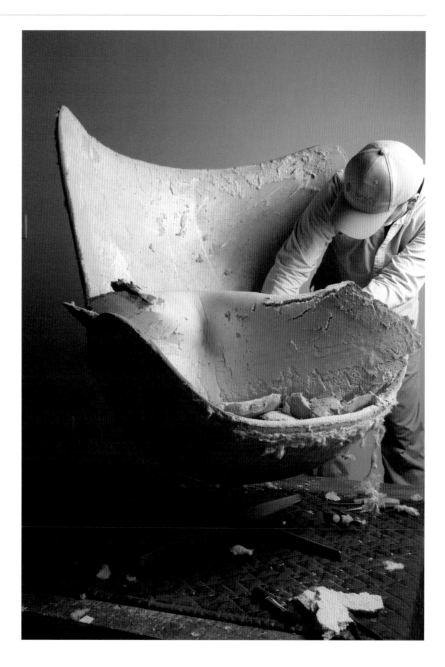

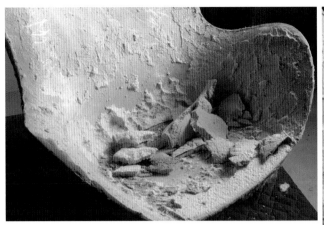

利用刮刀刮除黏在椅身的
PU泡棉。PU泡棉都已經
硬化，所以很難剝除。

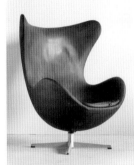

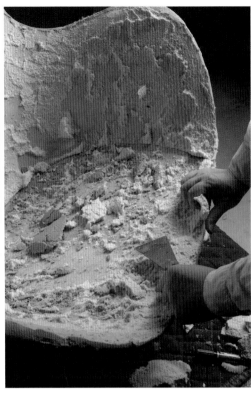

這是剝下來的皮革與PU
泡棉的殘骸。（左上）
滾邊、（左下）棉料、
（右下）PU泡棉。

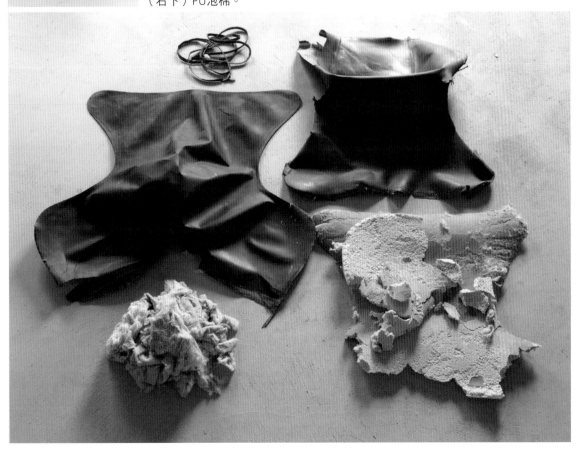

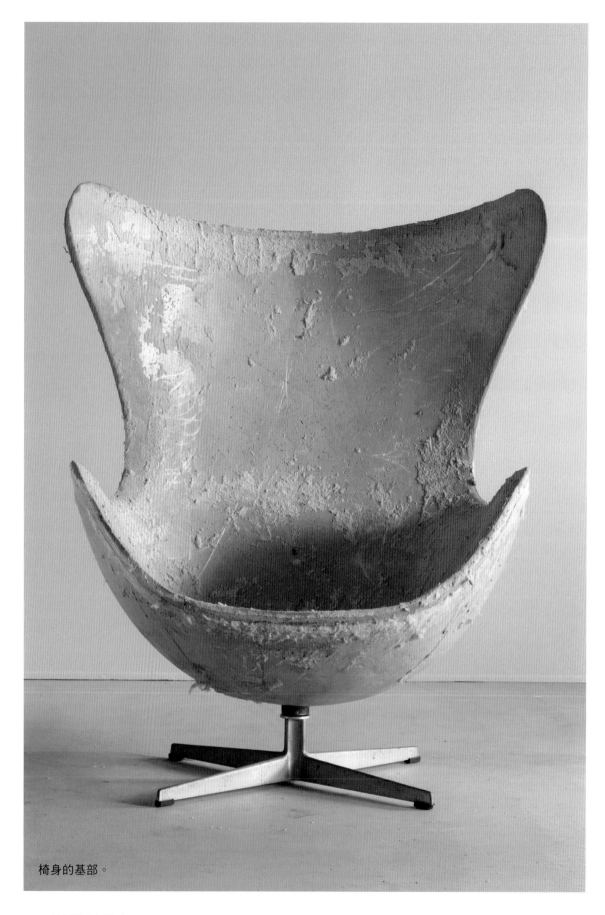

椅身的基部。

這是將黏在椅身的
PU泡棉去除乾淨之
後的狀態。

在椅背上半部（托
住頭的部分）黏貼
PU泡棉。

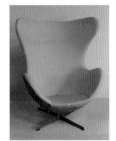

在椅身的正面塗一
層橡膠膠合劑，再
黏上PU泡棉。

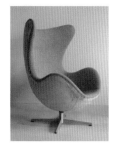

這是在椅身正面套
上布面之後的狀
態。

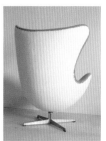

在椅身的背面黏一
層棉料（利用釘針
固定）。之後套上
布面，再以手工縫
合的方式，將其與
正面的布料縫合。

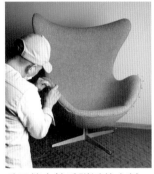

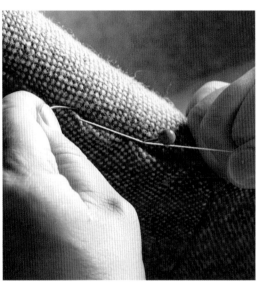

手工縫合扶手附近的布料。
用來縫合的針是倒鉤針，線
則是使用手工縫製專用的蠟
線。

修復完畢

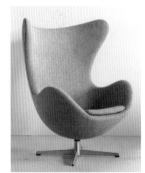

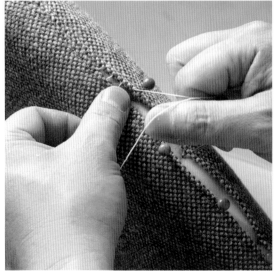

縫合坐墊側面的布料。

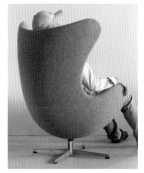

重新拉好布面了。

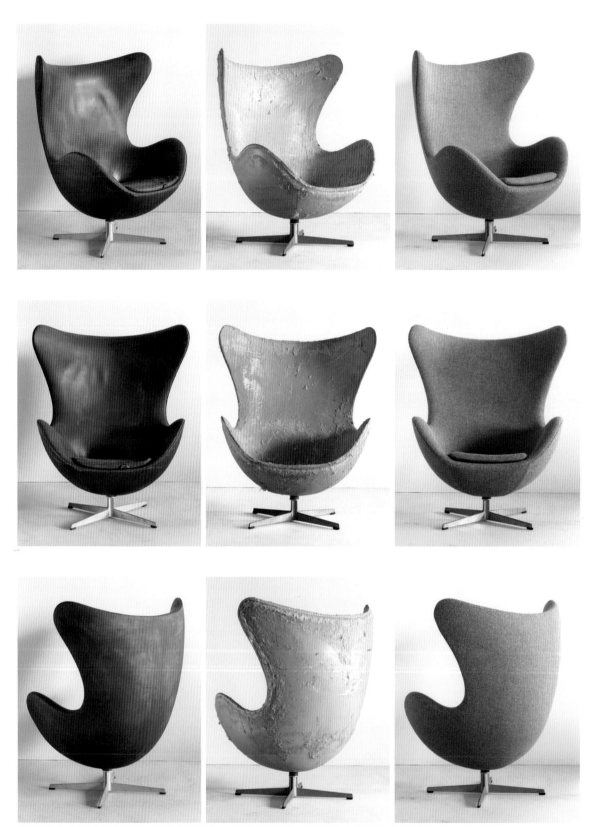

各階段由左至右分別是翻新前（皮面）、椅身的基部、翻新後（布面）的蛋椅。

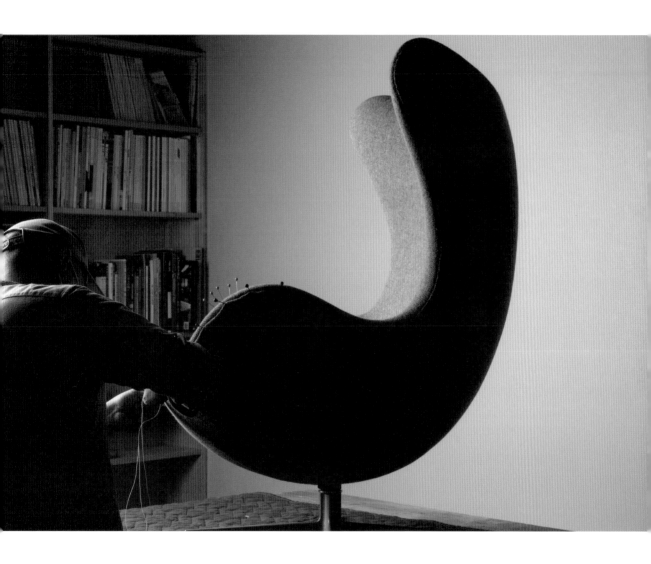

解體
超輕單椅

超輕單椅（型號699）
Superleggera（Model 699）
吉歐龐堤 Gio Ponti
1957年

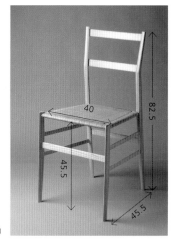

（單位：公分）

製造商：卡西納（義大利）
Cassina

材質：梣木*（椅腳、椅背、橫
　　　木）、櫸木（座框）
* 歐洲梣木與日本的水曲柳或日本
梣樹同屬（木樨科梣屬）
日式名稱：西洋梣樹
義大利語：Frassino
學名：Fraxinus excelsior

尺寸：
高：　82.5公分
座高：45.5公分
寬：　座寬40公分
深：　座深39.5公分
　　　前後椅腳的距離45.5公分

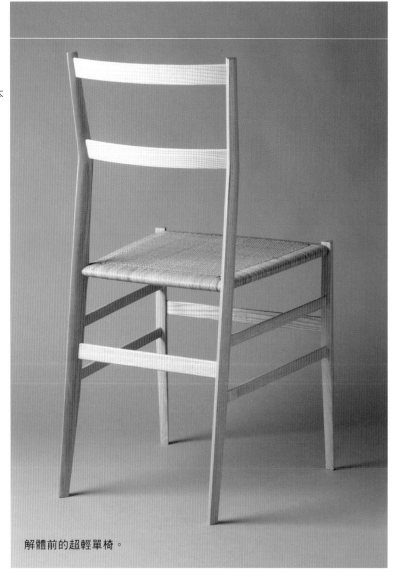

解體前的超輕單椅。

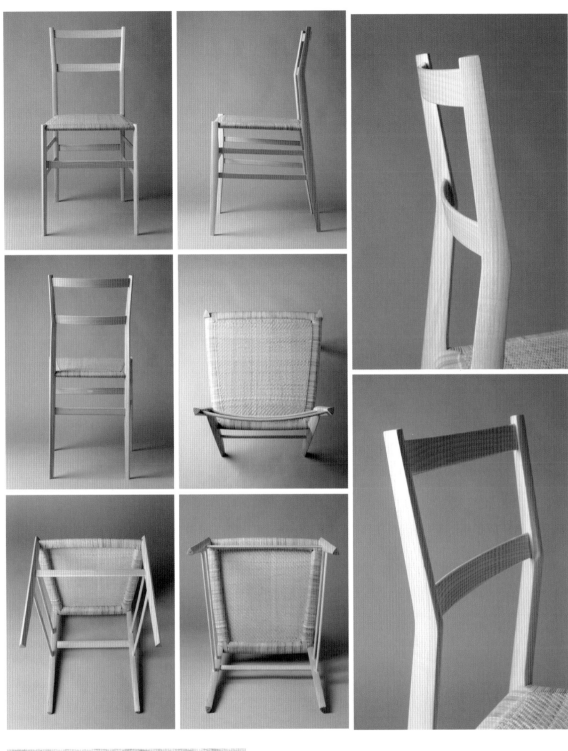

這是貼在椅架背面的
卡西納貼紙。

為什麼超輕單椅
又細又輕？

在建築設計業界留下許多知名作品的義大利建築師吉歐龐堤，也曾著手設計多款家具。其中代表作就屬名字本身就有「超輕量」（Superleggera）意涵的「超輕單椅」。重量不足2公斤的這張椅子絕對名符其實。那張少年用拇指輕輕吊起椅子的廣告照片實在令人震憾，這也讓消費者知道，此椅子非常堅固，從高處掉落也沒問題。

龐堤從1940年代開始就著手設計輕量椅子，作為範本的是齊亞瓦里椅（參考P116）。自十九世紀初期開始，在義大利北部的港都小鎮「齊亞瓦里」的木工工廠中生產出這又輕又堅固的椅子。對齊亞瓦里椅感興趣的龐堤為了顧及強度，也為了讓椅子更加纖細、輕盈與美觀，決意設計出這款椅子，最終的設計成果就是這把由卡西納公司製作，並於1951年的米蘭三年展中參展的「單椅（leggera）」（型號646）。

不滿足於「單椅」的龐堤便與卡西納的家具師傅繼續挑戰各種輕量化的設計。比方說，將椅腳從圓柱形改成三角錐狀的設計就是其中之一的巧思，最後在1957年發表了「超輕單椅（Superleggera、型號699）。從那時直到現在，這款椅子一直是超輕量化設計的優秀作品，在眾多被譽為名椅的作品之中，受歡迎的程度也是首屈一指的。

接下來就為大家介紹這款超輕單椅的構造以及一些特徵。

① 椅腳的形狀

「單椅」的椅腳原本是圓柱形，之後為了輕量化改成三角形。

椅腳的剖面是等腰三角形的形狀，等腰的兩邊呈微微外膨的弧線，前椅腳上方的等腰三角形底邊為22公釐，高為27公釐。與橫木接合的中段為了維持強度，做成底邊22公釐、高度32.5公釐這種略大的等腰三角形。與地面接觸的底層剖面則是底邊19公釐、高19公釐的等腰三角形。由此可知，椅腳是呈上方膨脹，往下逐漸收縮的形狀。

② 接合處的巧思

椅腳與座框是以暗榫及榫頭榫孔的方式接合。前椅腳與前座框是以暗榫的方式接合，與側座框則是以榫頭榫孔的方式接合，而座框之間以三缺榫的方式接合。將纖細的零件牢牢接合，整張椅子就會更加堅固。

插入椅腳的橫木榫頭刻有多條細溝，在這些細溝中擠入黏著劑，應該可以讓接合處更加強固（參考P121）。

③ 使用的木材

超輕單椅的椅腳與橫木都採用梣木，在日本稱為白蠟樹，但正確來說，是在義大利較容易購得的歐洲梣木（日式名稱為西洋梣木）。這種歐洲梣木與日本的水曲柳、青栲、梣木是同類。這些木材的共通之處在於都有一定的強度與韌性[1]。正因為擁有這類特性，才能在接合處進行上述②的加工。許多樹木都比梣木來得硬，但越硬的木材越重（比重較高的木材通常較堅硬與沉重）[2]。要以纖細的零件組成椅架就需要採用具有一定韌性（不怕被折彎的性質）的木材。

座面的骨架（座框）採用的是與日本山毛櫸同屬的櫸木（歐洲櫸木）。許多歐洲家具都會使用櫸木製作。

[1]
青栲因其特性，很常用來製作成打棒球的球棒（適合用來製作球棒的青栲越來越少）。

[2]
歐洲梣木的比重為0.70，歐洲櫸木的比重為0.72，以堅硬著稱的癒瘡木（生命之樹）則是1.20～1.35，又輕又軟的巴沙木則是0.08～0.25。

前椅腳的上緣。剖面的底邊長度（也就是照片之中的上緣）為22公釐。

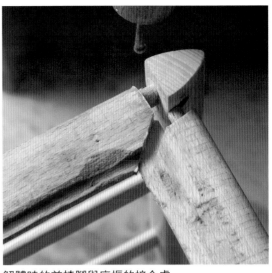

解體時的前椅腳與座框的接合處。

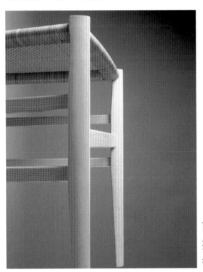

前椅腳與橫木接合的部分稍微膨脹。

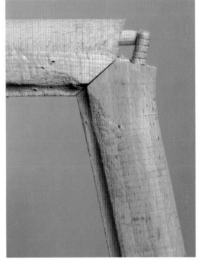

後座框（上方）與側座框暫時組合的樣子。座框之間是以三缺榫的方式接合。後座框的榫頭與側座框的暗榫會分別插入後椅腳的榫孔與暗榫孔。

後椅腳與座框的接合處稍微膨脹。

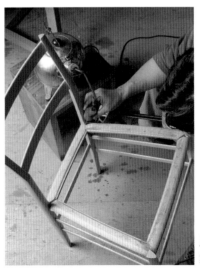

座框採用櫸木製作。

齊亞瓦里椅Chiavari Chair

瀕臨義大利北部熱那亞灣的港都小鎮「齊亞瓦里」的木工工廠從十九世紀初期就開始製作精巧輕量的椅子。

據說齊亞瓦里椅是於1807年，由齊亞瓦里的朱塞佩加埃塔諾德斯卡奇（Giuseppe Gaetano Descalzi）根據斯特凡諾里瓦羅拉侯爵從巴黎帶回來的梯背椅所發明出來的椅子。德斯卡奇的椅子常被稱為「Campanino，德斯卡奇的暱稱」，也因為其又輕又堅固而廣受好評。據說重量僅僅2公斤多。之後，德斯卡奇又在細節上精進，做出各式各樣的椅子。

德斯卡奇大獲成功之後，齊亞瓦里的家具業者紛紛製作設計不同的輕量椅子。木材則選用在地的果樹（例如櫻桃樹）或是楓樹，座面則以柳樹的皮或是藤皮製作。

到了1870年左右，齊亞瓦里已成為一年製作25,000張椅子的小鎮，這些椅子也出口至國外。可惜好景不長，到了十九世紀後期，大量生產的索耐特曲木椅席捲了整個輕量椅子的市場，齊亞瓦里椅也因此式微。不過，儘管生產數量銳減，但是齊亞瓦里椅仍持續生產中。

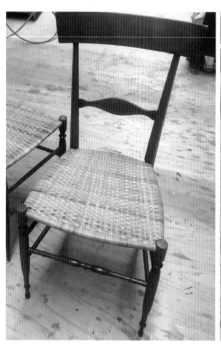
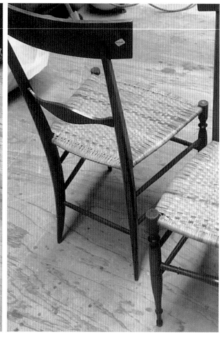

「Campanino」型號的齊亞瓦里椅。
「Campanino」是齊亞瓦里椅的原型。從照片可以發現，這張椅子的座面是藤皮。

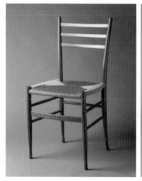
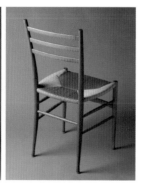

新款的齊亞瓦里椅。

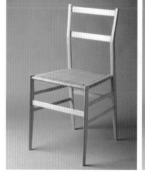
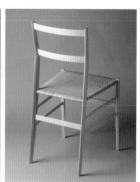

超輕單椅。

▶ 剝除座面的藤皮

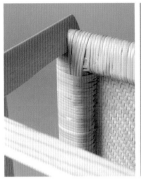

座面的背面。

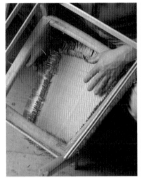

剝除藤皮座面。

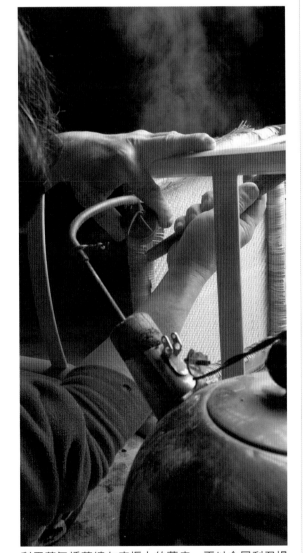

利用蒸氣燻蒸纏在座框上的藤皮，再以金屬刮刀慢慢剝除藤皮。藤皮直接黏在座框上。

使用尖嘴鉗拔除固定藤皮的釘針。

 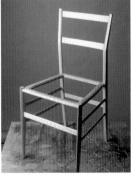

剝掉藤皮，只剩下椅架的狀態。

以蒸氣燻蒸前椅腳與座框的接合處,再以夾鉗撐開前後椅腳。

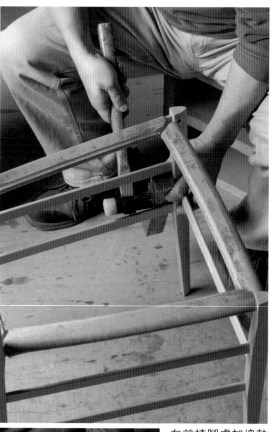

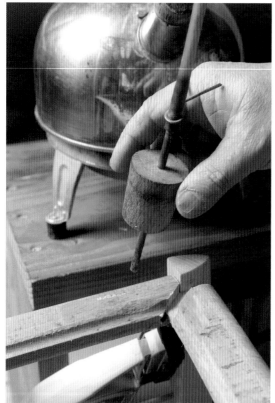

在前椅腳處加塊墊木,再以塊錘慢慢敲,讓前椅腳與座框、橫木分離。

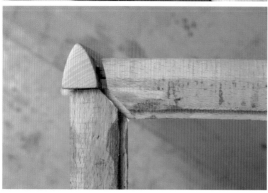

接合處慢慢地被撐開。

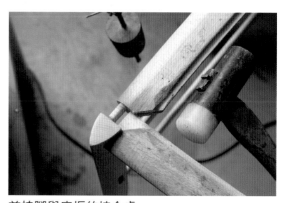

前椅腳與座框的接合處。

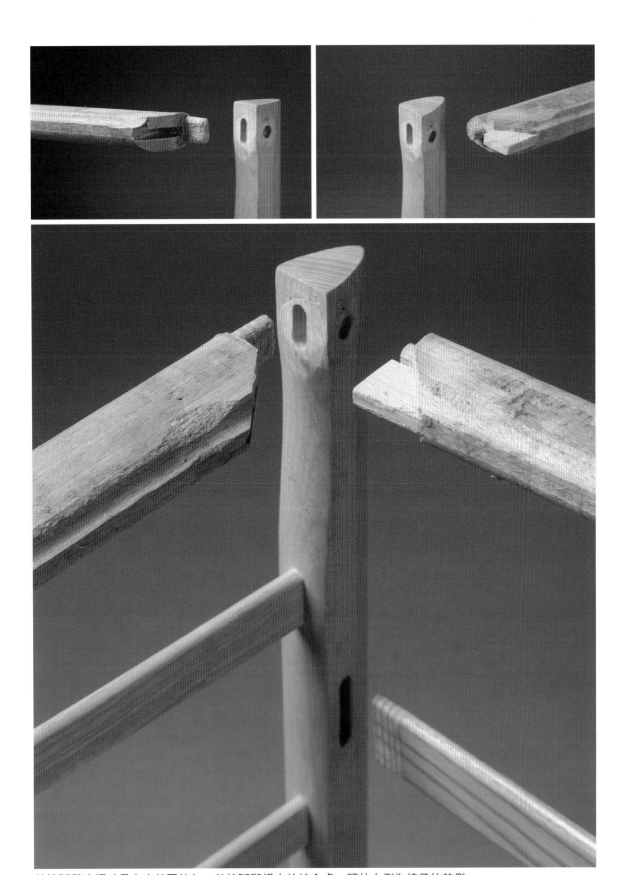

前椅腳與座框（最上方的圖片）、前椅腳與橫木的接合處。照片右側為椅子的前側。

▶ 讓後椅腳與座框分離

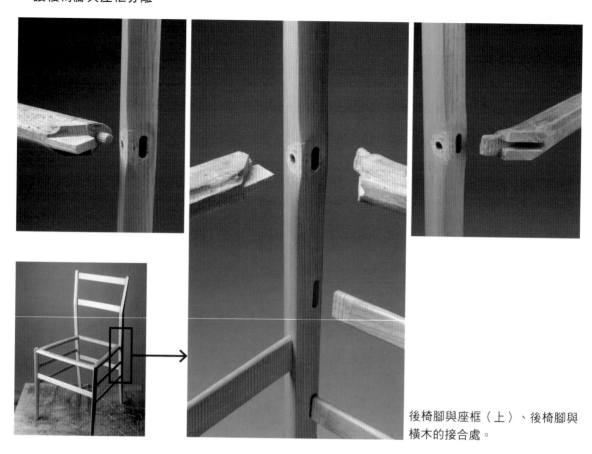

後椅腳與座框（上）、後椅腳與
橫木的接合處。

▶ 拆掉椅背

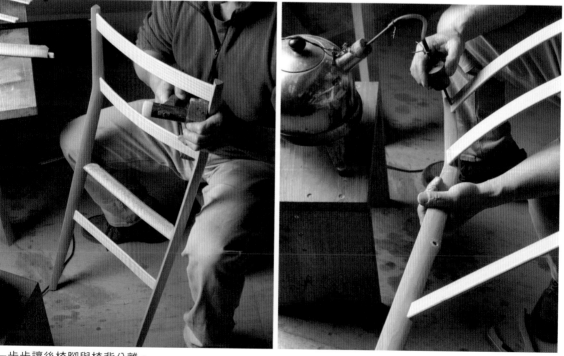

一步步讓後椅腳與椅背分離。

椅背與橫木的榫頭都有一些可留住黏著劑的細溝。

後椅腳與椅背的接合處。

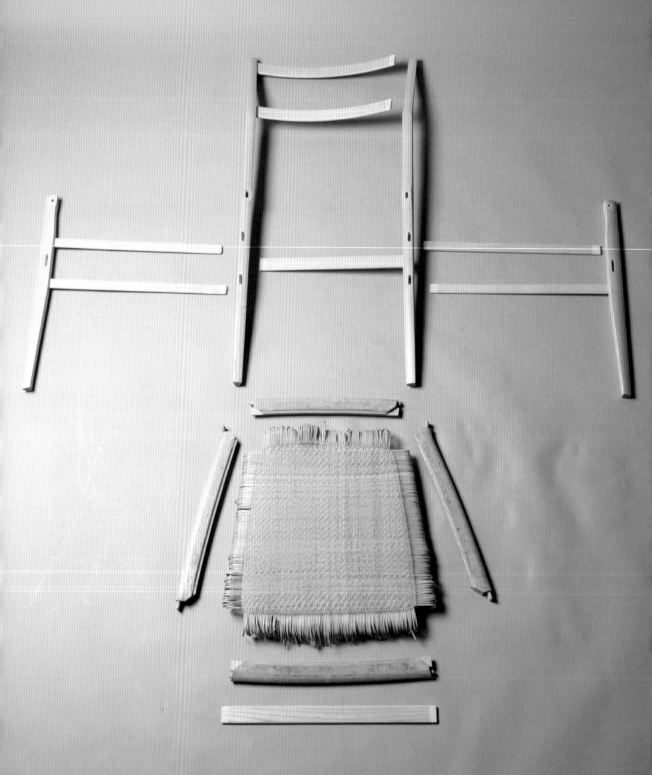

零件

解體之後的狀態。

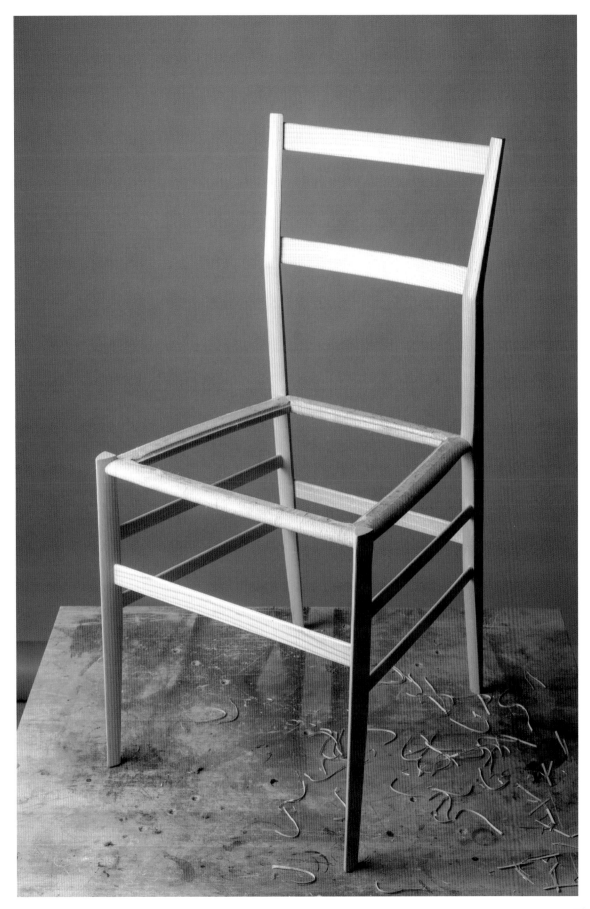

解體與修復
Eva扶手椅

Eva扶手椅
Work Chair with Arms Model 41（Eva）
布魯諾瑪松 Bruno Mathsson
1941年（1934年）

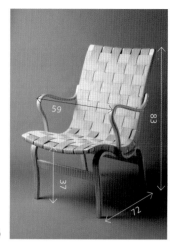

（單位：公分）

製造商：DUX（瑞典）
* Karl Mathsson（卡爾瑪松）於
　1930年代開始製作這款椅子，
　進入1970年代後半，由DUX接
　手製作。

材質：櫸木合板（扶手、椅腳）、
　　　櫸木原木（橫木、從座面
　　　連接到椅背的骨架）、
　　　麻織帶

尺寸：
高：　　83公分
座高：37～40公分
寬：　　左右扶手外側的距離59
　　　　公分
深：　　72公分

*瑪松從1930年代初期開始設計
　安樂椅，到了1934年發表了沒
　有扶手的工作椅（在1978年被
　命名為Eva）。

本書介紹的扶手椅是於1941年
發表的作品。

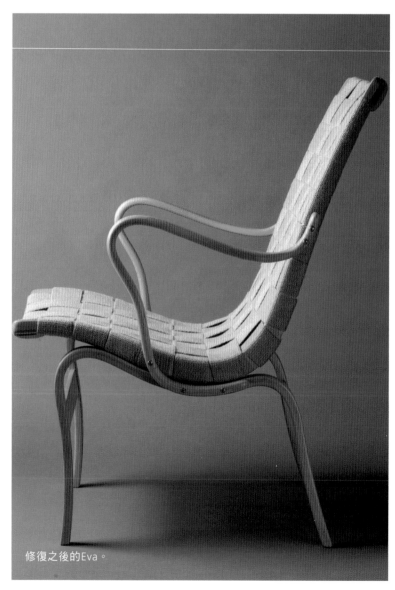

修復之後的Eva。

瑪松利用模壓合板與原木的優點
製作出的安樂椅

瑞典知名設計師布魯諾瑪松（1907～88年）在家具師傅之父卡爾瑪松的指導下，從10幾歲開始學習家具製作技術與木頭相關知識。經過十年之後，在父親的家具工坊著手製作巴洛克風格的椅子。設計方面的知識則全是透過從圖書館借來的書籍與雜誌自學，此外，也非常努力學習繪圖與製圖。

二十四歲的時候，接到當地（瑞典南部的韋納穆市）醫院的委託，製作了櫃台專用的椅子。這款被醫院工作人員稱為「蚱蜢」的椅子並未得到好評，這段往事也就成為瑪松成名之前，不受世人青睞的小故事。不過，這款椅子最終成為瑪松耗費幾十年苦心追尋的安樂椅原型。這款椅子以略寬的麻織帶[1]在座框編成了座面。

1934年，瑪松發表了三款椅子，分別是工作椅（無扶手）、安樂椅、休閒椅。這三款椅子都利用模壓合板打造出擁有獨特曲線的椅腳，也以原木打造「從座面連接到椅背的骨架」（以下簡稱座面／椅背的骨架）。之後，這三款椅子中的工作椅被命名為「伊娃（Eva）」[2]、安樂椅被命名為米蘭達（Miranda），而休閒椅被命名為「佩尼拉（Pernilla）」。

1941年，本書介紹的這款扶手工作椅（Model 41）正式亮相。扶手的特殊曲線可說是這款瑪松設計的扶手椅的特徵。工作椅還另有高椅背款式的產品線。

接下來以Eva扶手椅為例，說明布魯諾瑪松設計的椅子的特徵。

① 講究人體工學的機能性

瑪松為了打造一張讓使用者坐得舒適的椅子，曾不斷地從人體工學的角度研究座面、椅背的角度以及座面的高度，且一輩子都致力於製造安樂椅。研究的初期成果就是Eva扶手椅。瑪松曾說，「我的椅子是不斷鑽研坐姿力學，並加以實踐的結果」。

② 優雅的有機線條

瑪松除了希望使用者坐得舒適之外，也以獨特的曲線打造出這款椅子。為了讓有機設計得以實現，他以模壓合板製作了椅腳與扶手。座面／椅背的骨架則是以原木削切而成，再以指接接合的方式，讓椅背與椅座合而為一。如果以模壓合板製作Eva扶手椅的座面／椅背的骨架，模壓合板有可能會因為受重力而一層層剝離。雖然一提到瑪松的椅子，大部分的人都會想到是以模壓合板製作的，但其實他也會搭配原木木材製作（橫木也是原木木材）。在曲木技法方面，瑪松向索耐特與阿爾瓦阿爾托設計的曲木椅子借鑑。

③ 構造簡單

由於構造極為簡單，所以也很方便修理。以Eva扶手椅為例，座面／椅背的骨架、扶手、腳椅的接合都只使用螺絲與螺帽，完全不使用黏著劑，連暗榫都沒有。椅背與座面則是由略寬的麻織帶編成。這種以織帶編織的手段也相對簡單許多。

1
使用了黃麻（jute）與漢麻（hemp）這些麻纖維製作。
2
於1978年，卡爾瑪松公司將製作權與銷售權交給DUX之際命名。

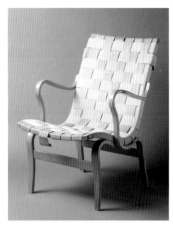

在經年累月的使用之下，已有多處麻織帶斷裂。

▶ 拆掉扶手

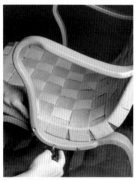 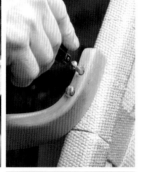

轉開固定兩側扶手的螺絲（一字螺絲），從椅腳與座面／椅背的骨架拆掉扶手。更新麻織帶的時候，必須拆開椅子，所以不使用黏著劑，只使用螺絲組合。

拆掉扶手之後的狀態。

▶ 拆掉椅腳

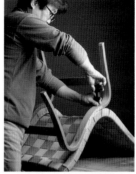 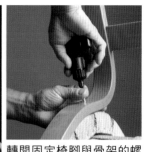

轉開固定椅腳與骨架的螺絲，再拆掉椅腳。

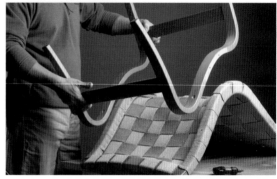

▶ 拆掉麻織帶

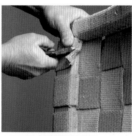

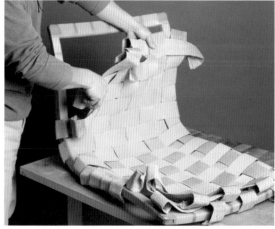

從骨架拆掉麻織帶。利用尖嘴鉗拔掉固定麻織帶的釘針。舊款的Eva扶手椅是以釘針來固定的。

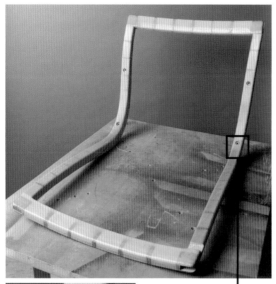

這是只有座面／椅背的骨架（櫸木原木）的狀態。照片前景處是椅背。椅背連接座面的彎曲構造是以指接接合的方式組成，如此一來，足以承載人體的重量。

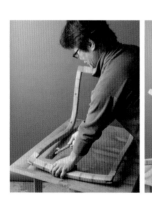

利用塊錘拆開座面／椅背的骨架。

這是座面／椅背的骨架的側邊零件。

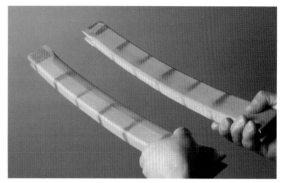

這是座面／椅背的骨架的橫木零件。

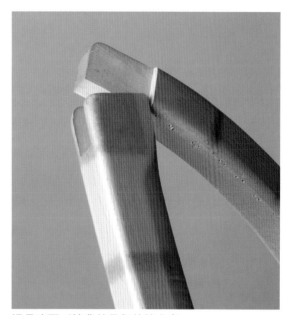

這是座面／椅背的骨架的接合處。

▶ 拆解腳部

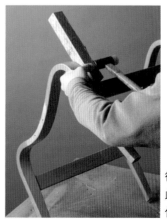

從椅腳拆掉橫木。如此一來，骨架的拆解作業就結束了。

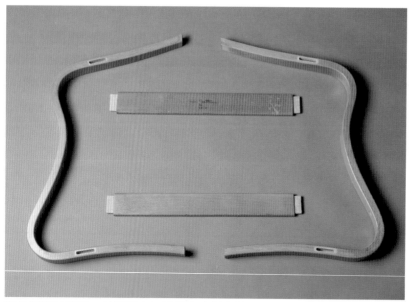

橫木的榫頭有鉛筆畫的箭頭。這應該是在工廠製造時，用來說明「這邊是上面」的記號。

這是腳部的零件。椅腳是由13片櫸木木材壓製而成的模壓合板所製作。橫木是櫸木原木。照片前景的是椅子的前方，後面的橫木有Bruno Mathsson by DUX的烙印。

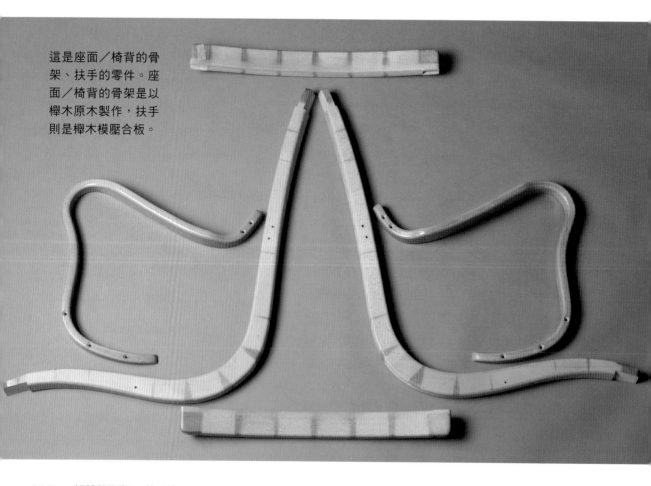

這是座面／椅背的骨架、扶手的零件。座面／椅背的骨架是以櫸木原木製作，扶手則是櫸木模壓合板。

這是舊的麻織帶

這是新舊麻織帶的比較。（上）用了30～40年左右、（中）用了約20年、（下）新品。

椅腳是以櫸木模壓合板製作。

（左）固定織帶的釘針（使用了30～40年）、（右）U字型釘針（使用了約20年）。

固定織帶的螺帽（左側4根）與一字螺絲（右側10根）。
・螺帽（接合椅腳與座面／椅背的骨架）：長58公釐×2根、長50公釐×2根。
・一字螺絲（接合扶手與座面／椅背的骨架）：長52公釐×4根、長45公釐×6根

座面與椅背的指接接合處。

修復

▶ 零件的清理

（上）亮漆已剝除的零件，（下）亮漆剝除前的零件

扶手與椅腳的零件要先去除表面的亮漆。將砂輪安裝在鑽床後，以砂輪研磨零件的表面。一開始先以100號的粗砂輪研磨，之後再慢慢地換成較細的砂輪。

利用刮刀刮除零件的稜角塗裝。最後以電動砂紙機（使用240號的砂紙）或砂紙（大約400號的細砂紙）研磨。

*亮漆經過20年之後會龜裂，也比較容易刮除。若有脫漆劑能有效去除亮漆。

利用彫刻刀刮除黏在椅腳榫孔與橫木榫頭的黏著劑殘渣。

▶ 組裝腳部

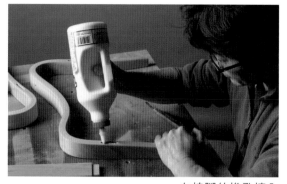

在椅腳的榫孔擠入黏著劑。

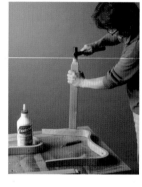

將橫木裝在椅腳上。把橫木的榫頭插入椅腳的榫孔，再以塊錘將橫木往椅腳敲緊。

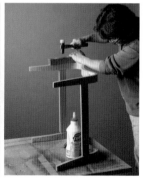

將另一隻椅腳裝在橫木上（先在椅腳的榫孔處擠黏著劑）。

利用快速夾固定，等待黏著劑乾燥。接著要先上一層PU泡棉漆。

▶ 固定麻織帶（水平方向）

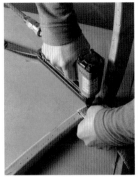
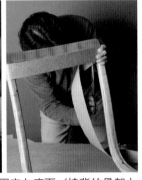

（左）利用釘針將麻織帶固定在座面／椅背的骨架上緣（以釘槍將釘針打進骨架）。（右）依照座面／椅背的骨架寬度，將麻織帶裁成適當的長度。

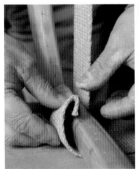
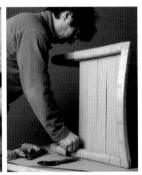

（左）在固定麻織帶的時候，先將織帶的頭往內折成兩層，再於三個位置打入釘針。（右）重覆上述的步驟。

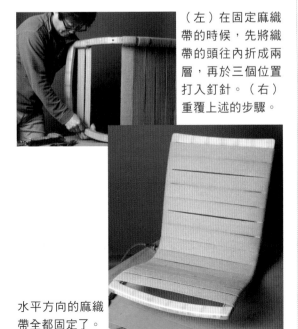

（左）在固定麻織帶的時候，先將織帶的頭往內折成兩層，再於三個位置打入釘針。（右）重覆上述的步驟。

水平方向的麻織帶全都固定了。

▶ 固定垂直方向的麻織帶

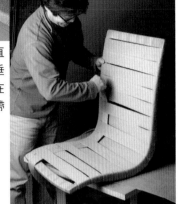

接下來要固定垂直方向的麻織帶。垂直方向的麻織帶在水平方向的麻織帶之間交錯穿梭。

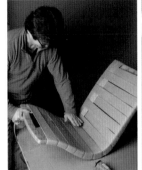
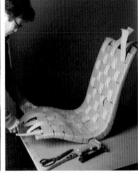

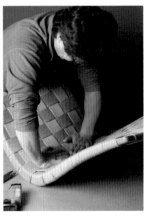

（上）用垂直的麻織帶與水平的麻織帶織成椅背與椅面之後，再以釘針將織帶的頭固定在骨架上。（右）待所有麻織帶固定之後，用手壓一壓，讓所有的麻織帶合為一體。

▶ 座面完成了

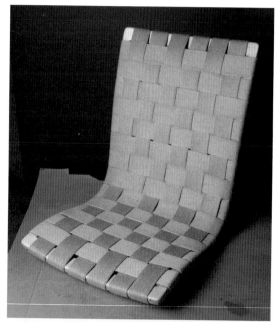

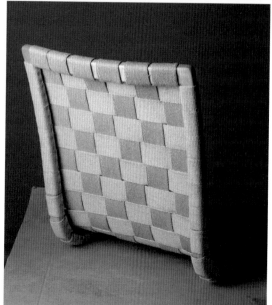

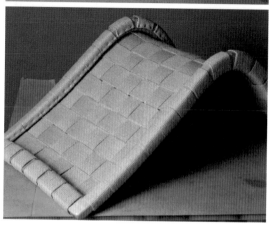

▶ 組裝椅腳與座面

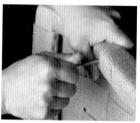

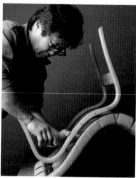

（左）在麻織帶與骨架的
螺絲孔對應處挖一個洞。
（上）試著插入螺絲，看
看開孔的位置是否正確。

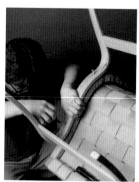

接合椅腳與座面／椅背的骨架。每個接合處都以螺
絲固定。

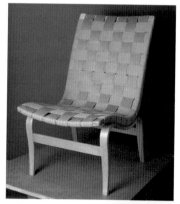

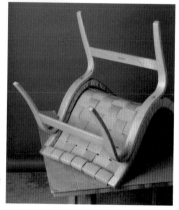

椅腳接合完畢
的狀態。

▶ 安裝扶手

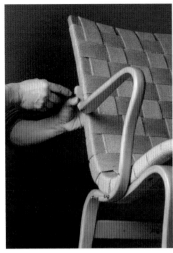

每個接合處都以螺絲固定。扶手上緣的兩處與下緣的一處使用短螺絲固定。從下緣數來的第2、3個螺絲孔則是使用長螺絲來固定。

修復完畢

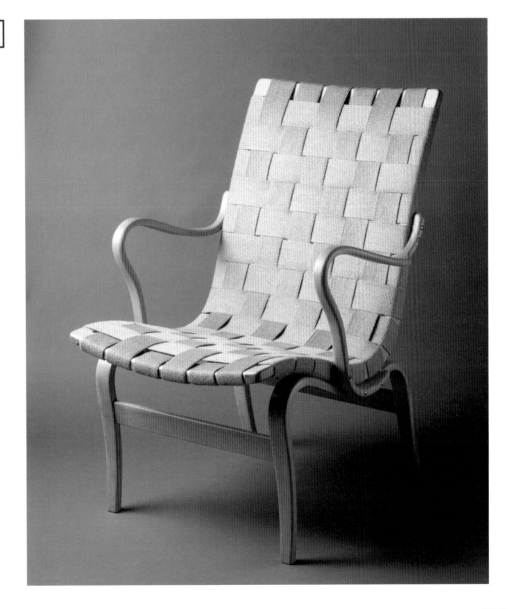

修復完畢的Eva扶手椅

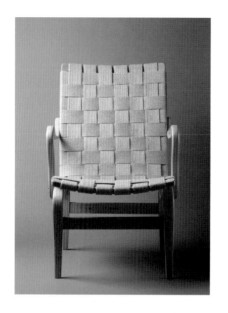
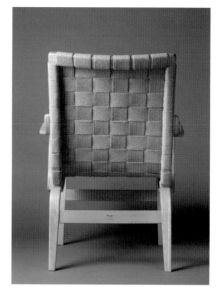
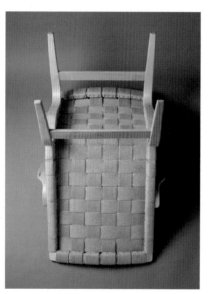
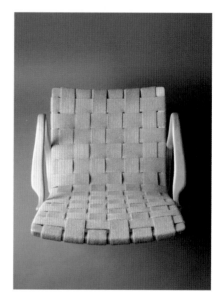
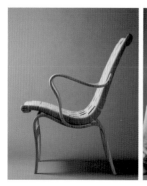

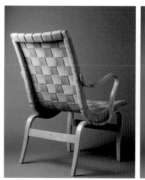
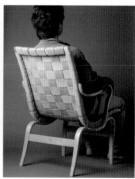

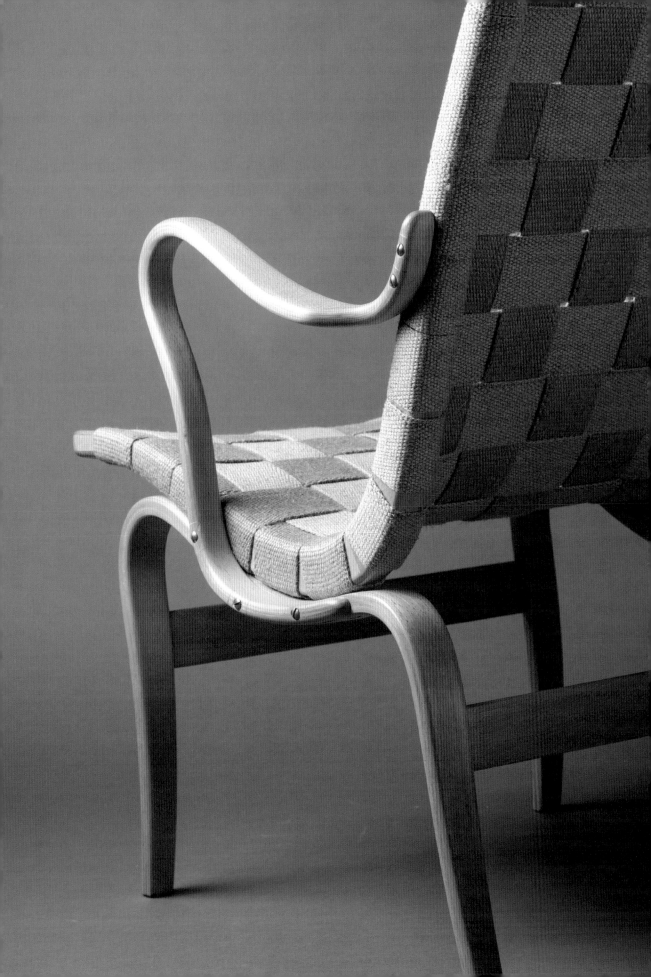

解體與修復前椅腳折斷的
J. L. Mollers No.77

J. L. 莫勒 No.77
J. L. Mollers Model.77
尼爾斯莫勒 Niels Otto Moller
1959年

*正式名稱為Model 77。在日本通常稱為No.77，
所以本書也以No.77為主要名稱。

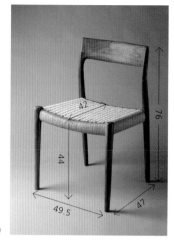

（單位：公分）

製造商：J. L莫勒（丹麥）
　　　　J. L. Mollers Mobelfabrik

材質：胡桃木*、櫸木（座框）、
　　　紙繩
*這張椅子的胡桃木很可能不是
　產自北美的黑胡桃木，而是產
　自歐洲的胡桃木。這種胡桃木
　也被稱為英國胡桃木（English
　Walnut）。
　與日本的胡桃木同屬（胡桃科
　胡桃屬）
　丹麥語：Almindelig Valnod
　學名：Jugians regia
*No.77通常是以橡木、柚木或
　是櫸木製作，使用胡桃木製作
　的No.77非常少見，這張椅子
　應該是特別訂製的款式。
*也有皮革座面的款式。

尺寸：
高：　　76公分
座高：44公分
寬：　　49.5公分
深：　　47公分
　　　　座面深度：42公分

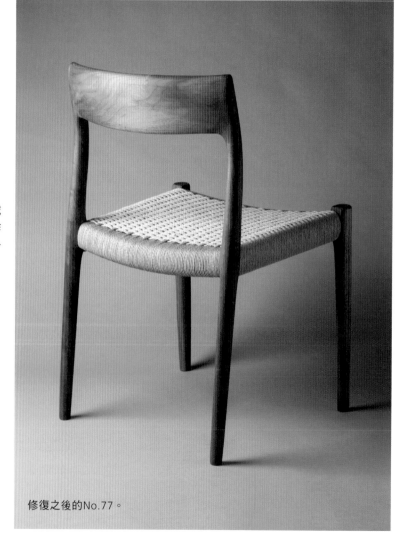

修復之後的No.77。

為什麼J. L. 莫勒的椅子
沒有橫木呢？

No.77於1959年由丹麥家具製造商「J. L. Mollers」推出，這款椅子怎麼看都很像是J. L. Mollers推出的椅子。乍看之下，這款椅子似乎很普通，但其實擁有絕妙平衡與構造。

該公司是於1944年，由家具師傅兼設計師的尼爾斯歐特莫拉創立。在70～80年代這段丹麥家具衰退期，有許多丹麥家具製造商被迫歇業，但是J. L. Moller這間由家族經營的家具製造商卻仍屹立不搖，直到現在還繼續經營。這間家具製造商縮減了產品的數量，也著手製造桌子，但主力商品仍是長銷的餐桌；此外，也不製作大型的休閒椅，始終貫徹「一邊講究效率，一邊製作美麗椅子」的獨門經營方針。到了1974年左右開始讓產品進入日本市場，有許多餐廳以及大廳都採用了J. L. Moller生產的椅子，而且是在不知情的情況下採用。

創業者莫勒是自行設計家具，這張No.77當然也不例外，而且與No.75同樣受到大眾喜愛。

接下來讓我們一邊了解J. L. Moller椅子的整體趨勢，一邊舉出No.77的特徵吧。

① 沒有橫木

J. L. Moller生產的椅子幾乎都沒有橫木，似乎只有No.75例外（但也僅有安裝在座面附近的細長橫木）。沒有橫木意味著座框與椅腳的接合非常牢靠。No.77的接合處採用了榫頭貫穿榫孔接合法與暗榫接合法，所以非常的穩固。之所以設計成沒有橫木的椅子，是為了盡可能簡化構造，才能有效率地生產。

② 簡單卻充滿生氣的姿態

或許是因為沒有橫木，J. L. Moller的椅子總給人一種結構簡單的印象，但其實許多人都非常喜歡這種充滿活力的模樣，猶如雕塑逸品的質感也備受歡迎。No.77除了擁有優美曲線的後椅腳之外，還擁有圓角的寬搭腦，而且這個部分是直接削切木材製作而成的。每張椅子都有一些微妙的差異，搭腦的形狀也略有不同[1]。

只要是J. L. Moller生產的椅子，都具有上述的特徵，因為製作者的力道不太可能保持一致，所以有些部分會削得比較深，有些部分削得比較淺。日本的家具製造商通常很講究精準與一致性，但丹麥的家具製造商似乎不太在意。由於J. L. Moller的椅子擁有許多曲線，所以這些微妙的差異也顯得不那麼突兀了，若不是特別注意，恐怕很難察覺。

③ 零件種類不多與成本精簡

這也是J. L. Moller的椅子都具備「零件種類不多」這個特色的原因。J. L. Moller生產的椅子之所以少有橫木，除了可讓設計變得更簡單之外，也可減少零件的種類，如此一來就能有效降低成本。No.77當然也不例外，整張椅子只由2根前椅腳、2根後椅腳、座框、搭腦、座面的紙繩這些零件組成。

1

本書的共同作者坂本茂曾修理過很多張J. L. Moller的椅子，也換過很多次紙繩編織的座面，才能感受到每張椅子的零件在形狀上有哪些微妙的差異。

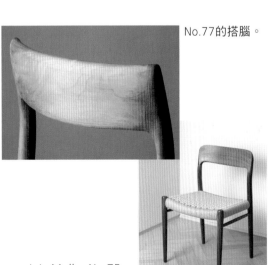

No.77的搭腦。

J. L. Moller No.75。
兩側都有橫木。

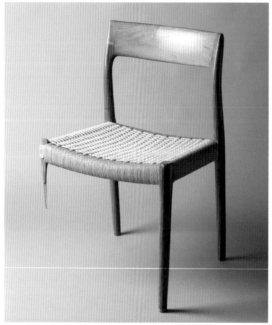

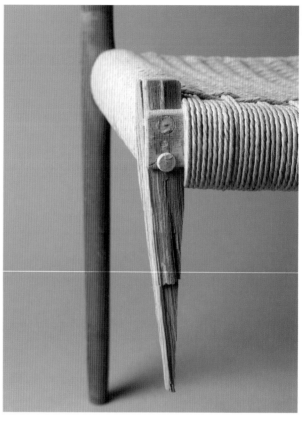

（上、右）是前椅腳折斷一根的No.77。（左）這是貼在座框背面的J. L. Moller的貼紙。

▶ 剝除座面

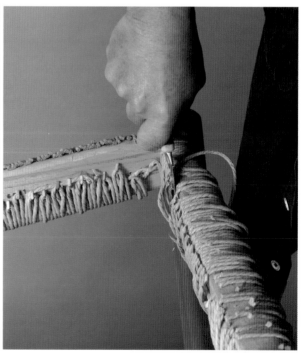

剪開座面的紙繩，再慢慢剝除。

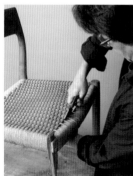

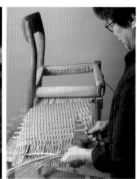

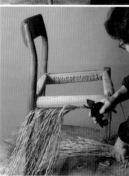

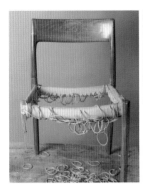

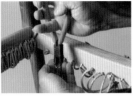

拔掉座框內側的釘子。

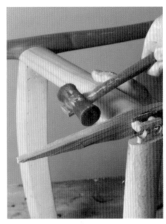

以鐵槌輕輕地將斷掉的椅腳往外敲，避免暗榫的榫頭斷裂。

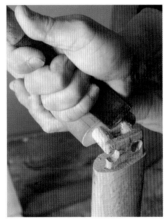

清除黏在暗榫與暗榫孔附近的黏著劑。

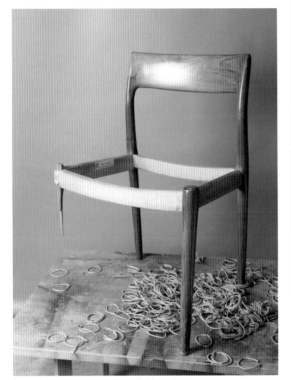

這是剔除紙繩編織座面之後的樣子。

▶ 拆掉折斷的前椅腳

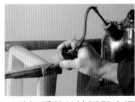

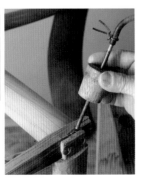

以蒸氣燻蒸前椅腳與座框的接合處，讓黏著劑軟化，同時讓接合處變鬆。

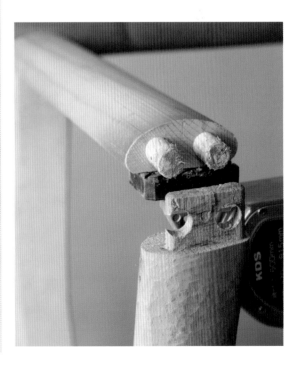

▶ 安裝新的前椅腳

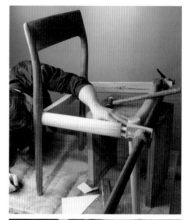

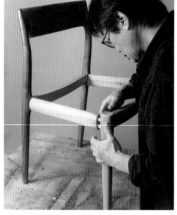

（上）這是另外製作的前椅腳。
（下）先讓新的前椅腳稍微與座框接合，確認尺寸沒有問題。

（上）利用砂紙磨平被蒸氣燻到膨脹的暗榫頭表面。（下）在暗榫孔擠入黏著劑。

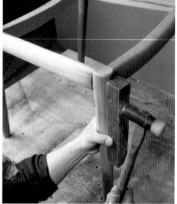

（上）讓新的前椅腳與前座框接合。（下）接著嵌入側座框的暗榫。

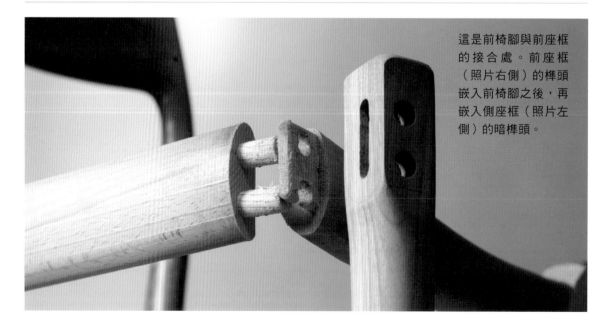

這是前椅腳與前座框的接合處。前座框（照片右側）的榫頭嵌入前椅腳之後，再嵌入側座框（照片左側）的暗榫頭。

利用快速夾固定椅架，等待黏著劑完全乾燥。

▶ 刮除零件的亮漆

利用刮刀或是電動砂紙機磨掉表面的塗膜。

去除木屑與其他灰塵之後，在表面擦拭酒精（如果擦拭的是水，一下子就會被吸乾），確認塗膜是否被全部磨掉。

▶ 上油

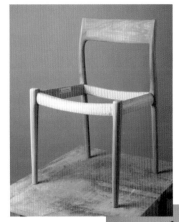

這是上油之前的狀態。

對椅架上油。待會要在座框纏繞紙繩，所以先不要在座框上油。

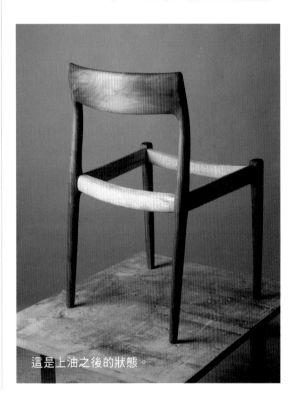

這是上油之後的狀態。

▶ 在座框內側打釘子

預先在座框內側鑽孔,以
便後續打入釘子。

這是釘完釘子的狀態。

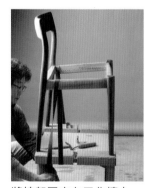

打入一根根釘子。

為了勾住紙繩,這次使用
的是彎曲角度幾近直角的
L 型釘。

▶ 纏繞垂直方向的紙繩

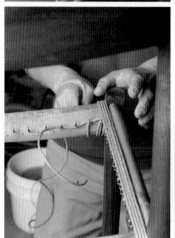

將椅架固定在工作檯上。

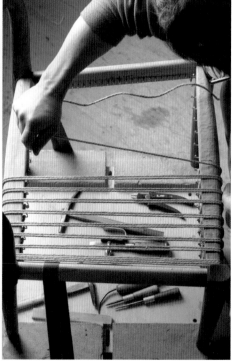

先將紙繩勾在前座框邊角的 L 型釘上,再開始纏繞紙繩。

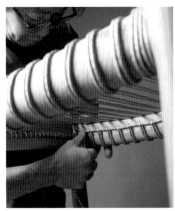

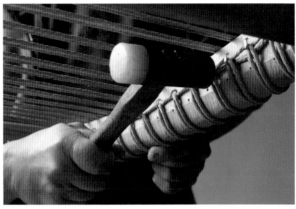

在所有釘子繞完紙
繩之後，用鐵槌將
釘子敲進座框，藉
此固定紙繩。

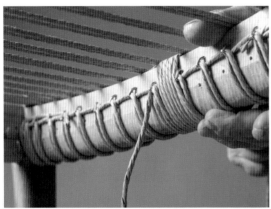

在前後的座框（在照片之中看得到木頭顏色的部分）纏
繞紙繩。從前座框的中央處往左右兩側纏繞，讓紙繩繞
滿座框。

* 從中央開始纏繞的理由：

① 如果從邊緣開始纏繞，一開始就得留夠長的紙繩，這
　樣比較不順手。如果從中央往左右兩側纏繞，就能以
　一半長度的紙繩纏繞。

② 讓左右兩側的紙繩一樣長亦會比較容易纏繞。

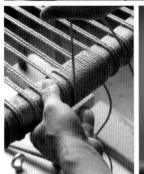

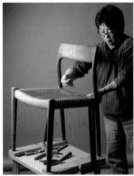

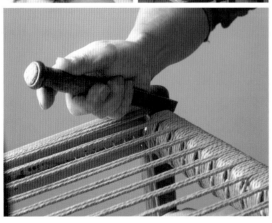

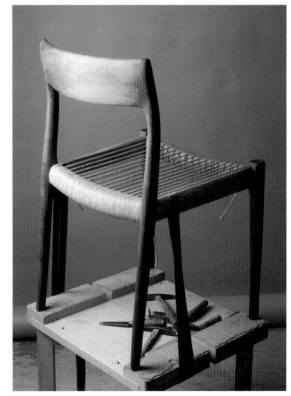

這是垂直方向（前後方向）的紙繩纏繞完畢的狀態。

▶ 編織水平方向的紙繩

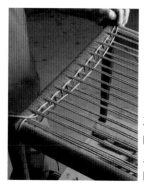

2根紙繩沿著與剛剛編好的垂直（前後方向）紙繩呈直角的方向，於垂直方向的紙繩之間上下穿梭。

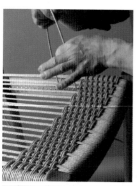

纏繞水平方向的紙繩時，要讓隆起的部分與下陷的部分交互出現。

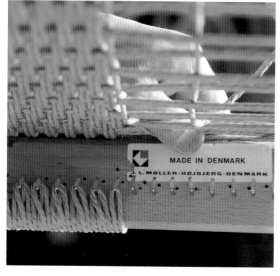

不時以手指或木頭的角料壓緊紙繩，讓紙繩之間沒有半點縫隙。纏繞紙繩的重點在於「保持直線」以及「均勻地纏繞，不留半點縫隙」。

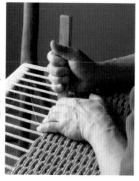

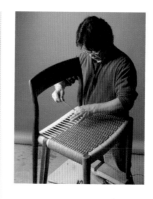

這是從座面下方拍攝的照片。繞完紙繩之後，將紙繩的繩頭勾在釘子上，再利用鐵槌將釘子敲進座框，藉此固定紙繩。照片之中的左側座框是座面的右側，右邊則是側座框的部分。

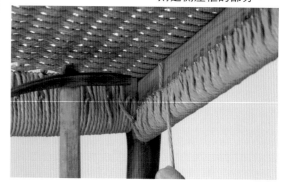

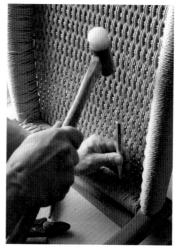

最後利用鐵槌釘入釘子，固定紙繩。

修復完畢

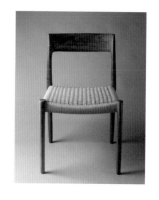

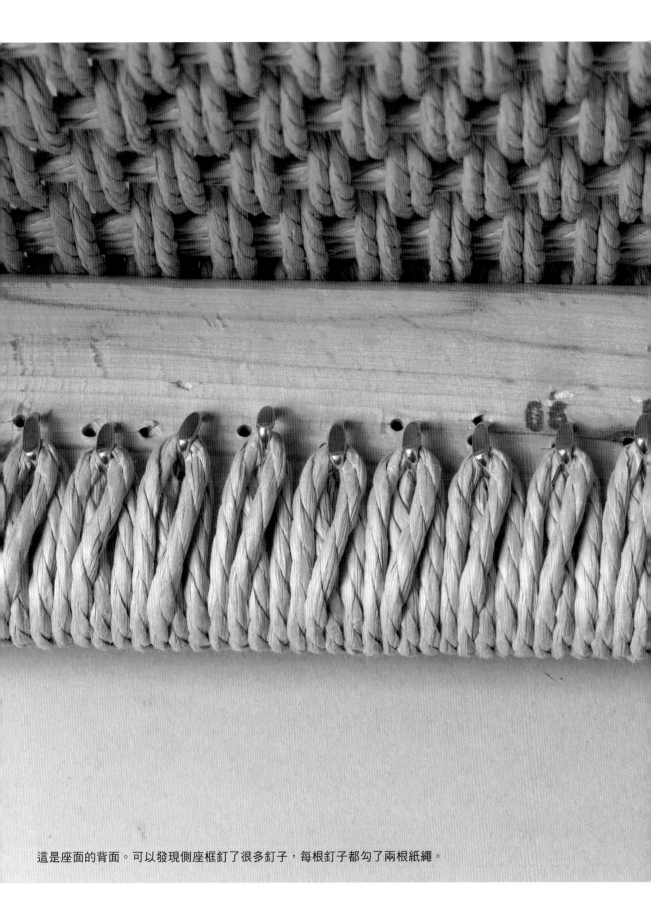

這是座面的背面。可以發現側座框釘了很多釘子,每根釘子都勾了兩根紙繩。

這是修復前，前椅腳斷裂的狀態。

這是換了新的前椅腳，椅架組好的狀態。

這是更換紙繩編織座面與修復完成的No.77。

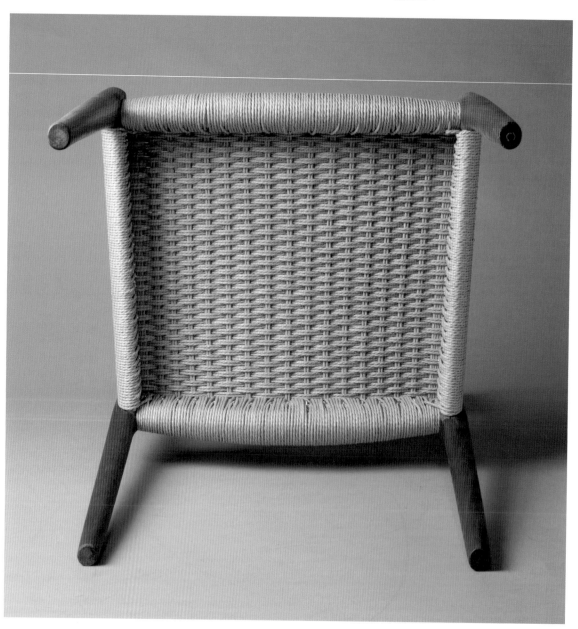

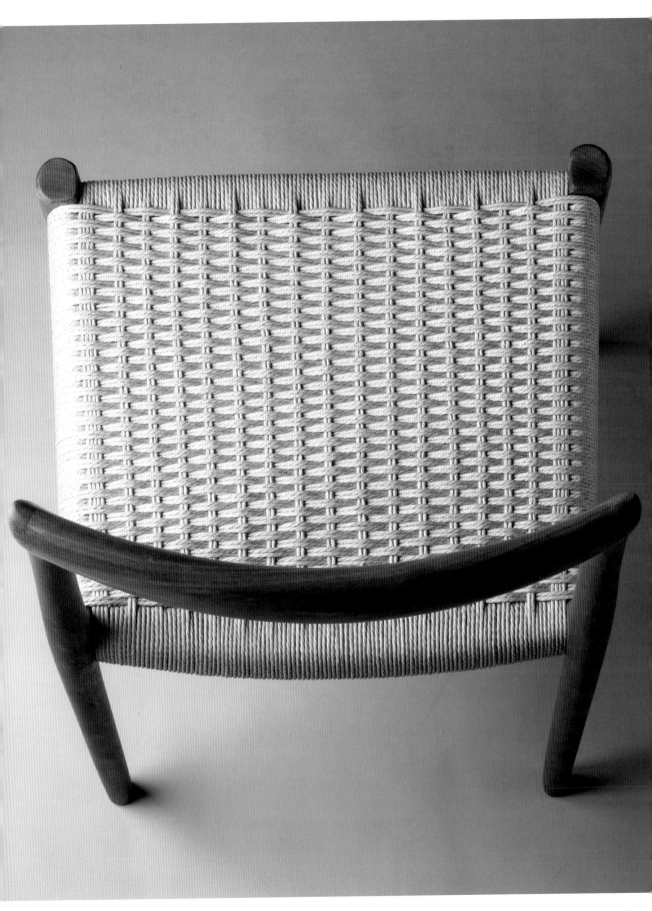

分解與組裝
FD130

FD130
彼得維特 & 奧拉莫嘉德尼爾森
Peter Hvidt & Orla Molgaard-Nielsen
1961 年

（單位：公分）

製造商：
法蘭西父子（丹麥）
France & Son

材質：柚木、櫸木（坐墊下方
　　　的承重木框）
＊推出之際使用的是柚木與櫸木
　這兩種材質，但後來開始使用
　花梨木製作。

尺寸：
高：　　72公分
座高：從坐墊起算為43公分
寬度：前方扶手68公分
　　　椅背上緣62公分
深度：從前椅腳到後椅腳的長度
　　　為56公分

＊FD130系列除了扶手椅之外，
　還有無扶手椅（型號129）、
　三人座沙發（型號130／3）、
　腳凳（型號131）這幾種產品。
＊板式組合

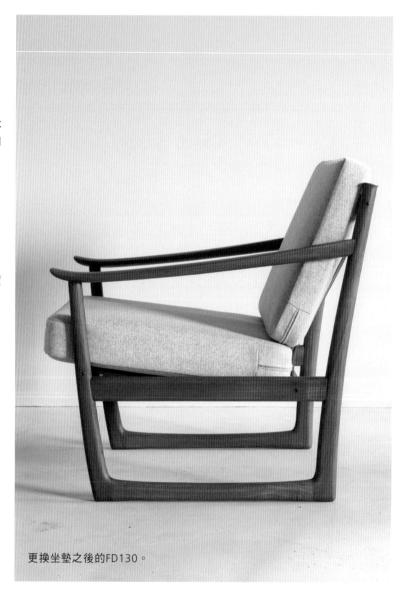

更換坐墊之後的FD130。

非常注重細節的
板式組合扶手椅

1961年，法蘭西父子推出了FD130系列的板式組合扶手椅。這款椅子是由彼得維特＆奧拉莫嘉德尼爾森的團隊所設計。法蘭西父子是1950年代極為興盛的丹麥家具製造商。社長查爾斯法蘭西（1897～1972年）為英國人，公司名稱在兒子詹姆斯於1957年參與經營時從「France & Daverkosen」改成「France & Son」[1]。

在丹麥家具進入黃金時期的1950年代，法蘭西父子常委託奧萊萬夏、芬尤或格雷蒂耶克這些知名設計師，以機械量產為前提設計家具。當時的主力商品為板式組合家具，這類家具的木頭骨架通常是以柚木製作，之後再另外搭配坐墊（迷你床墊）。全盛時期擁有350名員工，佔丹麥家具出口份額六成。

可惜好景不常，進入1960年代之後，柚木的流通量減少，法蘭西父子難以取得所需要的木材，而且消費者開始厭倦柚木家具，再加上出口至美國的數量不如預期，業績遲遲無法成長，最終整間公司在1966年被設計師波爾卡多維斯收購[2]。

FD130發售的1961年是法蘭西父子業績開始走下坡的一年，而FD130也是彼得維特＆奧拉莫嘉德尼爾森在這家公司設計的最後一項木製家具。這兩位設計師之前雖然以迴力鏢椅以及各種桌子的設計貢獻出不少業績，但木製家具系列似乎賣得不太好。儘管如此，FD130的設計還是非常精湛，每個細節都有不少巧思。比方說，這款椅子的前後椅腳是彼此相連的構造（thread，在日本稱為「反摺、疊摺」），因此非常適合擺在和室。

接下來為大家介紹FD130的特徵以及值得欣賞之處。

① 各種零件在細節上的用心

FD130的各種零件都有許多小巧思。
- 扶手：扶手從椅背的接合處往前方漸漸變寬，末端處還上揚。
- 椅腳、相連構造（疊摺）：以木頭連接的前後椅腳比較不會傷到地板。之所以採用這種設計，應該是為了補強結構，因為這款椅子的每個零件都非常纖細。前後椅腳也設計成略帶圓角的造型。
- 椅背的背板與搭腦：為了讓使用者的上半身得到更舒適的支撐，這部分的零件採用了壓成曲面的積層木材（參考P152）。
- 座面下方的前座框：前座框的兩端與坐墊的圓角形狀吻合。

② 兼顧堅固與柔軟的協調性

雖然這款椅子的每個零件都很纖細，但越往地面方向越粗的椅腳，以及椅腳相連的構造，都讓人覺得這款椅子非常穩重堅固，卻也將零件的邊角磨成緩和的角度，展現出柔美的一面。這種設計讓堅固、柔和、銳利完美地在這張椅子共存。

③ 提到法蘭西父子就會想到板式組合

法蘭西父子的主力商品是於現場組合的板式組合量產家具。設計師彼得維特＆奧拉莫嘉德尼爾森曾在弗利茲韓森著手設計的超級熱銷商品AX板式組合椅[3]。社長法蘭西也曾多次委託這兩位擅長板式組合家具設計的設計師。

1
丹麥出身的艾瑞克達凡克森原本是間床墊工廠的老闆，後來被朋友法蘭西請去英國，一起經營工廠。可惜的是，達凡克森英年早逝，因此法蘭西將公司拉拔成家具製造商。從1940年代後半開始，公司便命名為「France Davekosen」。

2
法蘭西父子的公司被收購之後，「France & Son」這個品牌仍保留下來，但在過了幾年之後，公司便改名為「Cado」。進入1970年代中期之後，Cado這間公司也停止營業。

3
AX椅是彼得維特＆奧拉莫嘉德尼爾森的代表作（1947年），也是弗利茲韓森首次出口的椅子。曾大量出口至美國以及世界各地。

拿掉椅背與座面的坐墊。

▶ 拆開骨架

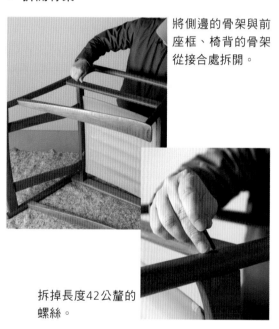

將側邊的骨架與前座框、椅背的骨架從接合處拆開。

拆掉長度42公釐的螺絲。

將椅背骨架與座面從接合處拆開。

拆掉側邊的骨架。

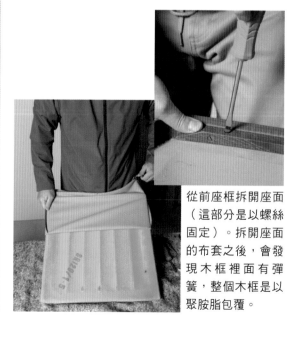

從前座框拆開座面（這部分是以螺絲固定）。拆開座面的布套之後，會發現木框裡面有彈簧，整個木框是以聚胺脂包覆。

剝掉聚胺脂之後，再利用金屬刷子刮除黏在座面木框的聚胺脂。

可以發現座面的木框是櫸木做的積層板。

零件

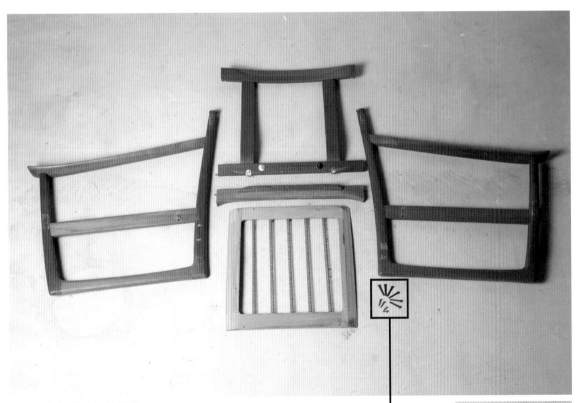

這是骨架拆散之後的狀態：
左、右：側邊的骨架（扶手與椅腳）
正中央的上方：椅背骨架（搭腦、背板、後座框）
正中央：前座框
正中央的下方：座面的木框（有五條彈簧）

螺絲（長）：6根（42公釐）
　　（中）：2根（27公釐）
　　（短）：2根（17公釐）

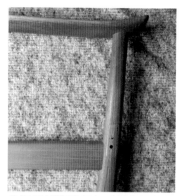

❶這是側邊的骨架（從內側拍攝的角度）。照片之中的右側為椅子前方的部分，上方為扶手，下方則是側邊的橫木。垂直的部分是前椅腳（表面的兩個孔是與前座框接合的螺絲孔與暗榫孔）。

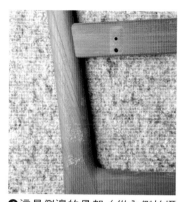

❹這是側邊的骨架（從內側拍攝的角度）。下方是與後椅腳連接的部分，上方的橫木是側邊的橫木。橫木的兩個孔是與椅背下方骨架（後座框）接合的螺絲孔與暗榫孔。

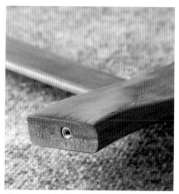

❼這是椅背上方骨架（搭腦）的邊緣處。可以看到與後椅腳接合的螺絲孔。

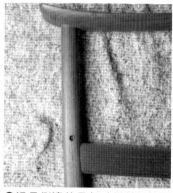

❷這是側邊的骨架（從外側拍攝的角度，是從上方照片的另一側拍攝的角度）。前椅腳的螺絲孔只有一個。

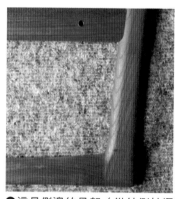

❺這是側邊的骨架（從外側拍攝的角度，是從上方照片的另一側拍攝的角度）。橫木的孔是與後座框固定的螺絲孔。

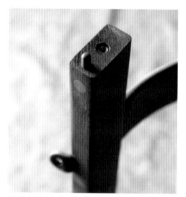

❽這是椅背上方的骨架（搭腦）的邊緣處。可以看到與後椅腳接合的螺絲孔。

❸這是後椅腳的上緣（從外側拍攝的角度）。可以看到與椅背上方骨架接合的螺絲孔。

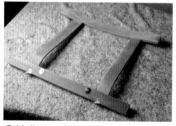

❻椅背的骨架。

❾（左）椅背下方的骨架（後座框）貼了兩個法蘭西父子的銘版。在FF標誌的下方刻有C. W. F. France的簽名與產品編號（法蘭西父子的社長全名是Charles Willam Fearnley France）。（右）1956年的FF標誌。

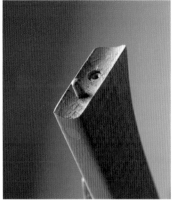

❿前座框與側邊的骨架是以暗榫與螺絲固定。

⓫前座框的內側有撐住座面的橫棧。

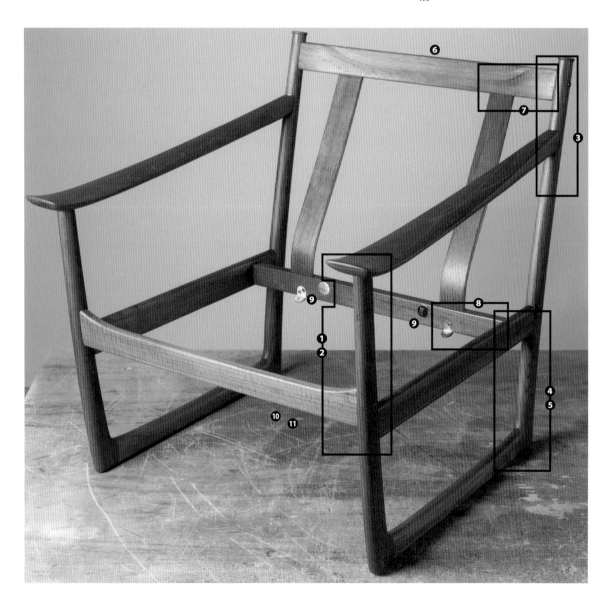

組裝

▶ 組裝骨架

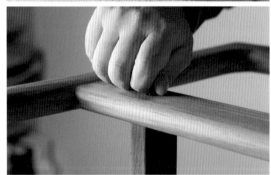

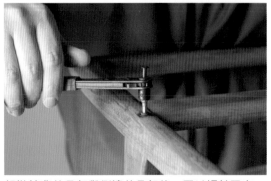

組裝椅背的骨架與側邊的骨架後,再以螺絲固定。

▶ 塗裝與配置座面

在骨架上油。上完油後,以擦拭布擦掉多餘的油。

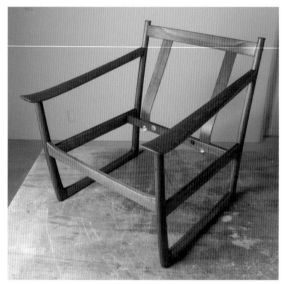

這是上油完畢的狀態。

將重新拉皮的座面放進座框。

將坐墊嵌入重新拉皮的座面與椅背的骨架之中。

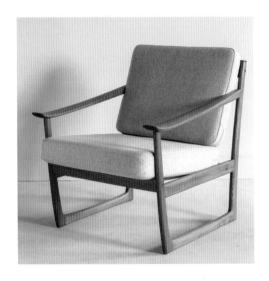

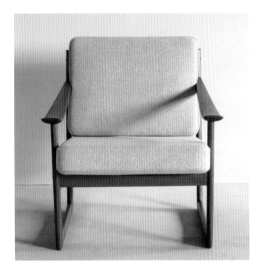

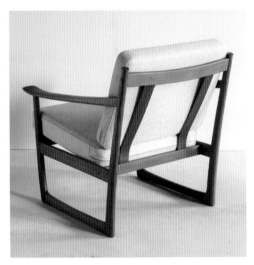

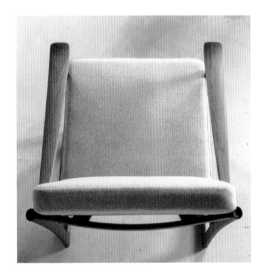

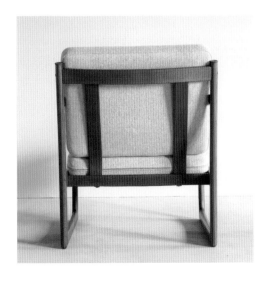

每個藏著巧思的部位

▶ 前座框

前座框的兩端具
有與坐墊形狀吻
合的彎角。

▶ 扶手

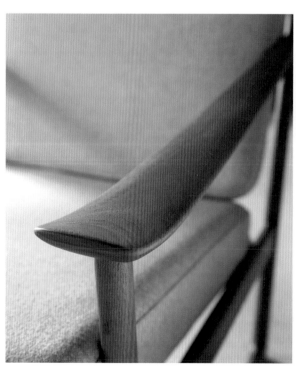

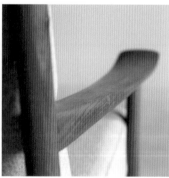

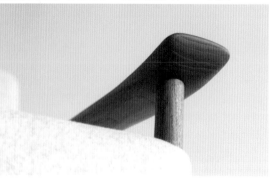

扶手末端處的厚度
約為1公分,與後
椅腳接合處的厚度
約有4公分。這種
設計除了美觀,還
顧及了強度。

▶ 椅背骨架

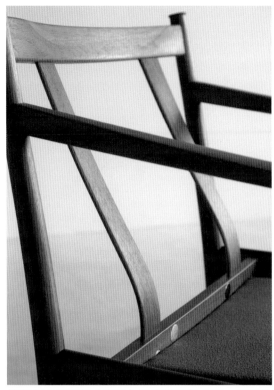

椅背上方的骨架（搭腦）只微微地往內凹。搭腦與
兩片垂直的背板即是在表面貼了櫸木的合板。下方
的骨架（後座框）則是以櫸木原木製作。

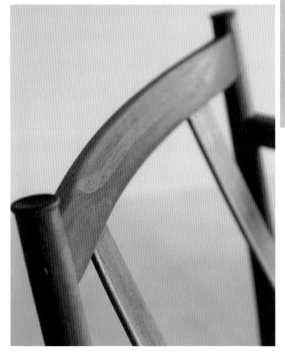

這是在上方照片之
中帶有些微弧度的
背板的特寫。可以
發現合板的表面貼
了一層櫸木。

分解與組裝
旅行椅

旅行椅
Safari Chair
卡爾克林特 Kaare Klint
1933 年

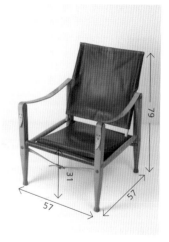

（單位：公分）

製造商：魯德‧拉斯穆森 Rud.
Rasmussen
*目前由卡爾漢森父子製造。

材質：梣木（椅腳、橫木）、皮
　　　革（座面、椅背、扶手、
　　　固定椅腳的帶子）
*也有座面與椅背為帆布的款式。

尺寸：
高：　72公分
座高：31公分
寬度：57公分
深度：57公分

*板式組合

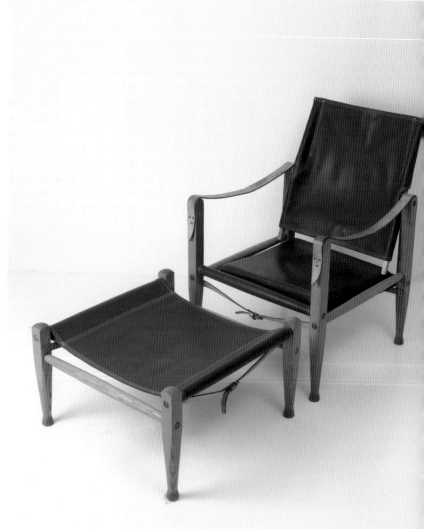

旅行椅與腳凳（Rud. Rasmussen製作）。

重新設計記載於
克林特愛書裡的軍用組裝椅

被譽為丹麥家具設計之父的卡爾克林特（1888～1954年）留下了許多作品，對後世的設計師有著深刻的影響，其中之一就是「再設計」這項設計方法論，也就是研究傳統古典家具，從中找出共同的美麗與優點，再以符合現代的形式重新設計的方法論。比方說，他就曾經重新設計古埃及、古希臘的家具，或是十八世紀於英國流行的齊本德爾風家具（法堡椅、紅椅）。

旅行椅也可說是再設計的椅子之一。據說克林特是從《SAFARI A SAGA of the AFRICAN BLUE》[1]這本非洲遊記的照片中得到這款椅子的靈感。這本書的作者是美國冒險家、影像作家馬丁強森。在這張照片中，強森夫妻坐在帳蓬裡的椅子上談笑風生；照片中的這張椅子被稱為羅奧爾凱埃椅（Roorkee Chair）[2]，算是於十九世紀開發的軍用殖民椅或長官椅的其中一種。

據說克林特非常喜歡這種為了軍隊開發的板式組合椅，因為相當實用、構造又很簡單。克林特改良了羅奧爾凱埃椅的椅腳形狀與橫木的位置之後，便於1933年以旅行椅之名發表，也附上了腳凳。

這款椅子原本是由Rud. Rasmussen製造，但現在則是由卡爾漢森父子製造與銷售。接下來為大家介紹旅行椅的主要特徵。

① 便於搬運的板式組裝

這款椅子可在各部分拆解的狀態下搬運（椅子約5公斤重）。這樣的設計是為了能搬到野外組裝與拆解。

② 柔軟的構造

雖然一坐上去，椅子就會嘎嘎作響，但這不算是缺點。由於這款椅子的構造並沒有被牢牢鎖死，所以就算是在崎嶇的地面上也能穩穩地放著，使用者能放心坐上去。接合處還會隨著載重而變緊。

③ 可動式椅背

椅背的下半部並未與座面接合，所以能前後移動，以及調整成適合背部的角度。如果將腳放在腳凳上，再讓椅背往後傾的話，就能睡在這張椅子上面了。

1
1928年，由G. P. Putnam's Sons發行。克林特似乎非常喜歡這本書，也很喜歡在丹麥皇家藝術學院教課時，與自己的學生聊強森夫妻的非洲遊記。

2
羅奧爾凱埃（Roorkee）是印度的北部城市（距離新德里約185公里）。因為印度陸軍工兵隊（Indian Army Corps of Engineers）在此設立總部，所以這張椅子便以此地名命名。

（左）《SAFARI A SAGA of the AFRICAN BLUE》的封面。
（右）書中強森夫妻坐在羅奧爾凱埃椅上面，談笑風生的照片。

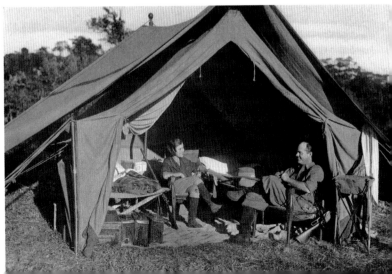

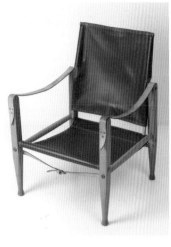

這是拆掉坐墊之後的旅行椅。

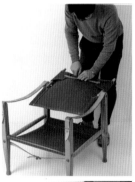

拆掉連接椅背帶子的部分，再從支柱拆掉皮革椅背。

*裝在椅腳的帶子不會用來綁緊橫木與椅腳，而是避免支撐座面的橫木脫落。

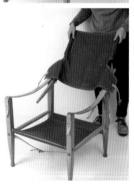

拆掉椅背之後的狀態。

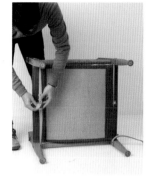

拆掉連接左右椅腳的帶子的扣環，前後椅腳的扣環也拆掉。

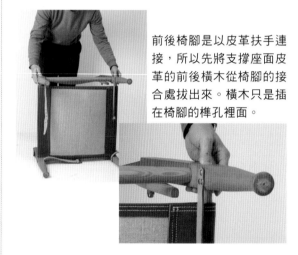

前後椅腳是以皮革扶手連接，所以先將支撐座面皮革的前後橫木從椅腳的接合處拔出來。橫木只是插在椅腳的榫孔裡面。

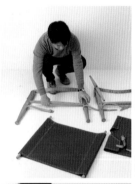

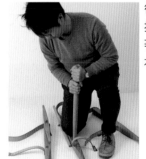

從椅腳拆掉皮革座面，再拆掉座面前後的橫木。接著拆掉連接前後椅腳的左右兩側橫木。

*腳凳的拆解在此省略。

▶ 椅子的零件

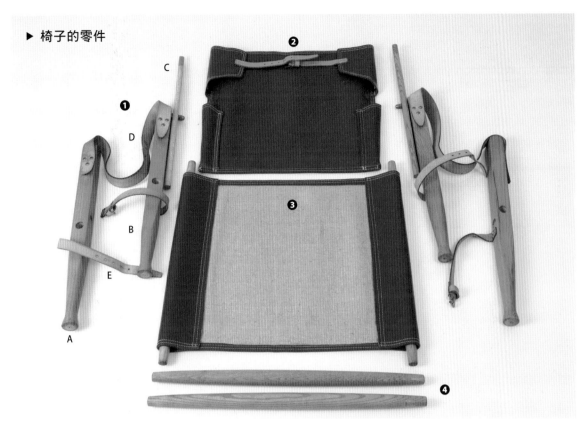

❶椅腳、椅背的支柱、皮革扶手、皮帶
A：前椅腳（長度55公分）　　　　　　　B：後椅腳（長度55公分）
C：椅背支柱（長度52公分、中間部分的寬度32公釐、末端的寬度16公釐）
D：皮革扶手（寬35公釐、厚3.5公釐）　　E：皮帶（寬20公釐、厚3公釐）
❷椅背（皮革。寬48公分、高49.5公分）
❸座面（皮革。背面以麻質帆布補強。前後的橫木插在裡面的狀態）
❹左右兩側的橫木（長57公分、中間部分的直徑33公釐、末端的直徑20公釐）

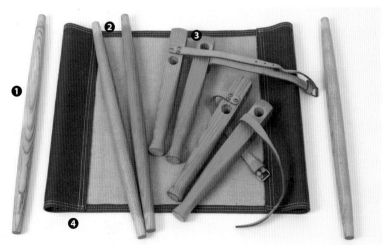

▶ 腳凳的零件

❶座面的骨架
❷橫木
❸椅腳、皮帶
❹座面（皮革）

腳凳的組裝

讓骨架穿過座面兩端的洞。

將橫木插入兩根椅腳（插入椅腳下方的孔）。

將座面骨架的末端插入椅腳上方的孔（共有四處）。

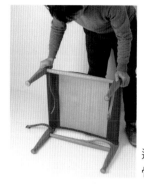

這是椅腳、橫木、座面的骨架全部接合的狀態。

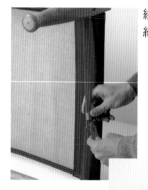

綁好接在椅腳的皮帶（兩組）。

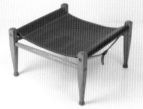

腳凳組裝完畢。

椅子的組裝在此省略。

組裝完畢

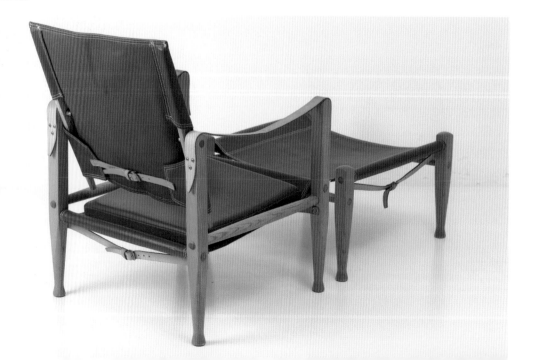

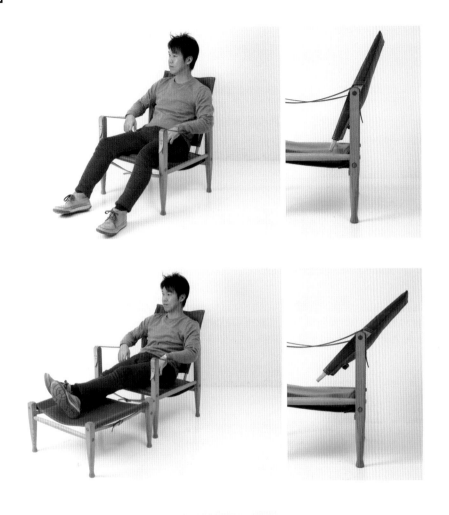

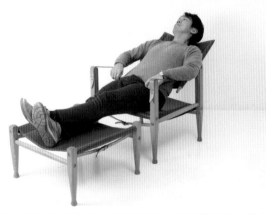

由於椅背的下方沒有固定，所以能自由地調整角度，也就能以「一般的坐姿」、「雙腳伸直」、「仰躺」以及各種姿勢坐在這張椅子上放鬆。

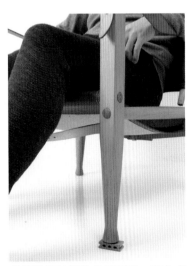

就算椅腳接觸的地面不平，接合處會因為人體的重量變得更牢靠，使用者也能放心地坐在上面。

椅子的各部分構造

▶ 後椅腳與椅背骨架的接合處

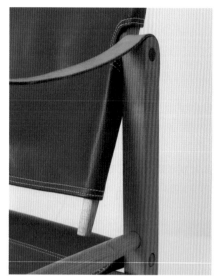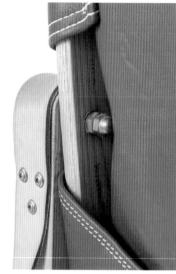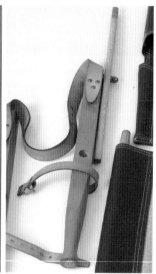

（左）椅背只與後椅腳接合（可動式構造），且沒有與座面鎖死，使用者可自行調整椅背的角度。

（中）後椅腳與椅背的支柱以螺絲固定，而椅背以螺絲為軸心才能旋轉。椅背支柱的內側可以看到「DENMARK」的刻印。

（右）組裝前的後椅腳與椅背支柱。

▶ 椅背皮革的加工

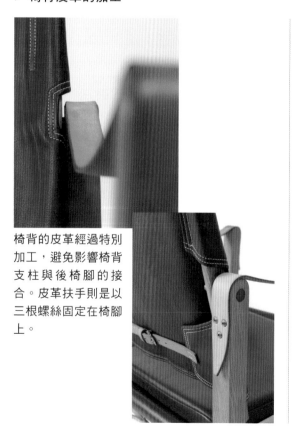

椅背的皮革經過特別加工，避免影響椅背支柱與後椅腳的接合。皮革扶手則是以三根螺絲固定在椅腳上。

▶ 椅腳的形狀

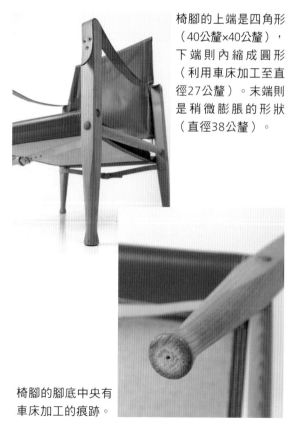

椅腳的上端是四角形（40公釐×40公釐），下端則內縮成圓形（利用車床加工至直徑27公釐）。末端則是稍微膨脹的形狀（直徑38公釐）。

椅腳的腳底中央有車床加工的痕跡。

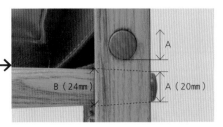

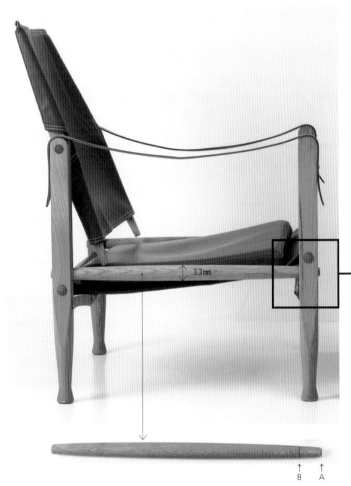

33mm

支撐著皮革座面的是前後兩根的橫木，與前椅腳連接的橫木裝在側面橫木上方的位置，與後椅腳連接的橫木則裝在側面橫面的下方，所以座面會微微往後傾倒。椅腳與橫木的接合方式則是以圓鈌將橫木插入椅腳的榫孔而已。

B（24mm）　A（20mm）　A

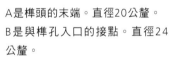

B A

A是榫頭的末端。直徑20公釐。
B是與榫孔入口的接點。直徑24公釐。

（左）組裝前的前椅腳。
（下）前椅腳與橫木的接合處。

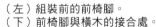

A
B

A
B

帶有錐度的榫孔

　　若問這張旅行椅的構造有什麼明顯的特徵，當然就是椅腳與橫木的接合處。這張旅行椅的橫木中央最粗，往兩端漸細的形狀（帶有錐度）。椅腳的榫孔也帶有錐度，才能與橫木接合。

　　假設橫木的榫頭末端與椅腳的榫孔是相同的錐度，將榫頭插入榫孔時，榫頭就能完全與榫孔貼合，摩擦係數也會因此升高，能穩固地接合，在拆解時，還能快速地拆下零件。這張椅子的木頭會隨著沙漠氣候、熱帶地區潮溼氣候或是其他的氣候而有不同程度的收縮，能適應各種氣候變化的構造（要注意的是，沒人知道克林特是否預設這款椅子會在砂漠或熱帶地區使用）。這款椅子的構造也同樣應用在小提琴這類木製弦樂器的弦栓（用來綁緊琴弦的構造）栓孔上。

　　由於貫穿椅腳的榫孔在入口與出口的直徑不同，所以使用了特殊的刀刃開榫孔。

分解與組裝
午睡椅

午睡椅
Siesta
英格瑪瑞琳 Ingmar Relling
1965 年

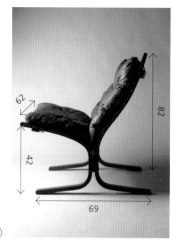

（單位：公分）

製造商：
Vestlandske Møbelfabrikk（挪威）、艾克尼斯（Ekornes ASA）、Rybo AS、LK Hjelle
負責外國市場的公司：
Westnofa（West Norway Factories Ltd.AS)
* 最初這張椅子是由Vestlandske Møbelfabrikk負責製造。現在是由LK Hjelle製造。
* 外國市場是於1954年由五間公司共同設立的Westnofa負責。

材質：櫸木模壓合板（12～13片貼合而成）

尺寸：
高：　82公分
座高：從坐墊上方起算：48公分
　　　從前椅腳骨架上方起算：42公分
寬：　62公分
深：　74公分
　　　前後椅腳的距離：69公分

* 除了這次介紹的款式外，還有高椅背款式與扶手款式。
* 板式組合

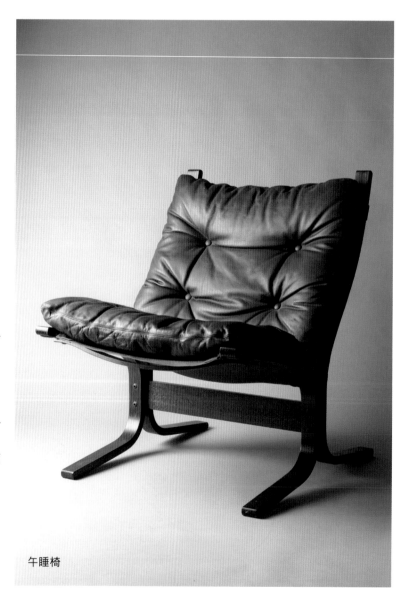

午睡椅

雖然以最少的零件組成，卻很舒適的板式組合椅

「午睡椅」（Siesta）可說是足以代表挪威設計的椅子之一。之所以如此受到消費者的喜愛，在於這張椅子的設計非常簡潔，整個構造也非常簡單，只使用了最少的零件組成，而且採用方便搬運的板式組合，可說是一張從構造到銷售都經過精心設計的椅子。

英格瑪瑞琳（1920～2002年）從1964年開始設計這張椅子，並在1965年完成原型，接著在1966年由Vestlandske Møbelfabrikk負責製作與銷售。負責外國市場的公司Westnofa也非常積極地出口這款椅子。雖然在1966年的銷售數量只有2,000張左右，但是到了1970年之後，便增至21,000張；進入90年代之後，銷售累積數量突破了60萬張，而且還在全世界50個國家銷售。

在此為大家介紹幾個讓這張椅子如此受歡迎的特徵。

① 零件不多的板式組裝

木製零件只有椅子兩側的前椅腳與後椅腳、前後椅子之間的橫木，以及座面前方與椅背的橫木。座面與椅背都是帆布材質，上面則是坐墊。利用繩子吊著帆布可說是天外飛來一筆的創意，也是非常合理的構造。

這款椅子的接合處非常少，所以骨架能在極短的時間之內組裝完畢，而且不需要特殊工具，任誰都能輕鬆組裝。由於是將零件的數量壓至最低的板式組裝，所以成本也相對較低，還很方便搬運，適合出口。

② 模壓合板

這張椅子沿用北歐常見的模壓合板與曲木技術，做成懸臂椅的形式。從這張椅子上可以發現高超的曲木技術與設計完美地結合。

前椅腳與後椅腳都使用了加工成U字型的模壓合板。當使用者坐在這張椅子上的時候，重量會往U字型合板的內側擠壓（往模壓合板不易斷裂的方向），所以這種設計也兼顧了結構的強度。

③ 寬敞舒適的體感

雖然椅背與座面只有帆布與坐墊，但坐在上面的體感非常舒適。若從舒適感全面評價這張椅子，其價格極為合理。

身兼家具與室內裝潢設計師的英格瑪瑞琳從十幾歲開始就在家具製作公司學習木工，之後進入挪威國立工藝藝術學院（SHKS）就讀，在阿恩科斯莫（Arne Korsmo、1900～1968年）底下學習建築與設計。著手設計包浩斯風格的建築，提倡機能主義的科斯莫是足以代表挪威的知名建築師之一。

瑞琳從挪威國立工藝藝術學院畢業後，便成為一名室內裝潢設計師與家具設計師。在發表「Siesta」這張午睡椅之前，不斷地研究折疊椅「Nordic」以及採標準化模組組成的家具「Combina」。他以合理的設計為出發點，透過簡單的結構壓低成本之餘，還提升了家具的機能性，賦予家具優雅的造型。瑞琳的工作態度想必是受到恩師科斯莫的影響，在十幾歲學到的木工技術也在他成為設計師之後，有著不少發揮的地方。

這是貼在骨架內側的貼紙。上面寫著「westnofa furniture made in norway」說明這張椅子是由負責外國市場的公司「Westnofa」銷售。

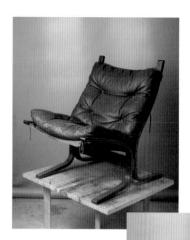

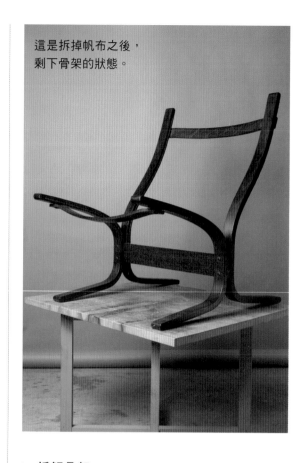

這是拆掉帆布之後，剩下骨架的狀態。

這是拆掉坐墊之後的狀態。可以發現帆布（長105公分、寬51～52公分）是以繩子綁在骨架上的。

▶ 拆掉帆布

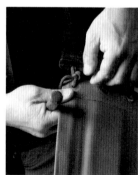

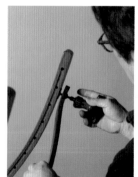

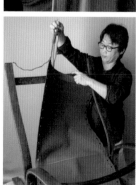

第一步是解開繩子。繩子在帆布兩端的孔，以及骨架側面的孔來回穿梭，藉此將帆布綁在骨架上。

▶ 拆解骨架

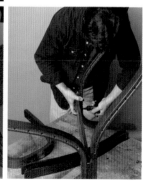

（左）這是椅背橫木與兩側後椅腳的接合處。拆掉固定座面前方的橫木與兩側前椅腳的螺絲（長15公釐）。（下方兩張照片）拆解前椅腳、後椅腳、兩支椅腳之間的橫木。拆掉固定這三個零件的螺絲。

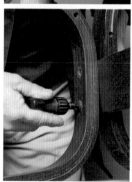

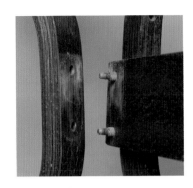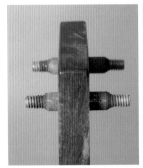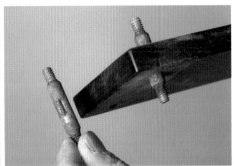

在螺絲的中央處有避免螺絲旋轉的措施（長度50公釐）。

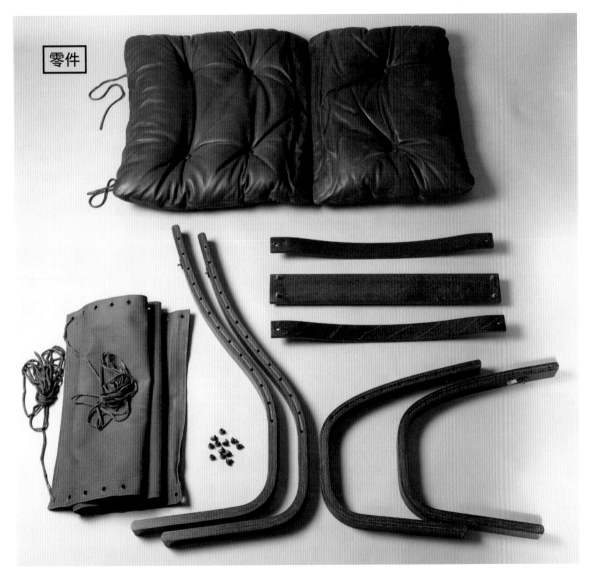

零件

由上而下依序為椅背的橫木、橫木、座面的橫木（椅背與座面的橫木雖然都有弧度，但只有椅背的橫木有供繩子穿過的孔）。由左至右分別是帆布（51～52公分×105公分的大小）、螺絲（長15公釐、螺絲頭的直徑14公釐、末端直徑8公釐）12根、後椅腳2根、前椅腳2根。其他還有螺絲（長50公釐、兩端直徑5公釐）4根。

組裝

▶ 組裝骨架

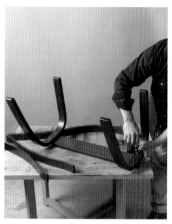

骨架組裝完成的狀態

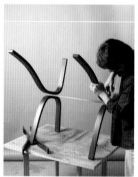
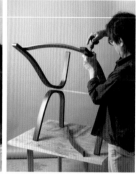

（左）安裝後椅腳。（右）接合後椅腳上方與椅背的橫木。

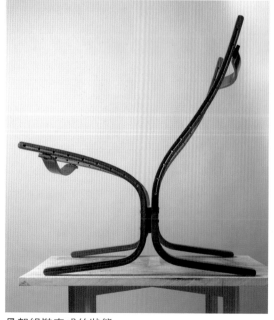

骨架組裝完成的狀態

▶ 安裝帆布

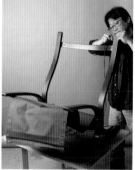

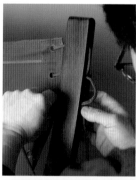

接著要將帆布綁在骨架上。一開始先讓繩子穿過兩側後椅腳上方的孔，讓帆布攤開來。

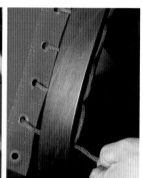

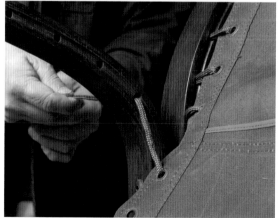

接著一邊拉緊帆布，一邊讓繩子反覆穿過骨架的孔。

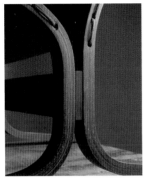

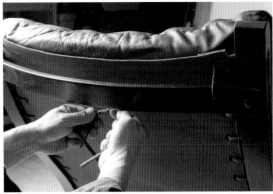

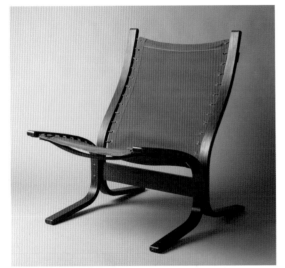

這是前椅腳與後椅腳的接合處。

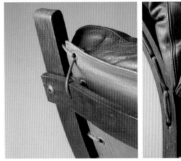

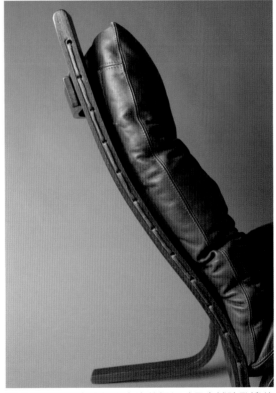

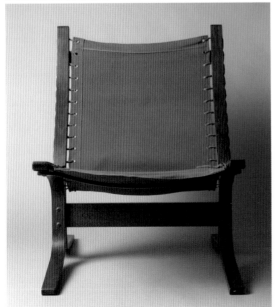

這是帆布綁好之後的狀態。

讓坐墊的繩子穿過帆布上方的繩扣（用來補強孔邊緣的金屬環），再穿過裝在椅背的橫木的孔。最後讓左右兩條繩子在橫木的背面打結，藉此固定坐墊。

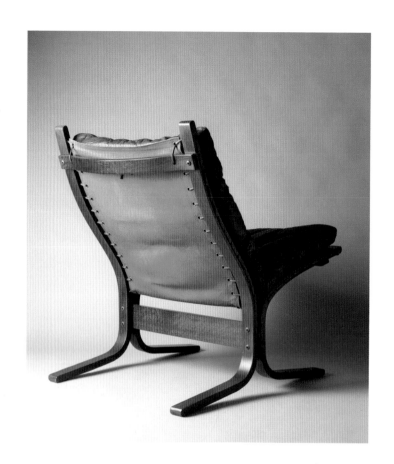

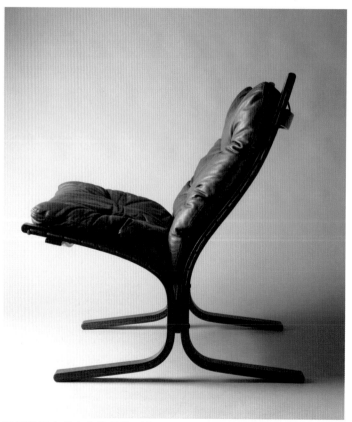

這是裝好坐墊之後的最終型態。

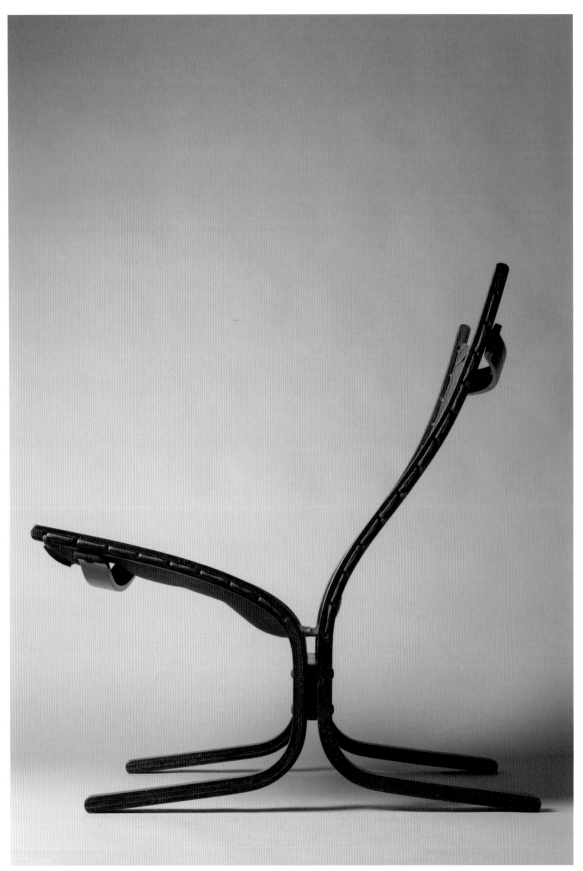

這是只裝好帆布的狀態。

分解與組裝
MK折疊椅

MK椅
MK Folding Chair
莫根斯科赫 Mogens Koch
1932年（原形）、1938年（展出*）、1960年（發售）

*1938年於哥本哈根匠師展參展

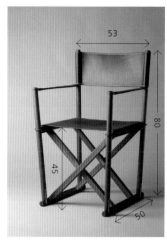

（單位：公分）

製造商：Rud. Rasmussen
*N. C. Jensen Kjaer、Interna（產品
編號MK16、參考P181）、Cado、
卡爾漢森父子（產品編號
MK99200、2020年底停止生產）

材質：桃花心木*、皮革
*通常會使用櫸木與帆布（在哥本哈
根匠師展參展時，就是使用櫸木與
帆布製作）。
*這張椅子的材料是大葉桃花心木。
恰到好處的硬度非常容易加工，也
很耐用，連色澤都很迷人。自古以
來都常被製成高級家具。
學名：Swietenia macrophylla

尺寸：
高：展開時80公分
　　收納時88公分
座高：45公分
寬：展開時53公分
　　收納時7公分
深：50公分
*折疊式（Folding Chair）

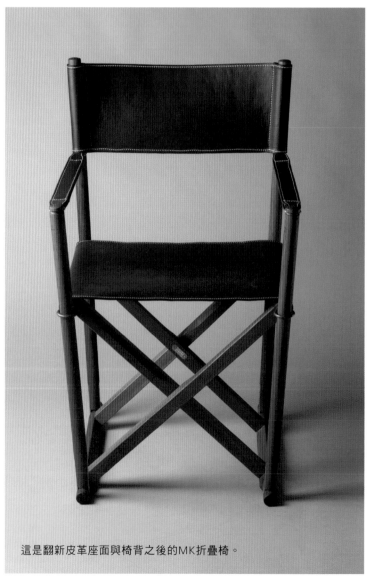

這是翻新皮革座面與椅背之後的MK折疊椅。

知名MK折疊椅是如何誕生的?

雖然發表至今已90年,但這款MK折疊椅仍憑藉著獨特的構造與洗鍊的設計博得眾人青睞。座面與椅背的部分為帆布或皮革(這次組裝的椅子為皮革),是採左右折疊的形狀。這種椅子也被歸類為導演椅。

身兼建築家與設計師的莫根斯科赫(1898~1992年)在與卡爾克林特一起工作的1920年後期,搬到哥本哈根郊外的雙層公寓,也在新家附近的店家購買平價折疊椅。1932年,以這張折疊椅為靈感,設計另一張折疊椅,也以這張折疊椅報名參加教會椅子甄選,可惜最後落選。當時這項作品就是在日後熱賣的MK折疊椅的原型。

這張MK折疊椅的靈感不只來自上述的平價折疊椅,還受到在國立藝術學院就讀時的老師卡爾克林特的影響。他從卡爾克林特的愛書《SAFARI A SAGA of the AFRICAN BLUE》(參考P159)看到作者夫婦坐的那張板式組合木椅之後便得到靈感,著手重新設計旅行椅。

當時的科赫也想製作方便搬運,構造精巧實用的椅子。於是他在椅腳安裝銅環,設計讓椅子能快速開闔與折疊的構造。雖然坐在上面會有點搖晃,但還是能透過使用者的體重穩住椅子。

1938年,與家具工坊的N. C. Jensen Kjaer組隊參加哥本哈根匠師展。雖然在這個展的比賽裡得獎,但還未能商品化。直到1960年之後,才由Interna(丹麥的家具製造商)做成商品[1],同時也製造了兒童椅[2]的款式。

接著為大家介紹幾個MK折疊椅被譽為名椅的特徵。

① 四個銅環

四支椅腳都被銅環(安裝在座面的四個角落)套住。在椅腳展開或收合時,銅環會沿著椅腳平滑地上下移動。

② 椅腳、接觸地面的圓棍、U字型金屬扣具的關係

前後椅腳與接觸地面的圓棍是以U字型金屬扣具接合。雖說是接合,其實也沒有完全固定。U字型金屬扣具是以螺絲固定在椅腳上,但圓棍並未直接利用螺絲將其固定在椅腳上。在椅腳展開與收合時,圓棍會像是往U字型金屬扣具的內側滑動般滾動。就是因有銅環與U字型金屬扣具,MK折疊椅才能採用這種構造。

③ 承襲早期折疊椅的X交叉

雖然科赫在這張椅子應用了上述①與②的嶄新手法,卻也沿用了古埃及時代的X交叉折疊椅的樣式。古羅馬的「sellacurulis」、文藝復興時代的「dantesca」、拿破崙時代的「將軍椅」,以及在住家附近的小店購買的平價折疊椅,都可說是繼承了傳統的折疊椅。

1
之後又由Cado(70年代)、Rud. Rasmussen接手製造。後續Rud. Rasmussen公司併購卡爾漢森父子,仍持續製造,直到2020年年底停止生產。

2
兒童椅的款式被稱為「孫子椅」(Grandchild Chair),意喻著價格高到不是祖父母就買不起的程度。

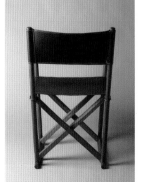
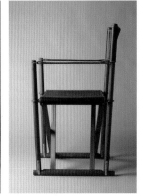

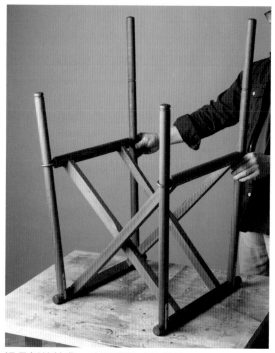

這是拆掉椅背、座面與扶手的狀態。可以發現支撐著座面的X構造的交點處有旋轉軸。

▶ 拆掉U字型金屬扣具

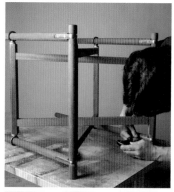

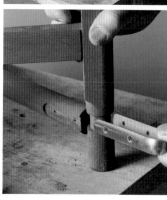

拆掉與椅腳接合的U字型金屬扣具。接觸地面的零件（圓棍）未以螺絲固定在椅腳上。

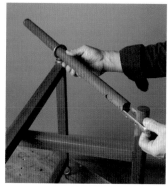

從上方骨架的末端銅環抽掉前椅腳。

▶ 拆解骨架

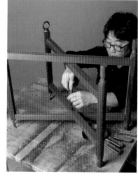

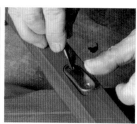

拆掉兩個骨架交錯之處的板子（功能是遮住左下角照片銅棒的頭）。

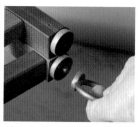

（左）拆掉連接椅腳的銅棒（旋轉軸）。（上）將裝在上方骨架末端出的銅環轉下來。

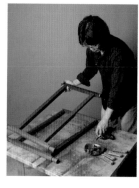

（左）這是從骨架拆掉金屬扣環的狀態。（上）這是椅腳末端與U字型金屬扣具。

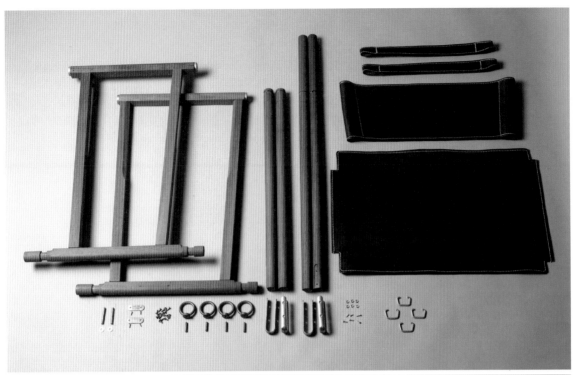

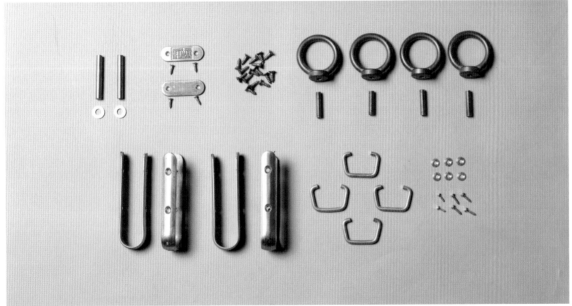

（上）由左至右分別是：

· 內側的骨架

· 外側的骨架：

　骨架上方的長度39公分，下方的長度50公分

· 前椅腳2根：長65公分、剖面（橢圓形）2.2公分×3公分

· 後椅腳2根：長85公分、剖面（橢圓形）2.2公分×3公分

· 皮革零件（由上至下分別是扶手、椅背、座面）

· 下方的部分是固定用的金屬扣具與銅環

（下）U字型金屬扣具、銅環、蓋子

· 左上的銅棒：長4.5公分

· 右上的銅環：直徑4.5公分

· 左下的U字型金屬扣具：長10公分、寬（U型開口處的外緣）2.5公分

組裝

▶ 組裝椅腳與骨架

將銅環安裝在上方骨架的末端處。

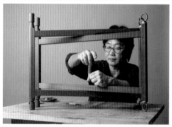

將銅棒（旋轉軸）插入骨架的交錯處。

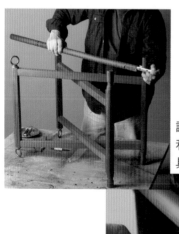

讓椅腳穿過銅環。利用U字型金屬扣具固定椅腳。

▶ 安裝帆布

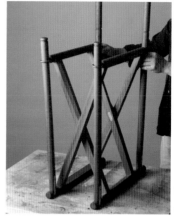

椅腳與骨架組裝完畢。

▶ 安裝座面與椅背

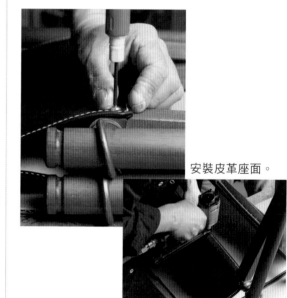

安裝皮革座面。

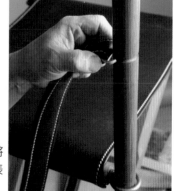

安裝皮革扶手。將扣環嵌入後椅腳表面的淺溝。

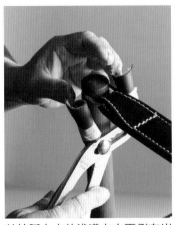

前椅腳上方的淺溝左右兩側有嵌入扣環的洞。將扣環嵌入洞中。

將皮革椅皮插入後椅腳。

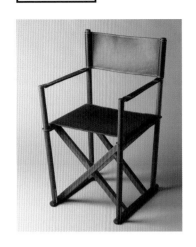

值得注意的特徵

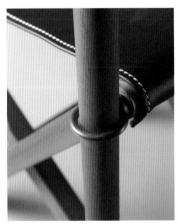

椅子在開合時，銅環會在椅腳上下移動。

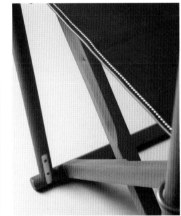

裝在椅腳末端與接觸地面的零件（圓棍）U字型金屬扣具並未以螺絲固定在圓棍上。當椅子開合時，圓棍會如滑動般地在U字型的曲面部分滾動。

椅子收合時，座面會完整地折疊。椅腳有稍微削細，所以折疊後的座面才有空間可收納。

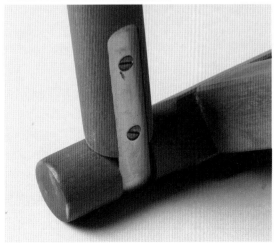

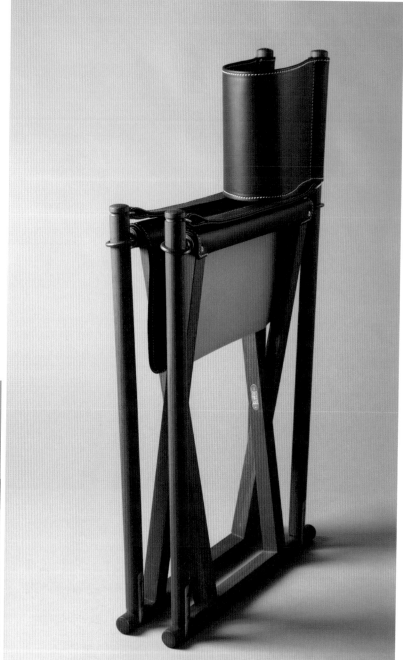

折疊的狀態。

這是安裝在骨架X構造
內側的銘版。上面刻著
MOGENS KOCH與RUD
RASMUSSEN。

INTERNA生產的MK折疊椅

MK折疊椅於1960年由INTERNA商品化（INTERNA
是於1970年代初期開始生產）。

下列是INTERNA的MK折疊椅（櫸木材質）折疊分
鏡圖。請將注意力放在前椅腳的銅環位置。可以發
現在椅子折疊的過程中，銅環的位置不斷往上移
動。

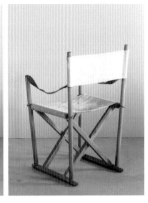
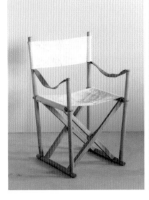

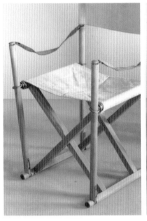
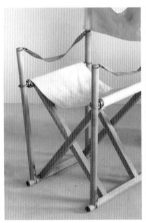
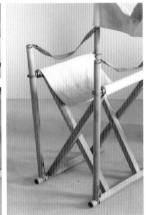
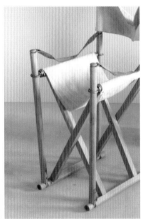

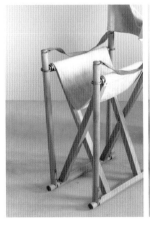
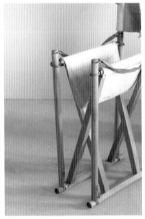
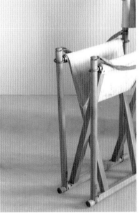
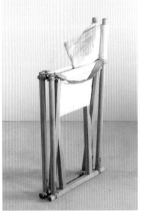

INTERNA生產的
MK折疊椅。

這是安裝在骨架X構
造內側的銘版。上面
刻著MOGENS KOCH
與INTERNA。

解體與修復
「紙繩編織折疊椅」

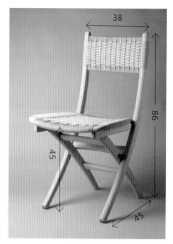

紙繩編織折疊椅
設計師：不詳
製作年份：不詳

（單位：公分）

製造商：不詳

材質：櫸木

尺寸：
高：
· 展開時86公分
· 收納時99公分
座高：45公分
寬：
· 椅背上緣：38公分
· 座面前緣：45公分
深：
· 前椅腳與後椅腳的距離：45
公分
· 座面深度：41公分

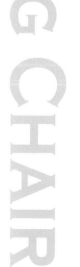

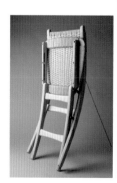

修復後的紙繩編織折疊椅。

在折疊椅少見的
紙繩編織座面與椅背

「紙繩編織折疊椅」在本書介紹的椅子之中算是異類。在外國家具網站上，通常是以「漢斯韋格納風格折疊椅」命名[1]。

本書介紹的椅子都是共同著作坂本在二手回收店購買的。這款椅子雖然沒在骨架上貼印有製造商名稱的貼紙，卻刻了「JAPAN」，所以有可能是外國製造商出口至日本的產品，或是仿冒日本製的產品，也可能是由日本的家具製造商製作，再銷往外國的產品。

特意介紹這張椅子的理由有兩個。一個是紙繩編織的袖珍型折疊椅很少見，另一個理由是就算這張椅子是在二手回收店買到的，就算這張椅子不知出自誰的手，也不管這張椅子是否渾身是傷，只要經過修理以及更新座面，就能浴火重生變為漂亮的椅子。

接下來為大家介紹這張椅子的特徵，以及為什麼會被認為是漢斯韋格納風格的理由。

① 座面與椅背都是紙繩編織

這張折疊椅的最大特徵就是紙繩編織。藤皮的折疊椅非常常見，但紙繩編織的折疊椅卻少之又少。這有可能是為了營造北歐的質感才採用紙繩編織的方式製作。

這張椅子的紙繩編織作業非常費工，因為座框側面外緣的弧度很大，紙繩很容易滑動。可能在設計的時候，沒有特別顧及座面該怎麼製作。這款椅子的紙繩編織採用的是平編法，為的是讓座面變薄。

② 折疊構造

椅子的折疊構造有非常多種，而這款椅子的折疊構造有可能源自漢斯韋格納設計的折疊椅（JH512、PP512）。例如說，金屬模具的部分有可能參考了韋格納的椅子。

折疊構造的金屬模具是衣櫃門的門軸鉸鏈[2]，用意是為了讓旋轉軸位移。

③ 坐在上面的感覺……

老實說，坐在上面不太舒服。如果把這張椅子當成平常擺在房間角落，偶爾坐一下的椅子，或是用來趕客人回家的椅子應該很適合。這張椅子要是能設計得更好坐一點就好了，但我猜設計師只是想做一張紙繩編織的折疊椅吧。

1
在網站上的名字是「Hans Wegner style folding rope chair」，也有刻了YUGOSLAVIA字樣的椅子。

2
門軸鉸鏈的英文是pivot hinge。指的是裝在門的上下兩端，讓門得以旋轉開合的軸心。

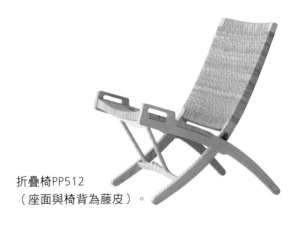

折疊椅PP512
（座面與椅背為藤皮）。

刻在骨架上的JAPAN
字樣。

▶ 拆開骨架

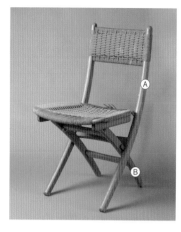

這是解體之前的椅子。

在此將椅背連接前椅腳的構造稱為Ⓐ，再將座面前方連往後椅腳的構造稱為Ⓑ。

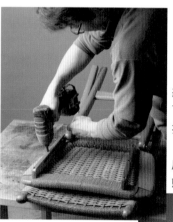

（左）利用電動螺絲起子將固定座框下方滑軌的螺絲拆掉。
（下）這是Ⓐ、Ⓑ座面分解之後的狀態。

（上）拆掉裝在Ⓑ的末端的金屬模具（在座框下方的滑軌滑動的模具）。
（右）拆掉Ⓑ的橫木。

▶ 剝除紙繩

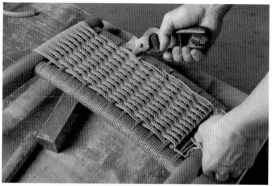

剝除椅背的紙繩。

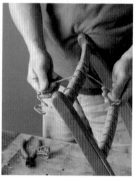

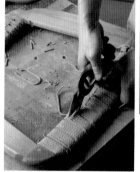

剝除座面的紙繩。

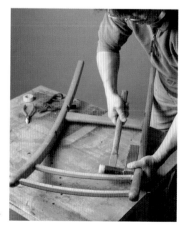

拆掉椅背的橫木。

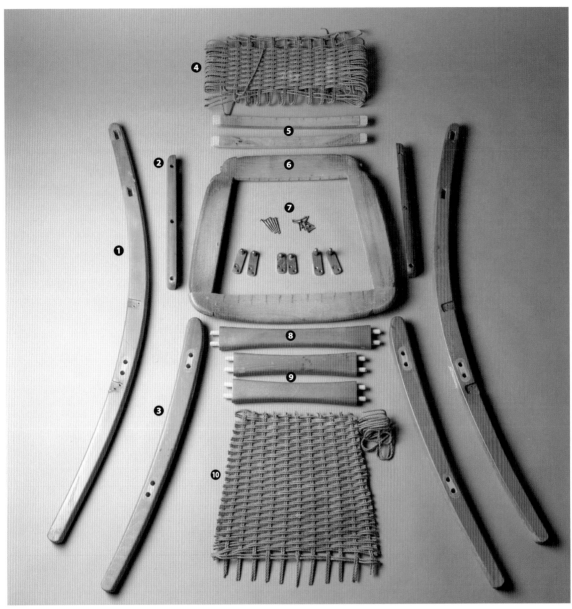

這是解體之後的狀態：

❶骨架Ⓐ連接椅背與椅腳的零件（長95公分）

❷座框下方的滑軌（內側設有軌道）

❸骨架Ⓑ連接座面與椅腳的零件（長58公分）

❹椅背（紙繩編織）

❺椅背的2根橫木

❻座框

❼接合處的金屬模具、螺絲

❽骨架Ⓐ的橫木

❾骨架Ⓑ的2根橫木

❿座面（紙繩編織）

❼的特寫照片。下方的金屬模具是以鍍成金色的鐵製作。

修復

▶ 組裝骨架

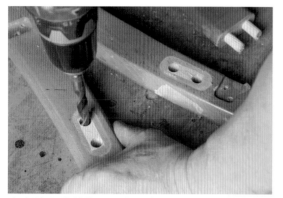

先去除在Ⓐ的榫孔固化的黏著劑。

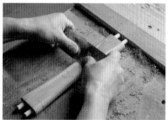

利用刮刀或電動砂紙機磨掉骨架表面的亮漆。

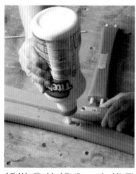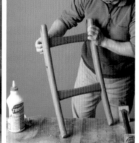

組裝Ⓑ的部分。在榫孔擠入黏著劑,再插入橫木。

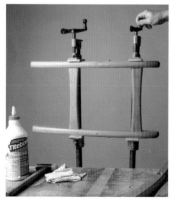

利用快速夾固定,等待黏著劑乾燥。

接下來要修復骨架的裂縫。在裂縫上抹一些黏著劑,再以快速夾固定,然後用布擦掉溢出來的木工白膠。這個部分可先以電動砂紙機磨平。

組裝Ⓐ的部分。在椅腳的榫孔擠入黏著劑,再插入橫木。利用快速夾固定,等待黏著劑乾燥。

▶ 座框與骨架的拋光

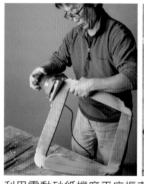

利用電動砂紙機磨平座框表面。

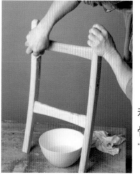

利用沾了肥皂水的布擦拭骨架。
* 目標是讓肥皂的油脂滲入木頭。

▶ 座面的紙繩編織（垂直方向）

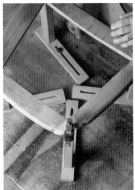

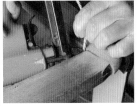

（左）將座框固定在工作檯上。
（上）將紙繩的繩頭用釘針固定在前座框的內側邊角。

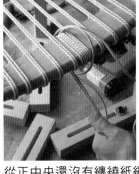

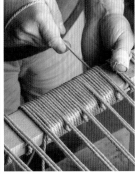

從正中央還沒有纏繞紙繩的部分往左側開始纏繞紙繩（纏到左側邊緣後，再從正中央往右側纏繞）。

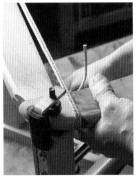

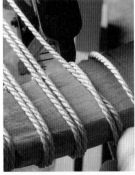

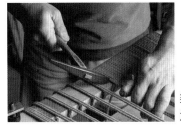

盡可能讓紙繩之間沒有空隙。

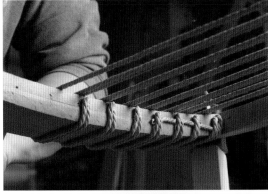

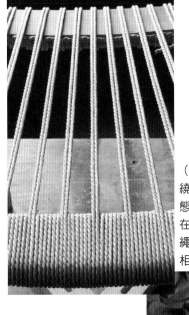

每次都以2條紙繩纏繞座框的前後部分，且在每次纏繞之後，都以釘針固定。

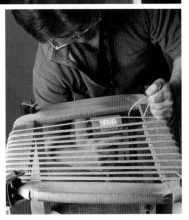

（左）這是前座框繞完紙繩之後的狀態。（下）接著要在後座框纏繞紙繩。方法與前座框相同。

▶ 編織座面的紙繩（水平方向）

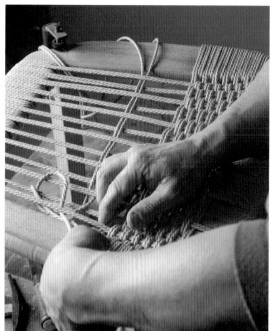

記得不時將紙繩壓緊，避免紙繩之間留有空隙。座框外側的弧度較為明顯，紙繩很容易滑動。

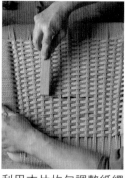

利用木片均勻調整紙繩的密度。

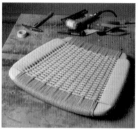

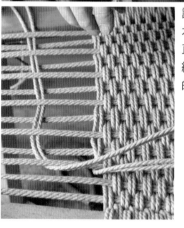

讓2條紙繩沿著水平方向，與垂直的紙繩上下交織（隆起與下凹的構造）。

這是編好紙繩的座面正面（左）與背面（下）。

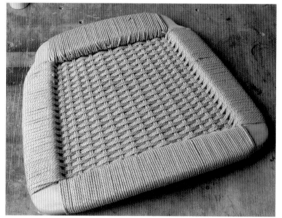

▶ 編織椅背的紙繩

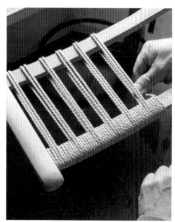

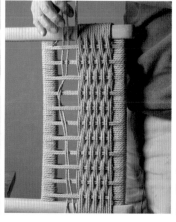

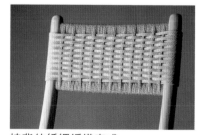

椅背的紙繩編織完成。

仿照座面的方式先編垂直方向的紙繩，再編水平方向部分。椅背的正反兩面都要編織。

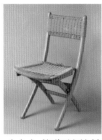
▶ 組裝零件

為了方便說明，將構造Ⓐ稱為椅背Ⓐ，將構造Ⓑ稱
為後椅腳Ⓑ，再將座面稱為座面Ⓒ。

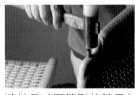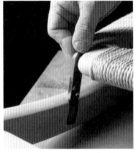

將軸承（圓筒形的管子）插入座面Ⓒ的後半部，也
就是左右兩端的凹陷處。將金屬模具裝在後椅腳Ⓑ
的上方末端。

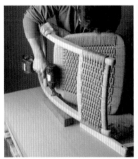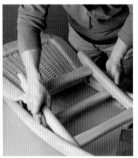

將金屬模具插入剛剛裝在座面Ⓒ的軸承，再將該金
屬模具插入椅背Ⓐ的滑軌，然後以螺絲固定。

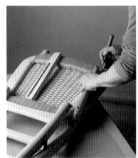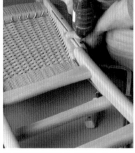

以螺絲固定位於上方照片另一側的金屬模具。讓後
椅腳Ⓑ與組好的椅背Ⓐ、座面Ⓒ組合，再裝上金屬
模具固定。

將安裝在後椅腳Ⓑ末端的金屬模具嵌入滑軌（讓Ⓑ
能前後滑動的滑軌），再裝在座框下方。

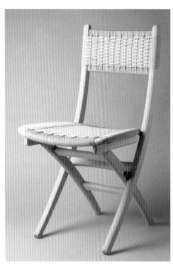

（上）修復前的椅
子。（右方和下方
的四張照片）更新
紙繩與修復之後的
椅子。

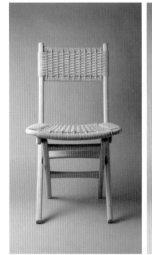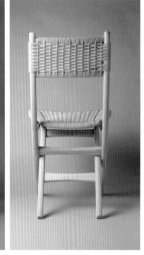

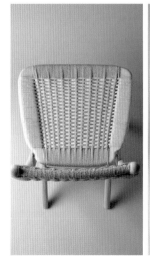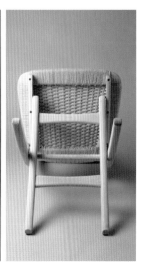

折疊構造 （下列的解說圖是從椅子中心線切開的剖面圖）

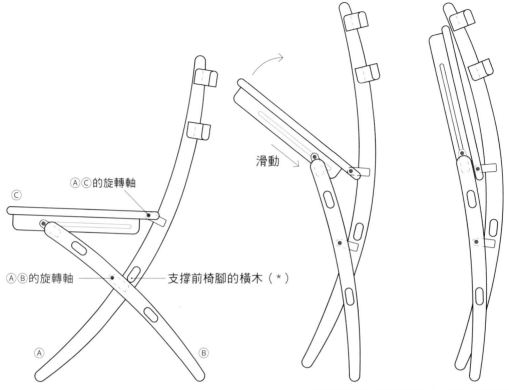

©
Ⓐ Ⓒ 的旋轉軸
Ⓐ Ⓑ 的旋轉軸 ————— 支撐前椅腳的橫木（＊）
Ⓐ
Ⓑ
滑動

＊撐開椅子時，Ⓑ會抵到橫木，避免椅腳繼續張開。

扮演重要角色的金屬模具

這張折疊椅由下列三種構造組成：
Ⓐ連接椅背與前椅腳的構造
Ⓑ連接座面前方與後椅腳的構造
Ⓒ座面
這三個構造就算拆開來，也能保持穩定。

　　椅子的可動構造是利用金屬板、插銷這類金屬零件製作。在木頭刻出足以收納金屬板的滑軌，再利用螺絲將金屬板固定在滑軌裡面。使用這些金屬模具就能實現折疊構造。金屬零件的形狀與漢斯韋格納設計的PP512的金屬零件非常類似。

　　當椅子撐開時，Ⓐ與Ⓑ會交叉，而位於Ⓐ的下方的橫木會撐住Ⓑ的後椅腳，所以就算座面承受了壓力，椅子也不會垮掉。要實現這種折疊構造，就要利用金屬模具讓Ⓐ與Ⓑ的旋轉軸移到Ⓐ的外側，而不是移到Ⓐ Ⓑ的交錯處。

　　假設旋轉軸位於Ⓐ Ⓑ的交錯處，那麼Ⓐ下方的橫木就會卡住椅子，椅子就無法收合。雖然也可以將橫木挪到外側，但這張椅子的作法是利用金屬模具讓旋轉軸位移。

　　Ⓐ Ⓒ的旋轉軸與Ⓐ Ⓑ的旋轉軸一樣，都是利用金屬模具位移到Ⓐ的外側。如果想要讓座面更好坐，座面最好比Ⓐ的椅背更寬。由於這張椅子的座面後方寬度隨著Ⓐ的內側寬度縮減，所以只要加上旋轉軸就能折疊這張椅子（座面前面的寬度比椅背更寬）。

　　Ⓑ Ⓒ的可動部分是讓裝在Ⓑ末端的插銷在滑軌（刻在座面下方零件內側的滑軌）移動的構造（右頁下層的照片）。這部分的金屬模具與前述的金屬模具相同。

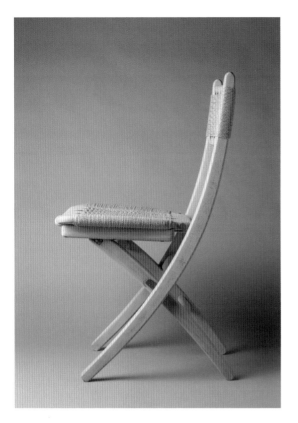
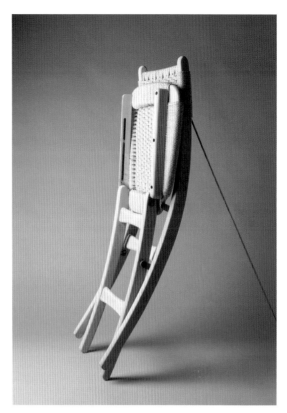

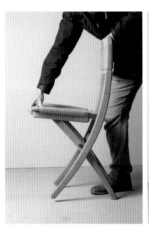
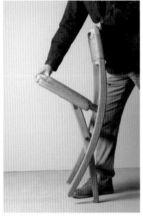

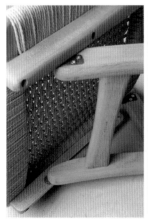
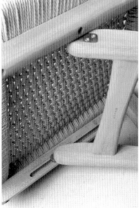
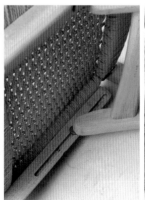
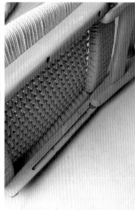

解體、修復
貝殼椅

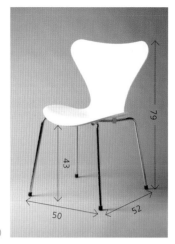

（單位：公分）

貝殼椅
Series 7 Chair（3107）
阿納雅各布森 Arne Jacobsen
1955年

製造商：弗利茲韓森
　　　　Fritz Hansen

材質：櫸木合板（貝殼構造的內
　　　層）、橡木或柚木（貝
　　　殼構造的化妝板）、不
　　　銹鋼管（椅腳）

尺寸：
高：　　79公分
座高：43公分（也有46公分的
　　　款式）
寬：　　50公分
　　　座面最寬之處46公分
深：　　52公分

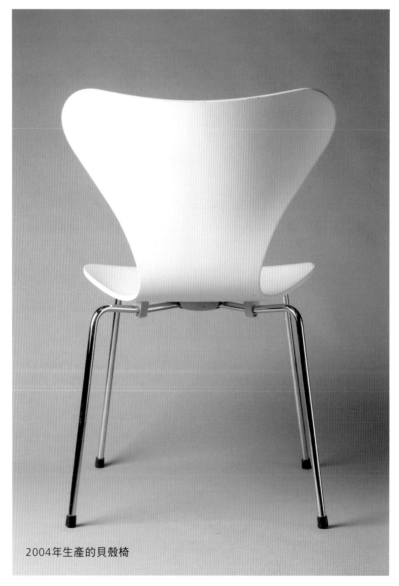

2004年生產的貝殼椅

信奉完美主義的雅各布森催生的椅子——椅背與座面一體成型的模壓合板椅

　　足以代表丹麥的建築師與設計師的阿納雅各布森著手設計了多款椅子。其中的貝殼椅自1955年發售之後，在全世界以不同的方式應用，也達成售出幾百萬張的銷售紀錄。貝殼椅在這段期間經過了一些修改，例如換了部分材質就是其中之一。

　　貝殼椅是螞蟻椅的進階版。第二次世界大戰之後，美國的查爾斯與伊姆斯（Charles & Ray Eames）發表了立體曲面的模壓合板椅子（DCW）；雅各布森從這類椅背與座面分開的DCW椅子得到靈感之後，便想製作椅背與座面一體成形的模壓合板椅子。在弗利茲韓森的協力之下，為了提升生產效率，特別將這款椅子做成特殊的蜂腰形狀。1952年，椅背與座面一體成形的三腳螞蟻椅問世，這款椅子也因為減少了零件的數量而得以降低製造成本。

　　將螞蟻椅的貝殼（一體成形的椅背與椅座）稍微放大，以及只有腰部的曲線一處之後，這種簡約的設計就是所謂的貝殼椅。椅腳則改成更加穩定的四支腳。之後還衍生出扶手椅或是帶有滾輪的椅子，讓Series 7系列的產品線更加豐富。

　　接著為大家介紹一些貝殼椅在構造上的特徵。

① 9層合板

　　從椅背到座面的貝殼造型是以薄木板貼合而成的素材製作，而芯材的部分則是以7片櫸木單板所製。為了提升合板的強度，特地以木紋直交的方向貼合木板。外側則貼了橡木或柚木的化妝板（突板）。此外，用來製作貝殼構造的木板總共有9層。化妝板與芯材之間貼了棉布（印度棉）[1]（參考P195）。

　　化妝板的製作方法是先從原木刨出薄木片（厚度0.7公釐），再將薄木片切成10幾公分寬，然後以水平方向貼成大塊的薄木板。在黏著面塗上膠水後，再將櫸木板、棉布、化妝板疊在一起，接著利用沖床的高熱與壓力，將這些材質壓成立體曲面的貝殼造型[2]。

② 帶有腰線的貝殼

　　貝殼椅的椅背越是接近下方就越細（最細之處為22公分，上方最寬之處為50公分）。這種腰身的設計讓椅背更有彈性，也讓立體的合板在彎曲之際不會出現皺紋，使用者坐在上面的時候，也會覺得較有彈性。椅背上方與座面的兩端均是呈稍微往內彎的形狀。這一點點的弧度讓使用者坐得更加舒適。貝殼造型的結構非常穩固，就算使用者坐在彎曲加工的部分也不會被壓垮[3]。

③ 椅腳與貝殼構造的關係

　　比較容易讓人忽略的是，貝殼椅的椅腳與貝殼構造只透過位於座面背面中央處的圓形金屬模具接合（椅腳與圓形金屬模具連接）。此外，這四支椅腳都是穿過橡皮塞（Rubber stopper）固定，再撐住座面。正確來說，椅腳未與座面直接接觸。橡皮塞也能在多張椅子疊在一起收納的時候吸收其衝擊力。

　　包住圓形金屬模具的外殼是以合成樹脂製作，但之前是以金屬製作，此外，固定圓形金屬模具的基板在不同的時期，也採用不同的材質製作，例如現在使用的是合成樹脂製作，過去則是使用合板製作。

1
就製造商的說明而言，加入印度棉是為了增強貝殼構造的強度，但是否真的加強了強度則不得而知。表面的化妝板是10幾公分寬的薄木板，主要是以水平的方向與芯材貼合。這種貼合方式有可能是為了讓這塊薄木板的接縫更加穩固吧。

2
本書的共同作者西川曾於2007年前往位於哥本哈根郊外的總公司工廠參考製造工程。現在則是在波蘭的工廠生產。

3
雖然衝擊力吸收測試與品管都非常嚴謹，但在極少數的情況下，還是有可能會出現裂縫（參考P194）。

將貝殼椅（1984年製）的貝殼構造
換成2014年生產的貝殼構造

貼在座面背面
的弗利茲韓森
的貼紙。

| 解體 | 作業：坂本茂 |

▶ 1984年生產的貝殼椅在貝殼構造出現了裂縫

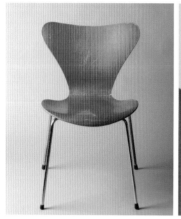
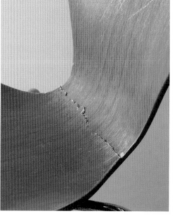
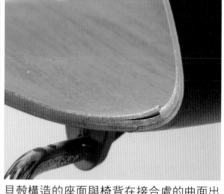

貝殼構造的座面與椅背在接合處的曲面出
現了裂縫。

▶ 拆掉椅腳

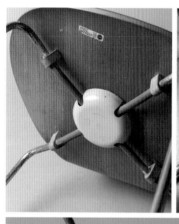
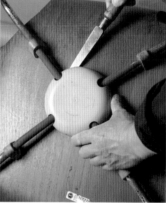
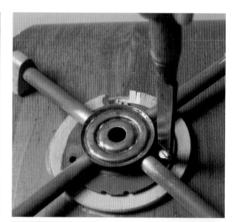

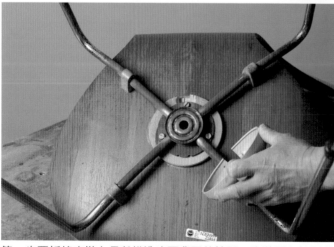
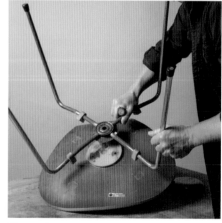

第一步要拆掉安裝在貝殼構造座面背面的椅腳。先將罩在椅腳基
部的合成樹脂外殼拆掉。

椅腳基部的圓形金屬板（直徑9公分）與
貝殼構造是以3根螺絲（長度20公釐）固
定。鬆開螺絲之後，將椅腳拆下來。



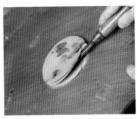 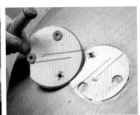

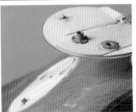

拆掉固定在貝殼構造座面背面的圓形合板。這個圓形合板有三個螺絲孔。從圓形合板與貝殼構造的貼合面來看，會發現這三個螺絲孔塞入帶有腳釘的螺帽。現行貝殼椅的圓形合板是以合成樹脂製作的。

從貝殼構造拆掉椅腳之後的狀態。

▶ 掰開貝殼構造

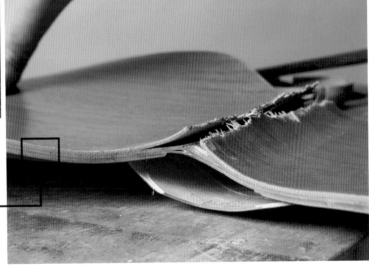

雖然不是很清楚，不過可以看到7塊木板（櫸木）疊在一起的紋路。上下兩層是薄薄的化妝板（柚木）。

將貝殼構造往外掰。

掰開貝殼構造之後，作為芯材使用的櫸木就會露出來。可以發現這些木板是以木紋互成直角的方向貼合（❶與❷的木紋方向不同）。在❶的部分可以看到許多櫸木特有的短線斑紋。表面的化妝板（柚木、❹）的下方有布料（❸），這些布料應該是為了增加化妝板的強度。

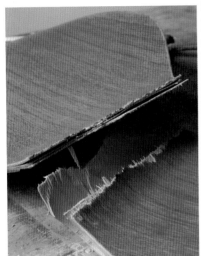

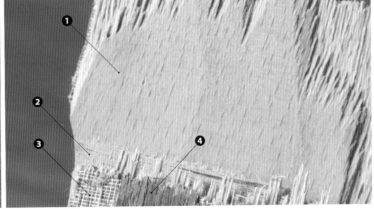

▶ 替2004年生產的貝殼構造的背面加工

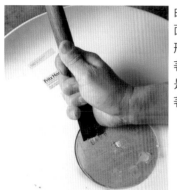

由於貝殼構造的座面背面中央處的圓形部分黏了一些黏著劑,所以第一步是先用刮刀刮除黏著劑。

在重新製作的圓形合板塗上黏著劑。之後要將這個圓形合板黏在椅腳的基部。

生鏽的椅腳。

經過除鏽處理後,去除不少鏽漬。

這次是利用噴砂機與除鏽的噴霧去除鏽漬。建議在室外進行這項作業,在室內進行的話,空氣之中會瀰漫著粉塵。

▶ 清理椅腳

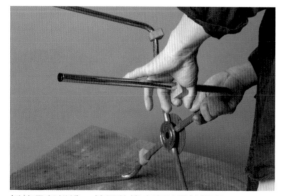

拆掉貝殼構造、椅腳的橡皮塞以及椅腳套。

▶ 將椅腳裝在貝殼構造上

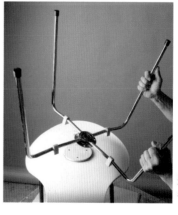

將椅腳裝在座面的背面。

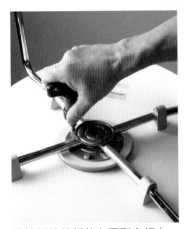

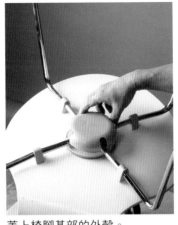

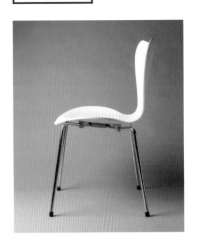

將椅腳的基部放在圓形合板上，
再鎖上3根螺絲。

蓋上椅腳基部的外殼。

2006年生產的貝殼椅

雖然外觀與舊款無異，但座面與椅腳的接合處，也就是圓盤的素材已經更新過。

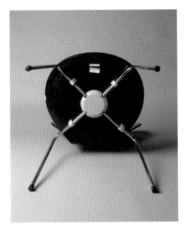

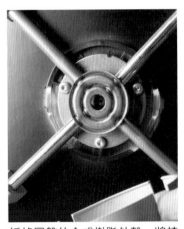

座面的背面。

拆掉圓盤的合成樹脂外殼。將椅
腳固定在座面的螺絲有三處。這
部分與1984年生產的款式相同。

貼在座面背面的弗利茲
韓森的貼紙。

這是兩種不同的圓盤，
可以發現左側的圓盤是
以合板製作；右側的圓
盤則是於2006年以合
成樹脂製作。

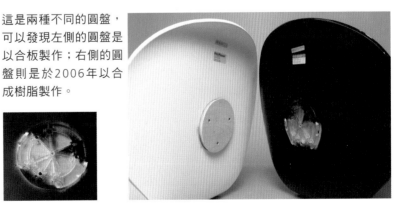

固定在座面背面的合成樹脂
圓盤（直徑12公分）。早期
這個部分是以合板製作。

解體　作業：檜皮奉庸（檜皮椅子店）

貝殼椅（有扶手的旋轉椅、5支椅腳、有滾輪、全包覆布面）
Series 7 Swivel Armchair（3217）

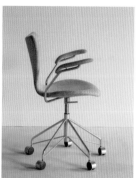

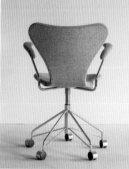

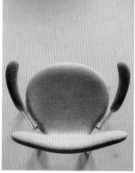

▶ 拆除椅腳

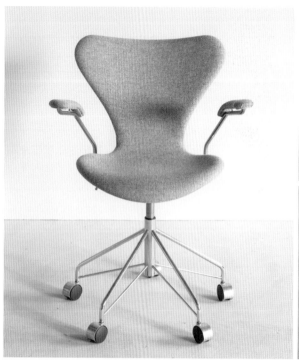

拆掉裝在座面背面的椅腳及將圓形金屬板（直徑18
公分）固定在座面背面的3根螺絲（長20公釐）。

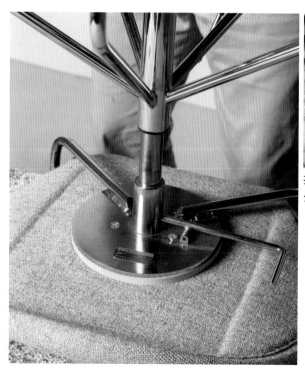

（左）與座面背面接合的合成樹脂圓盤（直徑
11.5公分）。（右）將椅腳固定在座面背面的
螺絲（長20公釐）。

▶ 拆解扶手

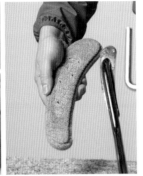

從扶手的骨架拆掉肘墊。鬆開固定肘墊的螺絲。以螺絲固定的部分有5處。

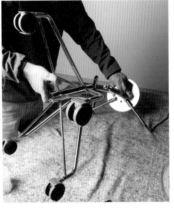

將椅腳結構拆成與上方座面背面接合的部分以及5支椅腳的部分。

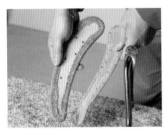

肘墊可掰成兩半。可以發現是在金屬板外罩了一層布。

▶ 剝除貝殼構造的布面

▶ 將椅腳的支柱拆成兩個部分

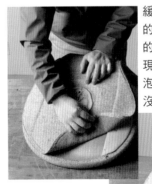
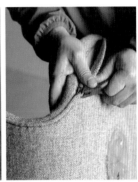

拆掉固定布面的釘針。

拆掉裝在支柱最下方的固定模具。

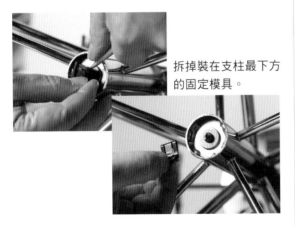

緩緩地撕下貝殼構造背面的布面之際,會看到內層的合板與PU泡棉。能發現兩側與後方都貼上PU泡棉,但是中央的部分並沒有PU泡棉。

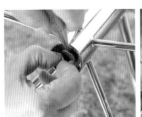
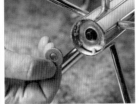

拆掉墊片(直徑18公釐)。

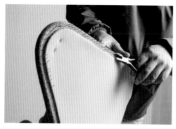

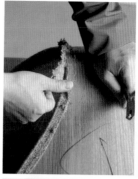

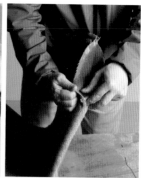

拆掉每根釘針。

REPUBLIC OF Fritz
Hansen的標籤。

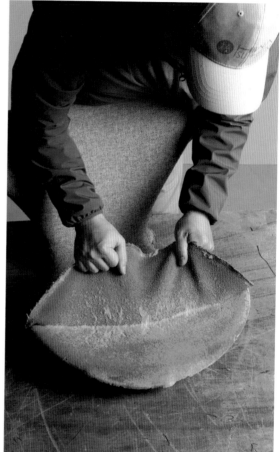

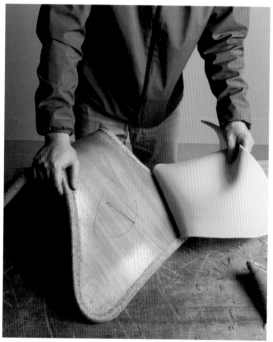

剝除黏在合板的PU泡棉。

剝除貝殼構造正面的布面。布面與下層的PU泡棉都
是以膠水牢牢地黏貼。

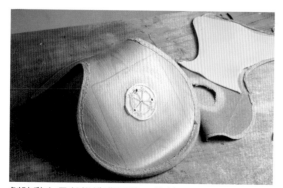

剝除黏在貝殼構造背面的PU泡棉。

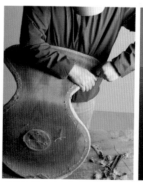

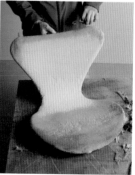

去除黏在貝殼構造背面邊緣的布面。

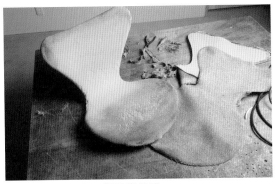

這是剝下來的布面與貝殼構造。

（左）可以看到固定椅腳的3處螺絲孔。（右）貝殼構造的合板剖面。

▶ 剝除PU泡棉

利用美工刀剝除緊緊黏在貝殼構造合板的PU泡棉。

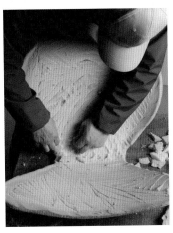

利用金屬刷子刮除殘存的PU泡棉。

▶ 剝除肘墊的布面

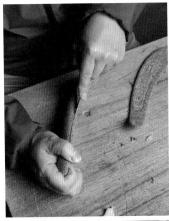

（左）從肘墊側面的縫線處插入刀片。肘墊的長度為26公分，最大寬度為6公分。（下）剝除布面之後，可看到下層的PU泡棉。

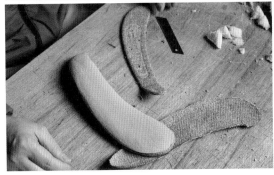

剝除PU泡棉。肘墊是由布面、金屬板、PU泡棉、薄布所組成。

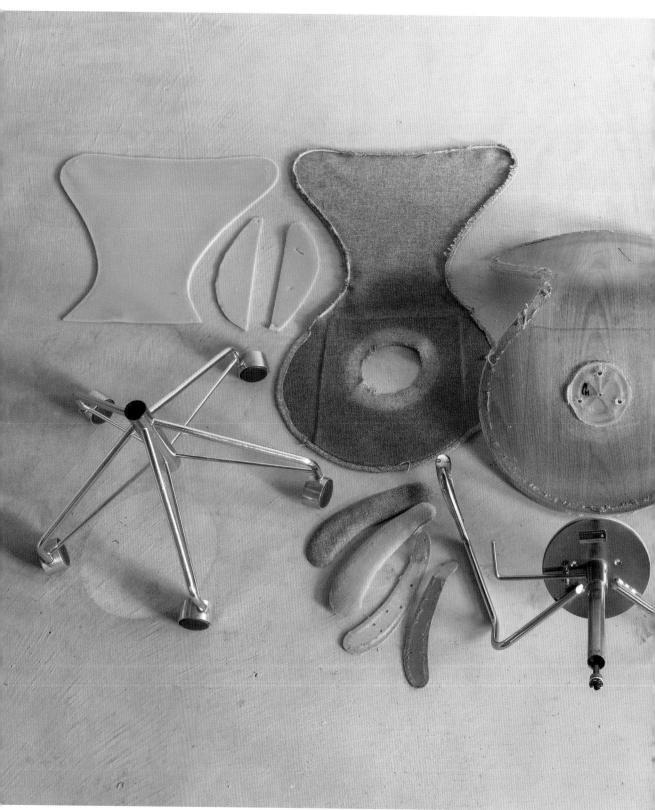

這是解體之後的狀態。右下角是螺絲、墊片這類零件以及REPUBLIC OF Fritz Hansen的標籤。

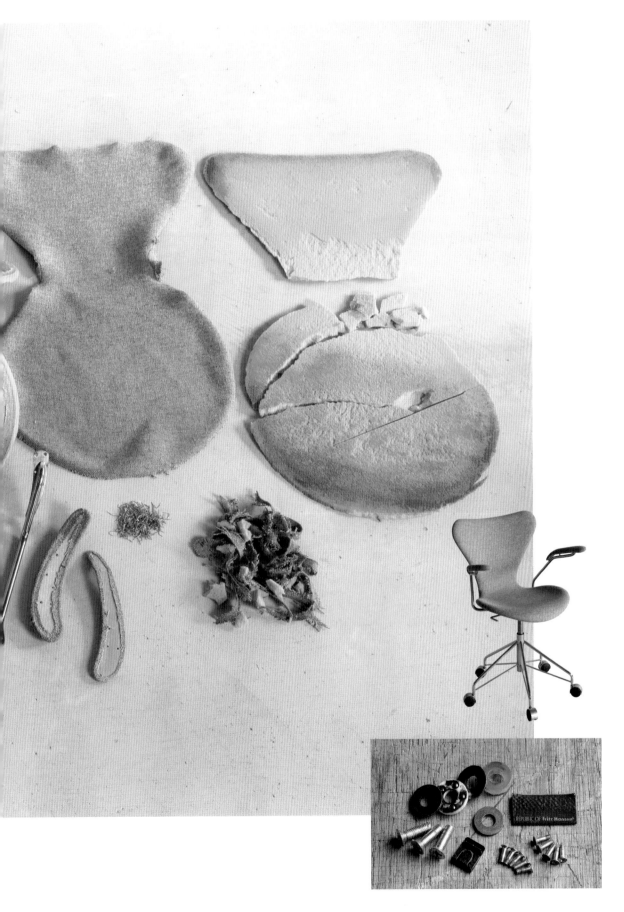

參考文獻

書名	著者・編者	出版社（発行年）
40 Years of Danish Furniture Design	Grete Jalk	Teknologisk Instituts Forlag (1987)
100 Midcentury Chairs	Lucy Ryder Richardson	Gibbs Smith (2017)
arne jacobsen	Christopher Mount	Chronicle Books(2004)
ATLAS OF FURNITURE DESIGN	Mateo Kries など編集	Vitra Design Museum (2019)
Bruno Mathsson Architect and Designer	Dag Widman など	Bokförlaget Arena、Yale University Press (2007)
Chair Anatomy	James Orrom	Thames & Hudson (2018)
Collapsibles	Per Mollerup	Thames & Hudson (2006)
DANMARKS TRÆER OG BUSKE	Peter Friis Møller og Henrik Staun	Koustrup & Co. (2015)
Finn Juhl	Henrik Wivel	Aschehoug (2004)
Finn Juhl Life, Work, World	Christian Bundegaard	Phaidon (2019)
FRANCE & SØN BRITISH PIONEER OF DANISH FURNITURE	James France	Forlaget VITA (2015)
furniture boom	Lars Dybdahl	Strandberg Publishing (2018)
GIO PONTI ARCHI-DESIGNER	Sophie Bouilhet-Dumas など編集	Silvana Editoriale (2018)
HANS J WEGNER om Design	Jens Bernson	Dansk design center (1994)
HANS J. WEGNER A Nordic Design Icon from Tønder	Anne Blond	Kunstmusset I Tønder (2014)
IN PERFECT SHAPE REPUBLIC OF FRITZ HANSEN	Mette Egeskov	teNeues Publishing Group (2017)
NORSKE DESIGN MØBLER 1940-1975	Mats Linder	Samler & Antikkbørsen AS (2011)
NORSKE STOLER	Svein Gusrud og Mats Linder	Solum Bokvennen (2017)
SAFARI A SAGA OF THE AFRICAN BLUE	Martin Johnson	G. P. PUTNAM'S SONS (1928)
the danish chair - an international affair	Christian Holmsted Olesen	Strandberg Publishing(2018)
WEGNER just one good chair	Christian Holmsted Olesen	Hatje Cantz (2014)
アルネ・ヤコブセン　時代を超えた造形美	和田菜穂子	学芸出版社 (2010)
椅子を「張る」 伝統のクラシックチェアを作る	上柳博美	牧野出版 (2012)
イラストレーテッド　名作椅子大全	織田憲嗣	新潮社 (2007)
室内 No.190		工作社 (1970)
増補改訂　名作椅子の由来図典	西川栄明	誠文堂新光社 (2015)
増補改訂　原色 木材加工面がわかる樹種事典	河村寿昌、西川栄明	誠文堂新光社 (2019)
東海大学北方生活研究所所報 NR＋ No.34		東海大学北方生活研究所 (2008)
流れがわかる! デンマーク家具のデザイン史	多田羅景太	誠文堂新光社 (2019)
20世紀の椅子たち	山内陸平	彰国社 (2013)
ノルウェーのデザイン	島崎信	誠文堂新光社 (2007)
フィン・ユールの世界	織田憲嗣	平凡社 (2012)
Yチェアの秘密	坂本茂、西川栄明	誠文堂新光社 (2016)

・合作：Also、飯田善彦、上田眞江、多田羅景太（京都工藝繊維大學）、檜皮奉庸（檜皮椅子店）

・照片提供：
　Also：P14 從左上數第二張、P15 下方
　坂本茂：P52右側3張，P55上，P64左下，P94左上數第三張及右上
　檜皮奉庸：P109上面五張
　Luca Scandinavia：P81右側3張

寫在編輯結束之後

　　我自己出書時，都是自行撰寫原稿，而且連編輯都不會假手他人。由於我的書通常有很多照片與圖版，所以很難交給其他人編輯。在編排版面時，我都會先畫個草圖，再自己挑選照片以及決定照片的位置。

　　這本書從攝影師渡部健五拍攝的一萬多張照片之中，挑了約1,000張照片。我原本以為這樣已經算是非常精簡了，但是想介紹的步驟實在太多，所以才會在書裡放了超過1,000張以上的照片（包含借來的照片）。這或許會讓各位讀者覺得這本書的排版很擁擠，在此還請各位見諒。

　　我特別希望讓大家看到只剩下骨架的照片，或是骨架與椅腳的接合處照片，以及椅面內部的照片。

　　比方說，我覺得應該有不少人對於「超輕單椅」（Superleggera，吉歐龐堤）的接合處很有興趣，所以特別放大了椅腳與座框的接合處照片，希望大家能透過照片了解這張椅子這麼輕的祕訣。

　　通常提到Eva扶手椅（布魯諾瑪松），就會讓人聯想到以模壓合板製作的椅子，但在拆解本書介紹的椅子之後，發現扶手與椅腳的確是經過曲木處理的模壓合板，然椅背與座面的骨架卻是以原木接合，而且還是採用指接接合的方式，所以也特地放了這部分的特寫照片。

　　芬尤No.48的椅背與骨架的接合處也非常引人注目。坂本茂先生告訴我，初期的No.48椅背是以較薄的合板製成，所以會發生螺絲鎖不緊的問題，因此這次也特別放了這部分的特寫照片，讓各位讀者一窺椅背與骨架的接合處的構造。

　　在撰寫本書之前，我只感受到椅子的造型美以及坐在上面的舒適感，但見證椅子的解體、修復、剝除椅面的過程之後，總算知道這些椅子為什麼如此美麗，也從這個過程感受到設計師與製作者的巧思，以及骨架的接合方式有多麼巧妙。尤其漢斯韋格納細膩的設計與構造，更是讓我重新認識他的偉大。

　　本書在刊行之際得到許多貴人的協助。尤其在解體、修復、拆解與組裝椅子的時候，更是得到共同作者坂本茂、檜皮奉庸的員工、多田羅景太的大力襄助，在此由衷感謝各位。

<div align="right">

2020年11月

西川榮明

</div>

結語

在我還是學習建築的學生時，我最常在大學圖書館閱讀《室內》這本雜誌（工作社）。對於當時（1980年代前半）只能從書籍了解家具構造的我來說，過期的《室內》雜誌報導「試著拆解看看……」非常值得參考。切開接合處，說明接合方式的報導實在非常有趣。這本雜誌介紹的椅子都是剛剛發售的產品，所以黏著劑應該還沒變質，想拆解也很難拆得開才對。尤其不惜切斷超輕單椅也要讓讀者看到相關構造的熱忱更是令我感動不已。

在企劃這本書的時候，我心想，現在應該能夠找到可以解體的椅子，為讀者說明構造。不過，到底能不能在適當的時間點找到可以拆解的椅子，就只能憑運氣了。

我平常的工作就是翻新與修理椅子。就算只是翻新，也必須檢查椅子的骨架有沒有問題，也得將所有能拆開的部分全部拆開再重新接合。我的經驗告訴我，就算是使用了幾十年的椅子，只有鐵槌與木墊板這類工具的話，也很難完整拆解。不過，長期閒置與保存狀態不佳的椅子就比較容易拆解。幸運的是，我找到很多張適合這項企劃的椅子，所以才有機會利用照片記錄分解與修理的過程。

本書拆解與修理了在過去兩年中偶遇的椅子。為了拍攝椅子的拆解與修理過程，本書花了非常長的時間才截稿，所以藉著這個機會向那些願意等待本書，以及爽快地答應協助的各方朋友致上感謝。此外，也非常感謝檜皮椅子店（神戶）的工作人員幫忙拆解與翻新椅子。雖然我無法在現場見證這個流程，卻還是非常感謝他們。

如今各類產品充斥的時代，也有不少人指出森林資源不斷減少以及環境汙染的問題，而我在工作的過程中發現，「如果不要再生產用完就丟的產品，而是生產能長久使用的產品」或是「生產讓人願意修理，繼續使用的產品」、「以及不要只是因為生產者想生產而製造產品」，或許是解決上述問題的方法之一。對於從事設計、製造與修理這類工作的人來說，「了解素材」以及「了解構造」是缺一不可的事情。我每天工作的時候，也都覺得了解「這些構造與素材在經年累月使用之後，會產生哪些變化」這件事很重要。

本書介紹了我每天的工作，也自行推測了椅子的設計師與製造商的想法。如果這些內容能幫上各位讀者一點忙，那真是作者無上的榮幸。

2020年11月
坂本茂

206

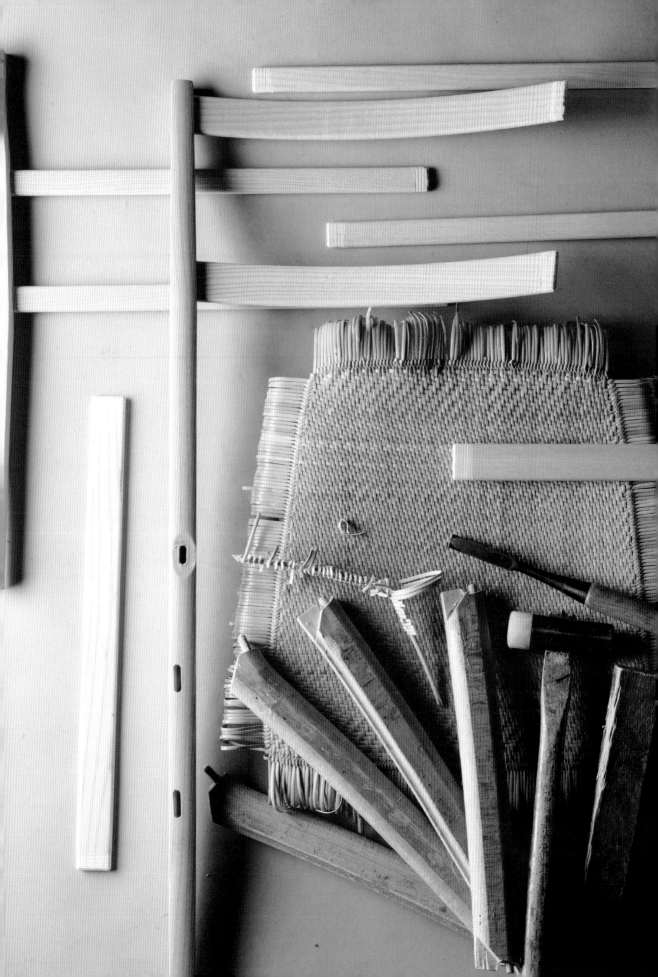

大師名椅解體全書：

拆解、組裝、修復，經典名椅設計構造徹底圖解

作　　者　西川榮明、坂本茂
譯　　者　許郁文
審　　訂　林曉瑛

日版人員
攝　　影　渡部健五
製　　圖　坂本　茂
裝幀設計　佐藤アキラ
編　　輯　西川栄明

責任編輯　陳姿穎
內頁設計　江麗姿
封面設計　任宥騰

行銷企畫　辛政遠、楊惠潔
總編輯　姚蜀芸
副社長　黃錫鉉
總經理　吳濱伶

發行人　何飛鵬
出　　版　創意市集
發　　行　英屬蓋曼群島商家庭傳媒股份有限公司
　　　　　城邦分公司
展售門市　台北市民生東路二段141號7樓

香港發行所　城邦（香港）出版集團有限公司
　　　　　香港灣仔駱克道193號東超商業中心1樓
　　　　　電話：(852) 25086231
　　　　　傳真：(852) 25789337
　　　　　E-mail：hkcite@biznetvigator.com

馬新發行所　城邦（馬新）出版集團　Cite (M) Sdn Bhd
　　　　　41, Jalan Radin Anum, Bandar Baru　Sri
　　　　　Petaling, 57000 Kuala Lumpur, Malaysia.
　　　　　電話：(603) 90563833
　　　　　傳真：(603) 90576622
　　　　　E-mail：services@cite.my

製版印刷　凱林彩印股份有限公司
初版一刷　2023年1月
ＩＳＢＮ　978-626-7149-30-0
定　　價　1200元

客戶服務中心
地址：10483 台北市中山區民生東路二段 141 號 B1
服務電話：（02）2500-7718、（02）2500-7719
服務時間：週一至週五 9：30～18：00
24 小時傳真專線：（02）2500-1990～3
E-mail：service@readingclub.com.tw

MEISAKU ISU NO KAITAI SHINSHO：MIENAI BUBUN NI KOSO GIJUTSU GA
ARU MEISAKUTARU RIYU GA、BUNKAISURU、HAGASU、KUMITATERU、HARIKAERU KOTO DE MIETEKURU
Copyright © Takaaki Nishikawa，Shigeru Sakamoto 2020
All rights reserved.
Originally published in Japan in 2020 by Seibundo Shinkosha Publishing Co., Ltd.，Traditional Chinese translation rights arranged with Seibundo Shinkosha Publishing Co., Ltd.，through Keio Cultural Enterprise Co., Ltd.

國家圖書館出版品預行編目(CIP)資料

大師名椅解體全書：拆解、組裝、修復，經典名椅設計構造徹底圖解/西川榮明, 坂本茂著；許郁文譯. -- 初版. -- [臺北市]：創意市集出版：英屬蓋曼群島商家庭傳媒股份有限公司城邦分公司發行, 2023.1
面；公分
ISBN 978-626-7149-30-0(平裝)

1.CST: 椅 2.CST: 家具設計

967.5　　　　　　　　　　　111015521